主编 陈川

Fine Brushwork Painting's New Classic

工笔新经典

方政和

俨雅六咏

主编 陈川

工笔新经典

广西美术出版社

图书在版编目（CIP）数据

工笔新经典. 方政和·俨雅六咏 / 陈川主编. —南宁：广西美术出版社，2020.5
ISBN 978-7-5494-2205-0

Ⅰ. ①工… Ⅱ. ①陈… Ⅲ. ①工笔花鸟画—作品集—中国—现代②工笔花鸟画—国画技法 Ⅳ. ①J222.7②J212

中国版本图书馆CIP数据核字（2020）第055268号

工笔新经典——方政和·俨雅六咏

GONGBI XIN JINGDIAN—FANG ZHENGHE · YANYA LIU YONG

主　　编：陈　川
著　　者：方政和
出 版 人：陈　明
图书策划：杨　勇　吴　雅
责任编辑：廖　行
校　　对：张瑞瑶　韦晴媛　李桂云
审　　读：陈小英
装帧设计：廖　行　大　川
内文制作：蔡向明
责任印制：莫明杰
出版发行：广西美术出版社
地　　址：广西南宁市望园路9号
邮　　编：530023
网　　址：www.gxfinearts.com
制　　版：广西朗博文化发展有限公司
印　　刷：北京雅昌艺术印刷有限公司
版　　次：2020年5月第1版
印　　次：2020年5月第1次印刷
开　　本：635 mm × 965 mm　1/8
印　　张：20
书　　号：ISBN 978-7-5494-2205-0
定　　价：138.00元

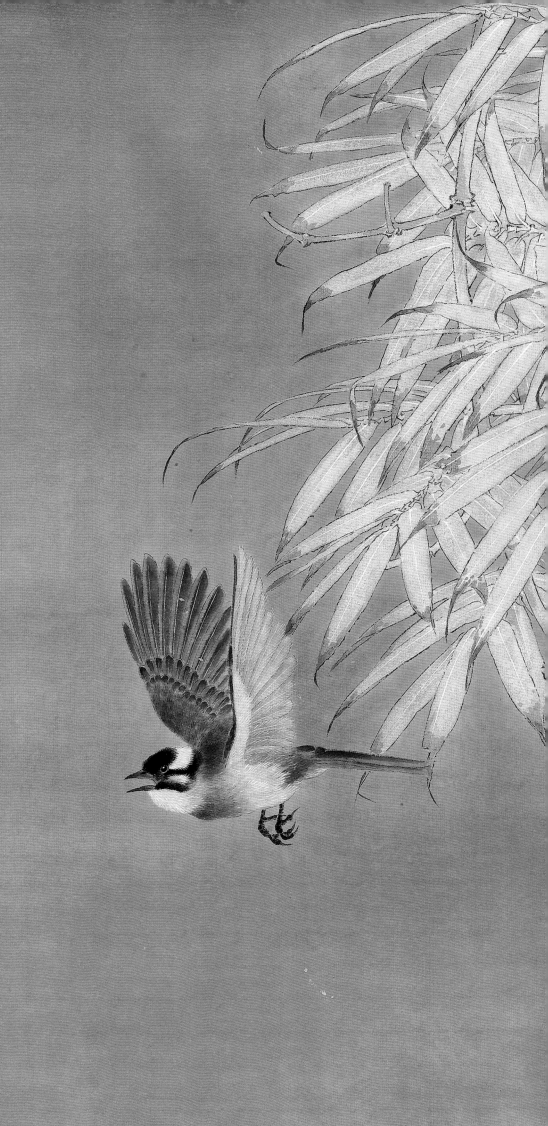

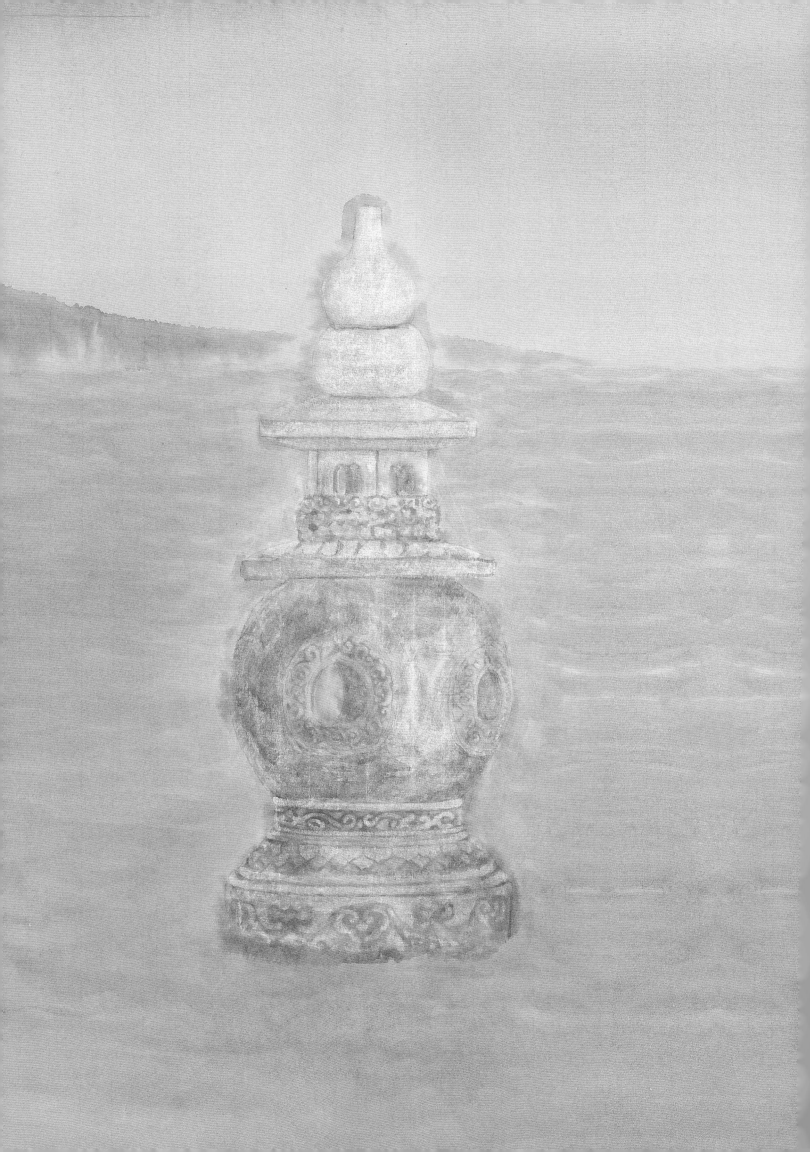

前　言

　　"新经典"一词，乍看似乎是个伪命题，"经典"必然不新鲜，"新鲜"必然不经典，人所共知。

　　那么，怎样理解这两个词的混搭呢？

　　先说"经典"。在《挪威的森林》中，村上春树阐释了他读书的原则：活人的书不读，死去不满三十年的作家的作品不读。一语道尽"经典"之真谛：时间的磨砺。烈酒的醇香呈现的是酒窖幽暗里的耐心，金沙的灿光闪耀的是千万次淘洗的坚持，时间冷漠而公正，经其磨砺，方才成就"经典"。遇到"经典"，感受到的是灵魂的震撼，本真的自我瞬间融入整个人类的共同命运中，个体的微小与永恒的恢宏莫可名状地交汇在一起，孤寂的宇宙光明大放、天籁齐鸣。这才是"经典"。

　　卡尔维诺提出了"经典"的14条定义，且摘一句："一部经典作品是一本从不会耗尽它要向读者说的一切东西的书。"不仅仅是书，任何类型的艺术"经典"都是如此，常读常新，常见常新。

　　再说"新"。"新经典"一词若作"经典"之新意解，自然就不显突兀了，然而，此处我们别有怀抱。以卡尔维诺的细密严苛来论，当今的艺术鲜有经典，在这片百花园中，我们的确无法清楚地判断哪些艺术会在时间的洗礼中成为"经典"，但卡尔维诺阐述的关于"经典"的定义，却为我们提供了遴选的线索。我们按图索骥，集结了几位年轻画家与他们的作品。他们是活跃在当代画坛前沿的严肃艺术家，他们在工笔画追求中既别具个性也深有共性，饱含了时代精神和自身高雅的审美情趣。在这些年轻画家中，有的作品被大量刊行，有的在大型展览上为读者熟读熟知。他们的天赋与心血，笔直地指向了"经典"的高峰。

　　如今，工笔画正处于转型时期，新的美学规范正在形成，越来越多的年轻朋友加入创作队伍中。为共燃薪火，我们诚恳地邀请这几位画家做工笔画技法剖析，结合理论与实践，试图给读者最实在的阅读体验。我们屏住呼吸，静心编辑，用最完整和最鲜活的前沿信息，帮助初学的读者走上正道，帮助探索中的朋友看清自己。近几十年来，工笔繁荣，这是个令人心潮澎湃的时代，画家的心血将与编者的才智融合在一起，共同描绘出工笔画的当代史图景。

　　话说回来，虽然经典的谱系还不可能考虑当代年轻的画家，但是他们的才情和勤奋使其作品具有了经典的气质。于是，我们把工作做在前头，王羲之在《兰亭序》中写得好，"后之视今，亦犹今之视昔"，留存当代史，乃是编者的责任！

　　在这样的意义上，用"新经典"来冠名我们的劳作、品位、期许和理想，岂不正好？

陈川

目录

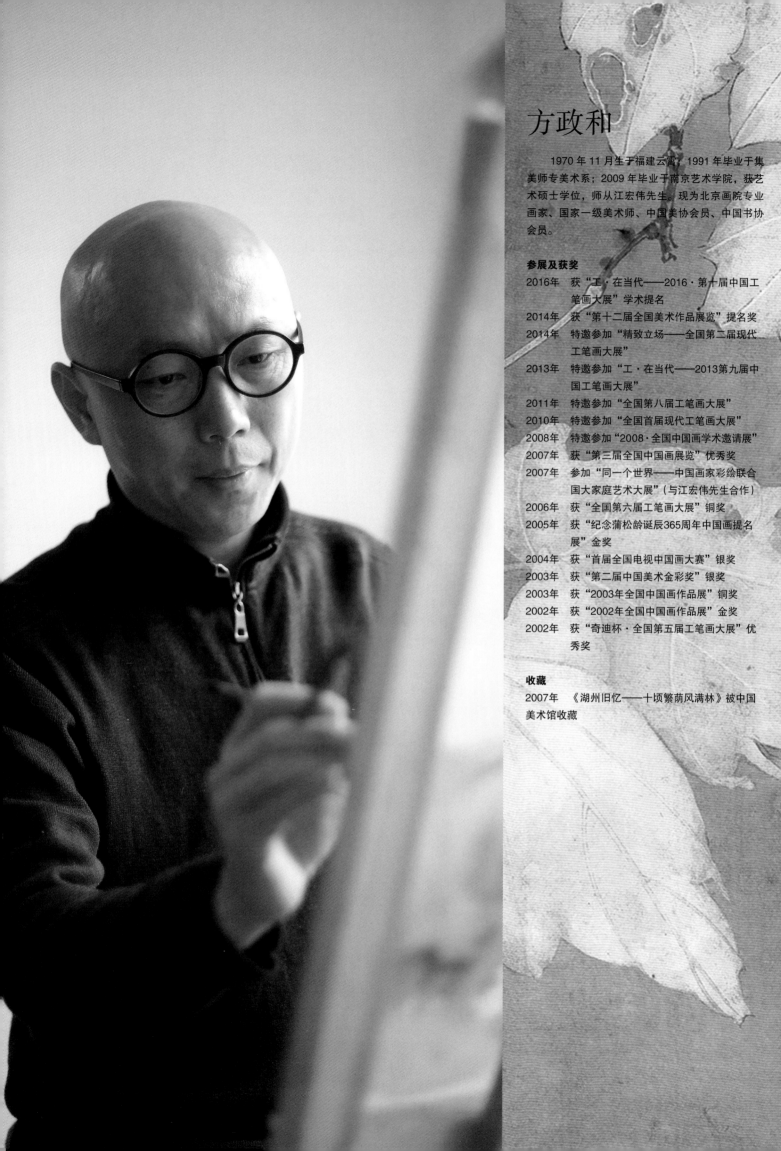

方政和

　　1970年11月生于福建云霄；1991年毕业于集美师专美术系；2009年毕业于南京艺术学院，获艺术硕士学位，师从江宏伟先生。现为北京画院专业画家、国家一级美术师、中国美协会员、中国书协会员。

参展及获奖

2016年　获"工·在当代——2016·第十届中国工笔画大展"学术提名

2014年　获"第十二届全国美术作品展览"提名奖

2014年　特邀参加"精致立场——全国第二届现代工笔画大展"

2013年　特邀参加"工·在当代——2013第九届中国工笔画大展"

2011年　特邀参加"全国第八届工笔画大展"

2010年　特邀参加"全国首届现代工笔画大展"

2008年　特邀参加"2008·全国中国画学术邀请展"

2007年　获"第三届全国中国画展览"优秀奖

2007年　参加"同一个世界——中国画家彩绘联合国大家庭艺术大展"（与江宏伟先生合作）

2006年　获"全国第六届工笔画大展"铜奖

2005年　获"纪念蒲松龄诞辰365周年中国画提名展"金奖

2004年　获"首届全国电视中国画大赛"银奖

2003年　获"第二届中国美术金彩奖"银奖

2003年　获"2003年全国中国画作品展"铜奖

2002年　获"2002年全国中国画作品展"金奖

2002年　获"奇迪杯·全国第五届工笔画大展"优秀奖

收藏

2007年　《湖州旧忆——十顷繁荫风满林》被中国美术馆收藏

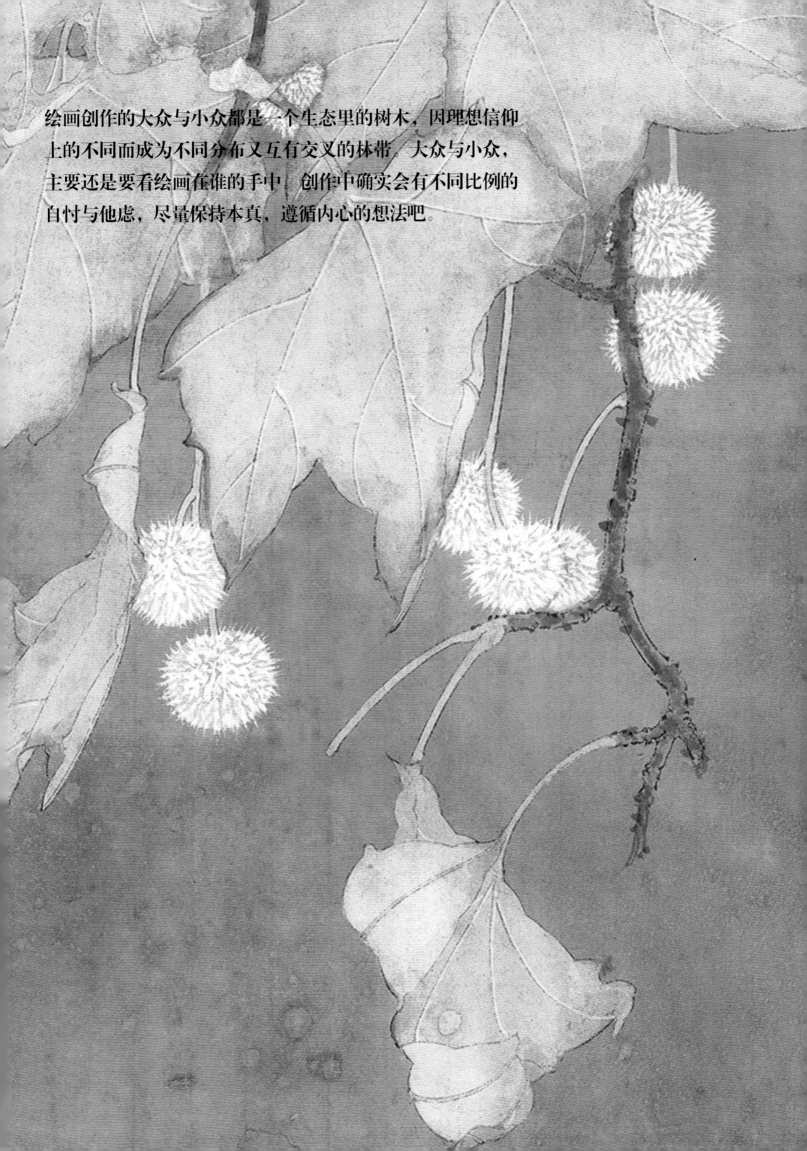

绘画创作的大众与小众都是一个生态里的树木，因理想信仰
上的不同而成为不同分布又互有交叉的林带。大众与小众，
主要还是要看绘画在谁的手中。创作中确实会有不同比例的
自忖与他虑，尽量保持本真，遵循内心的想法吧。

宣和故影

在进修的两年中，方政和朴素地、不入潮流地架着画板，在花间树下，凭着一支铅笔、一块橡皮，对着枝叶和花朵费力地修来改去。

当时美术系教学楼是一座三层小楼，楼前有一片杂树，梅花、樱花、玉兰、绣球、芭蕉，多年来没有任何修剪，枝条舒展，一派天然景象。四月中旬绣球进入花期，这丛已有几十年树龄的老树，虽然树身较高，但硕大的绣球缀满枝头，枝条随意地舒展，却禁不住花朵的重量，纷纷有弹性地下垂，有些几乎贴近地面。这对写生者来说是一种难得的恩惠，可以近距离地观察花朵的内部结构，也可以欣赏婉转多姿的枝条分权。

只恐繁英明日落　200 cm×96 cm　纸本设色　2009年

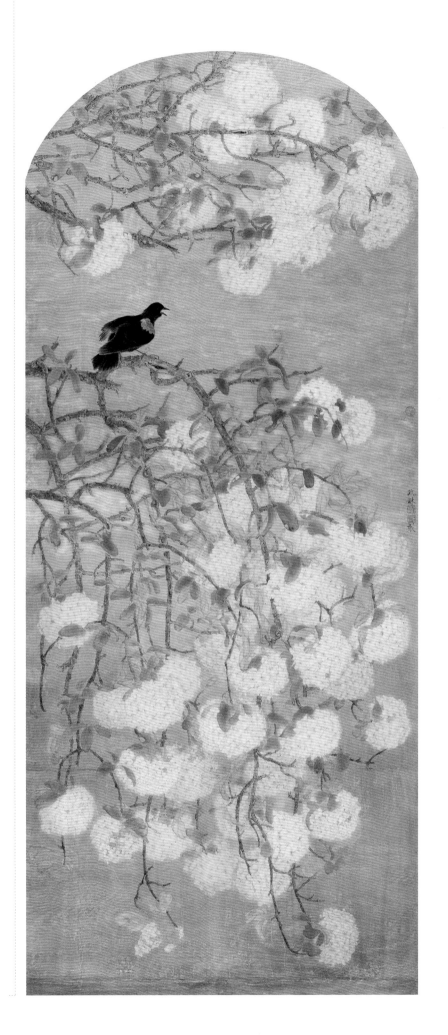

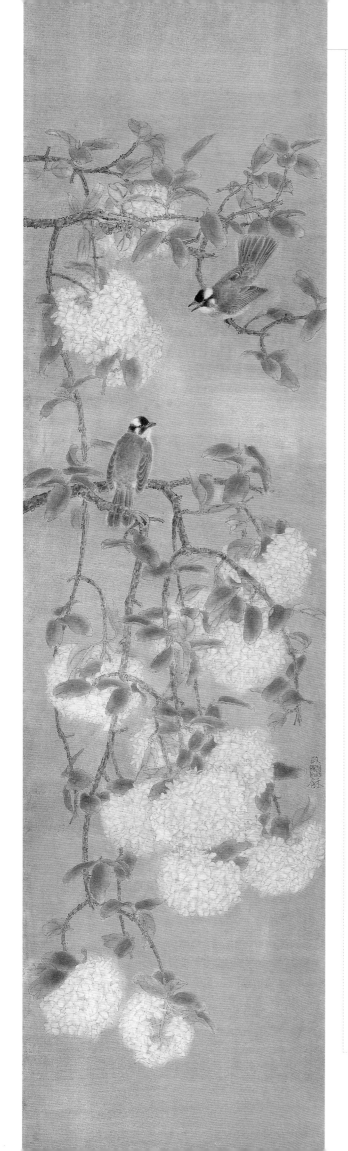

　　透过一朵朵一团团晶莹的绣球与浓浓的绿叶，可以看到方政和独自一人守着花朵描绘。我们常感叹花期的短暂，绣球从盛到衰仅是十多天时间，能够目睹这般特有的景色算来也就一百多个小时，但守着这十多天在一张稿子上消耗一百多个小时又是十分的漫长。无数朵五片洁白的小花密匝匝地聚拢成一个硕大的花球，这涉及每一朵小花的转折，更涉及前后的比例，而枝条的穿插又关系着画面的平衡。将自然的丰富性转换到纸面，而用素纸留下的铅笔痕迹来反射丰富的空间，需要悉心的甄别，更需要忍受枯燥的煎熬。

　　一张稿子伴随一个花季的行为是单调与平凡的，没有一点虔敬、一份朴素，是忍受不了这些单调与平凡的。此刻的方政和能在单调与平凡中真切地感受到大自然的美感，从中体悟到绘画的规律，或许正因为他的身份是边缘人。我曾与他说："所有的好事轮不上你，所有的风头没你的份，于是你心安了，心静了，却让心中有了一份属于自己的润泽。"

←
绣球双鹎图（一）　176 cm×48 cm　纸本设色　2010年

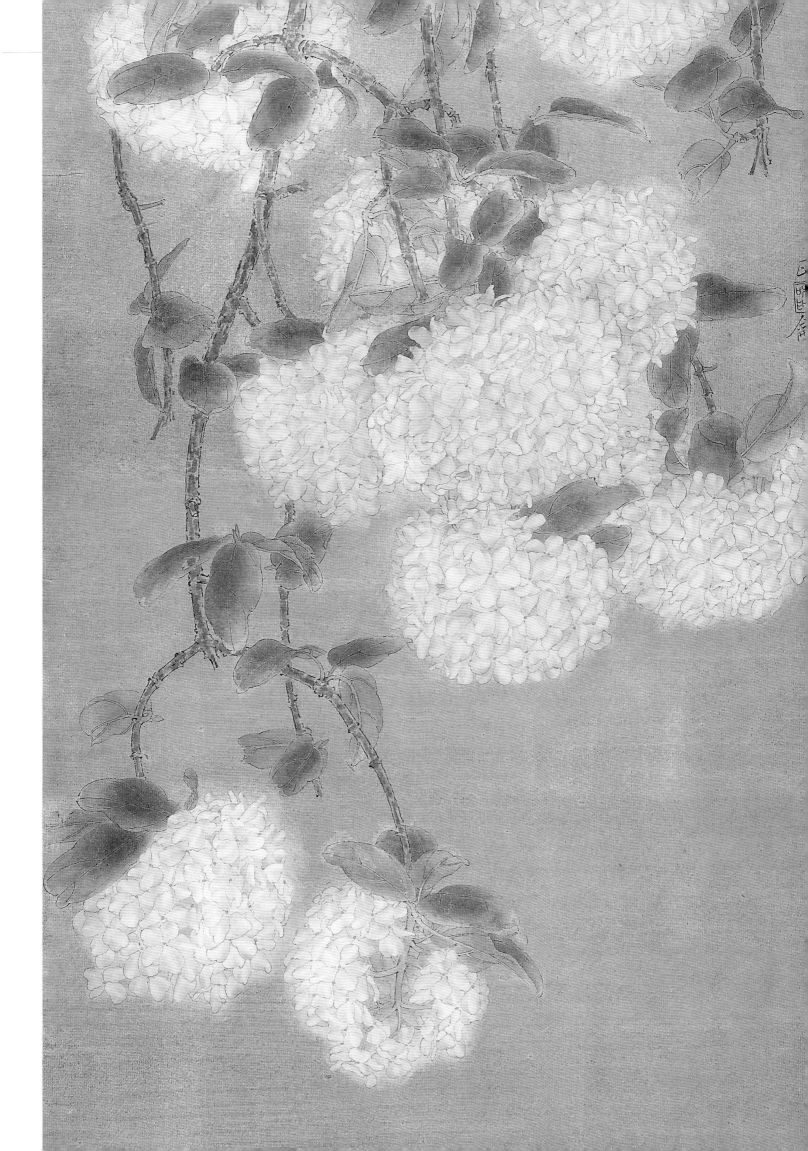

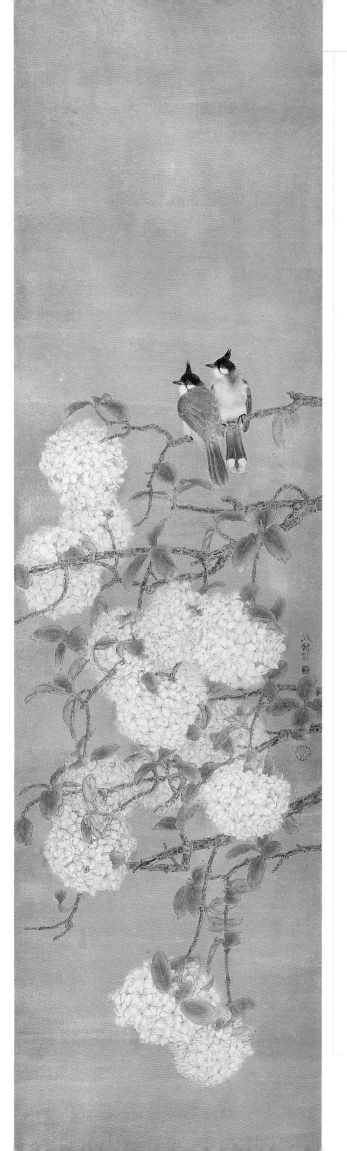

绣球成了方政和艺术的转折点，花费一年的时间他完成了一幅以绣球为题材的作品。适逢2002年举办全国中国画作品展，方政和的这幅作品获得了金奖。几年后，方政和又进入南艺，成了我的硕士研究生。他除了从自然中获得滋养，还在绘画语言与材质性能以及画面构成等诸多方面不断地探索，让传统的画种具有了新的表现力。（江宏伟）

绣球双鹎图（二） 176 cm×48 cm 纸本设色 2010年

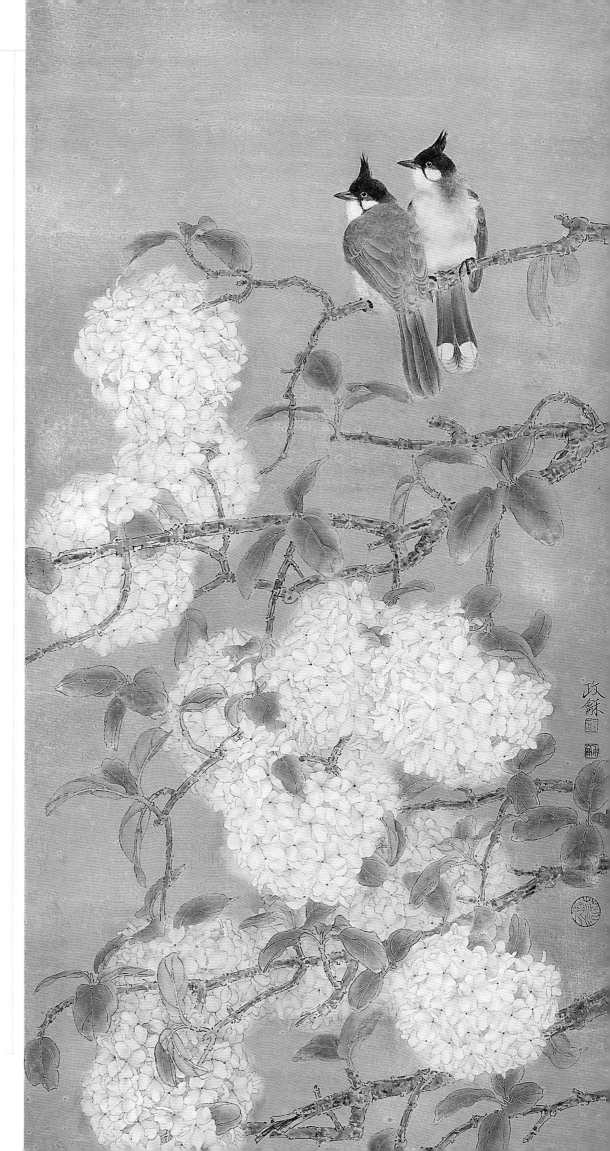

绣球双鹎图（二）（局部）

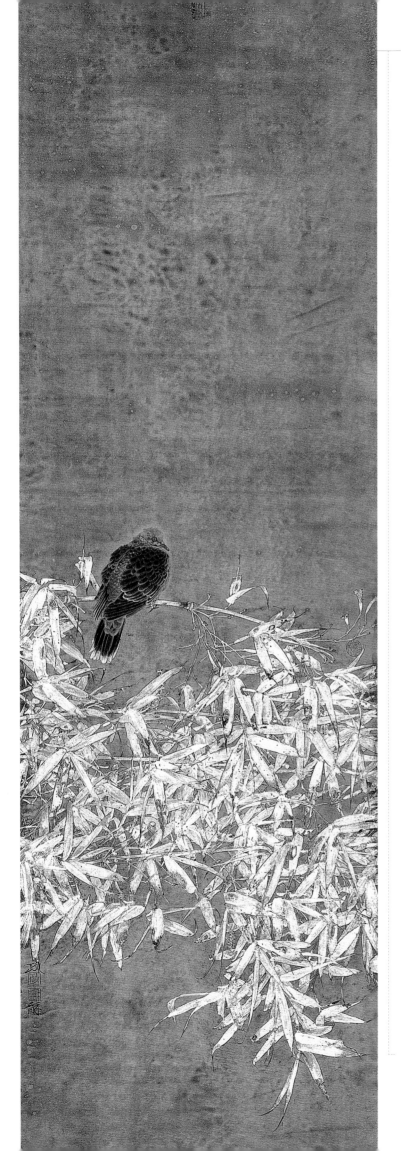

偶见方政和老师的作品《宣和往事——犹当江南梦里看》，眼睛就挪不开了，画中静谧、安宁、古雅的气息让人联想到宋代绘画。

"宣和"是宋徽宗的年号，虽然它存在的时间并不久，但由于宋徽宗的影响以及那一代人的造诣和努力，"宣和"几乎代表了整个宋代甚至中国花鸟画的最高成就，前无古人，后无来者。

《宣和往事——犹当江南梦里看》中的竹子无论在造型上还是用线上都有宣和气息，尤其是叶尖枯卷的感觉，不与宋竹相左。可是气息越近，烟花易冷的感觉越浓。这种感觉就像看民国名伶的玉照，她们越是笑得美丽无邪，越是让人想起《红楼梦》的金陵十二钗。

《宣和往事——犹当江南梦里看》中的竹叶是白的，竹竿劈裂，从腰折断，像是一株枯死的竹子。但"死"并不是这株竹子呈现出的状态，它们的叶形很饱满，看上去有一股天然的张力；它的枝叶是繁茂的，一丛丛，一簇簇，宛如新篁齐发，实际上，这丛竹子虽死犹生。（仇春霞）

←
宣和往事——故国从此成天涯　172 cm×50 cm　纸本设色　2006年

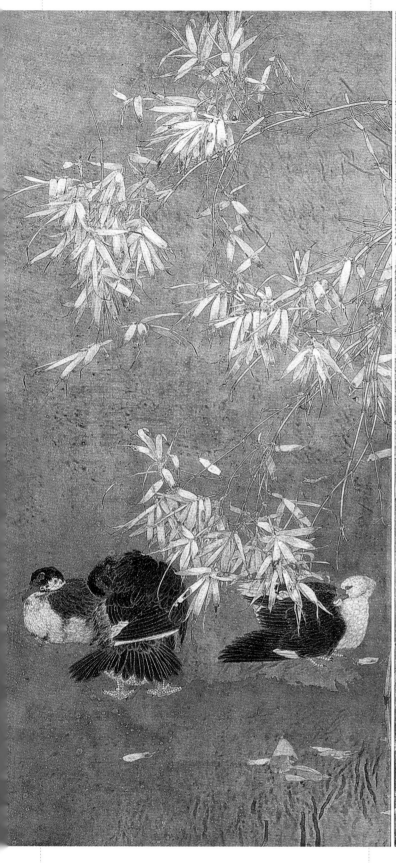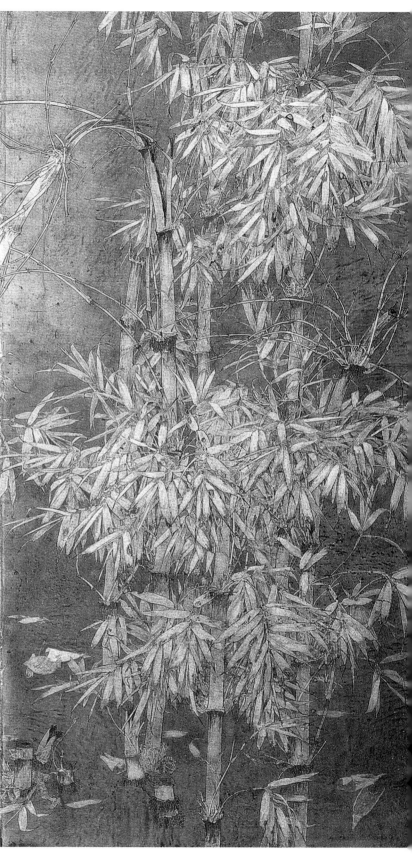

↑宣和往事——犹当江南梦里看　185 cm×175 cm　纸本设色　2006年

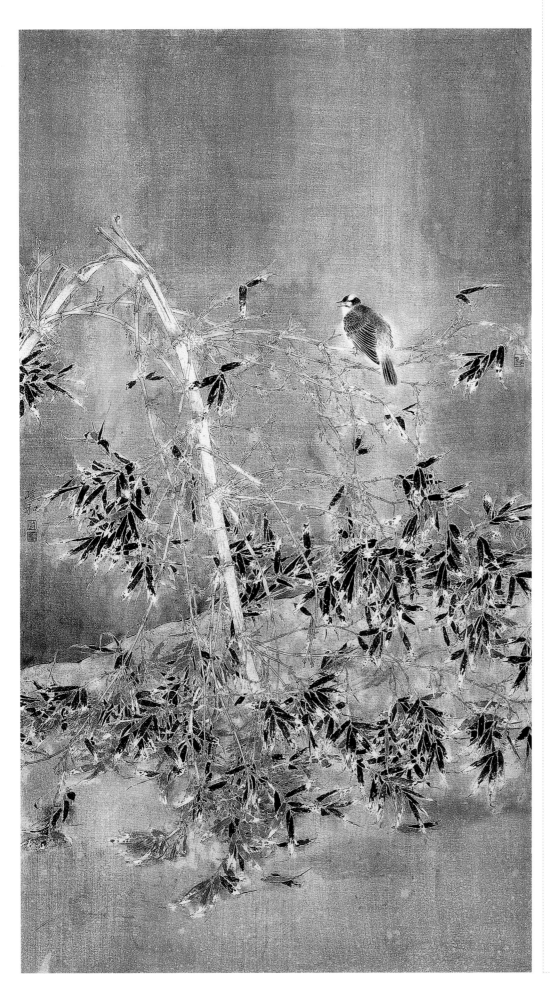

据方老师讲，他画的是南
方的竹子，这种竹子在台风来
的时候会被刮断或折掉。台风
过后不久又会恢复过来。最初
是竹子的柔与刚，以及折的形
态有画面感，触动了方老师将
之纳入艺术创作中来。可是在
表现到绘画中以后，就让人联
想起宣和那段辉煌的往事，那
段往事里有宋徽宗，还有曾经
画过它们、赋过它们、吟唱过
它们的人。故事中的人长眠了，
可是他们却活在青史里，传颂
在后人的笔墨里。（仇春霞）

←
几度秋霜
172cm×92cm　纸本设色　2005年

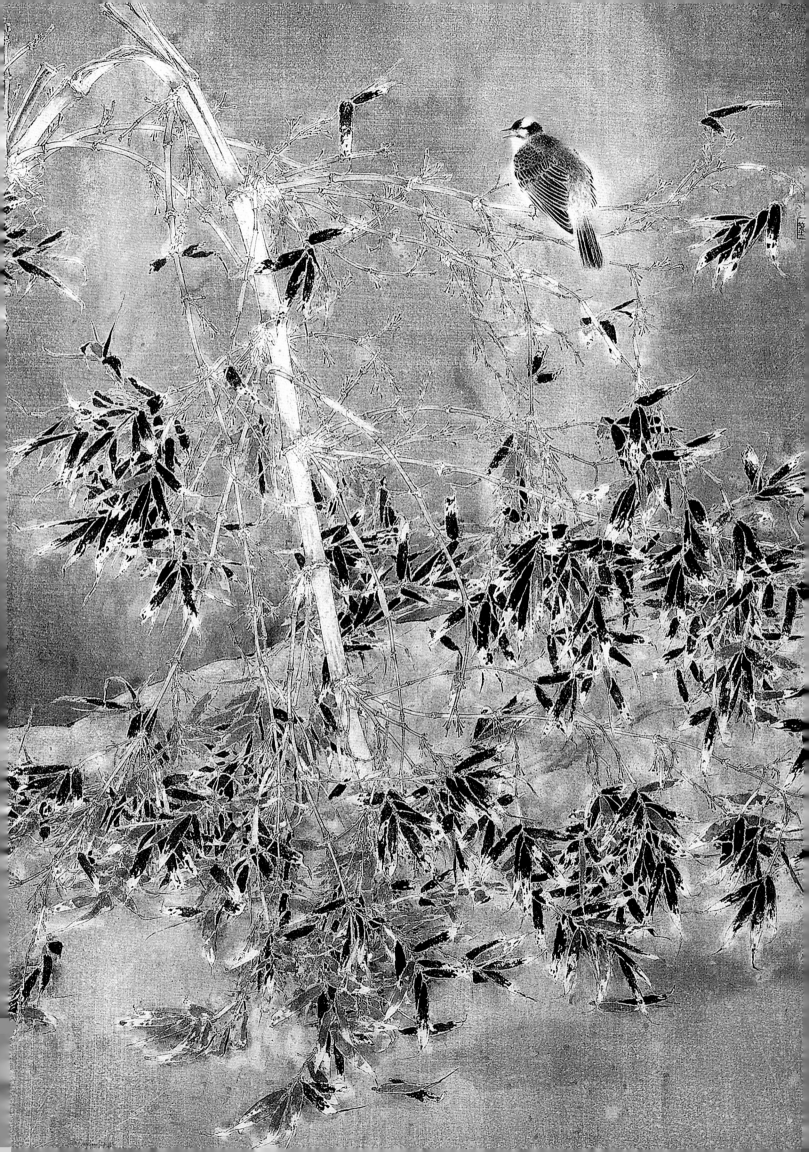

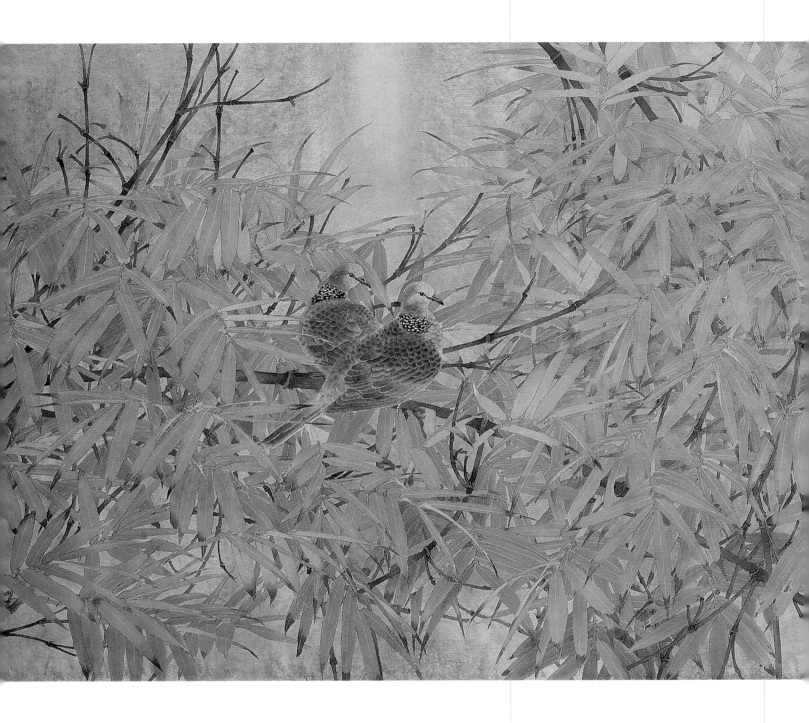

读画与摹写

　　戴胜是佛法僧目的鸟类，体态小巧，秀仪出众。戴胜一词源于"戴玉琢之华胜"，是西王母的头饰。"胜"，就是用纸或金银箔、丝帛剪刻而成的花样。古时女子春游时，头上佩戴的美丽的首饰就叫戴胜，"如人戴胜，故名戴胜"。它的凤状羽冠与细长的喙正好形成一个优美的弧度。激动或兴奋的时候，羽冠便如开屏一般。与赵孟頫画里的戴胜相比，它少了一条黑底白点的花围脖。古人画鸟，靠写生，目识心记，这是兴来所致、略加增减的神来之笔。不过也许古时真的存在过这样一种戴着"珍珠项链"的戴胜也未可知。

　　刚开始临摹时遵循先易后难的方法，一般是先从禽鸟入手，临习时不在尺幅上较

↑**春鸠鸣何处**　90 cm×240 cm　纸本设色　2010 年

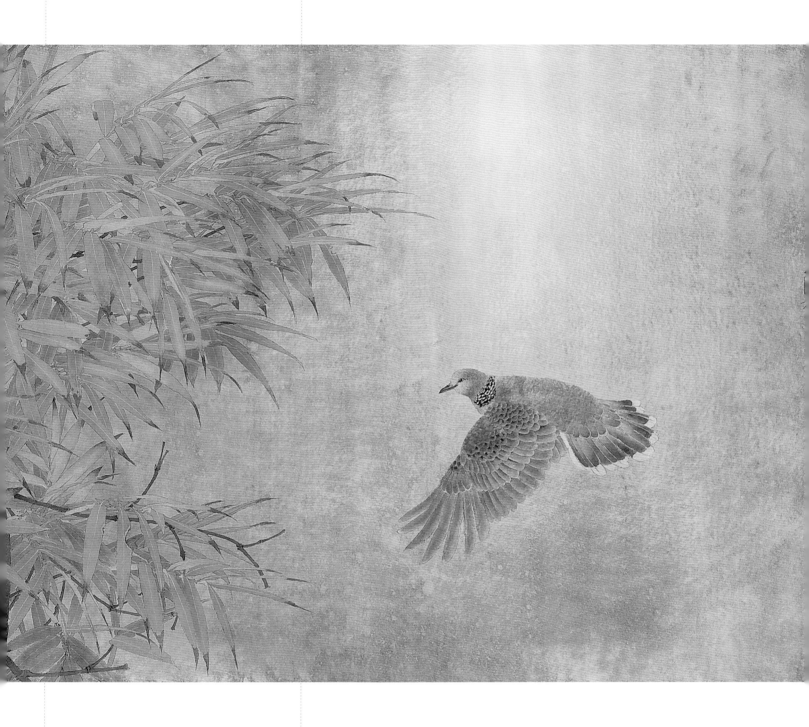

劲，而应在理解掌握的深度上较劲。赵孟頫的《幽篁戴胜图》也是宋人画法的代表，画中的戴胜温润古淡，竹竿画法以书写勾勒出枝。书法用笔的抒写性让传统中国画的笔墨更耐人寻味、更耐看，也多了一份能行长远的耐力。此画的竹枝画法运笔劲健，画时依主枝生长规律由内而外笔笔生发，末端小枝干则由外至内，不计工拙，条理统一。临画和临帖一样，不可能只研习一遍即可熟谙领会。不管是通临、局部临、意临，还是带有创造性的临摹，都是依着临摹的路径，循迹察理，学习其笔墨及气韵，临摹也是有针对性的补缺补漏，逐渐完善自己的认识体系，这些手感的积累、对比与归纳，能逐渐启发我们日后的创作思路。以古为徒，也就有了自己的方向，通过探索积累，再慢也会有到达的那一天。

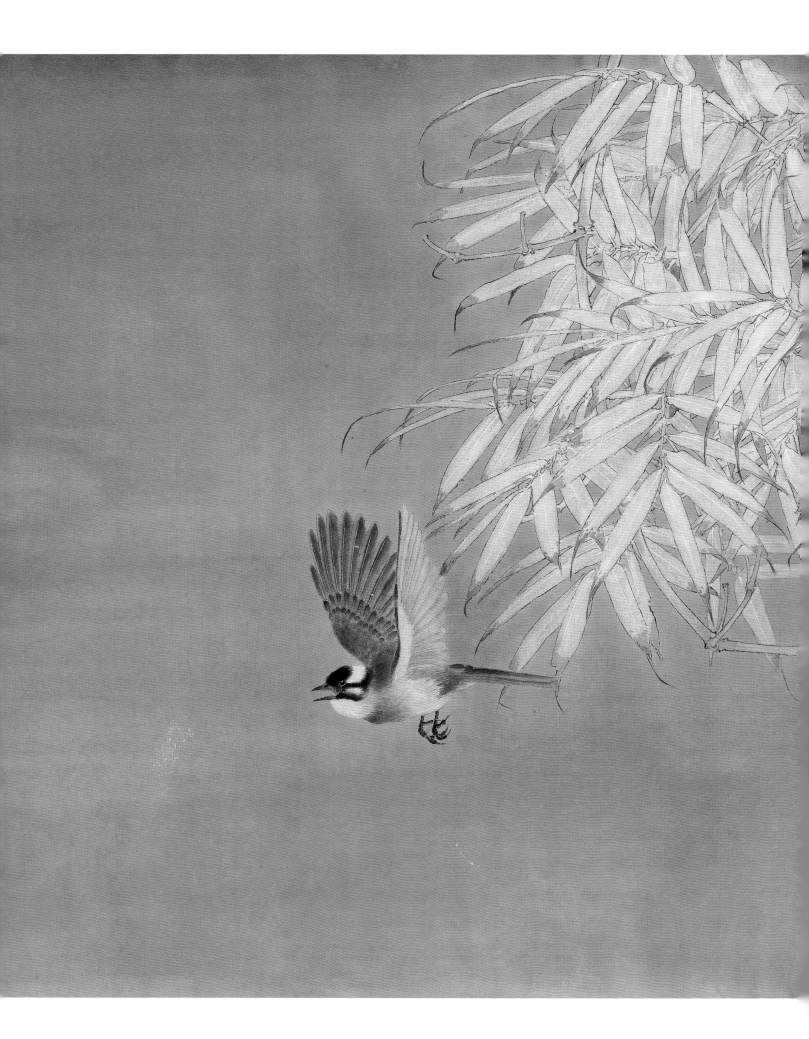

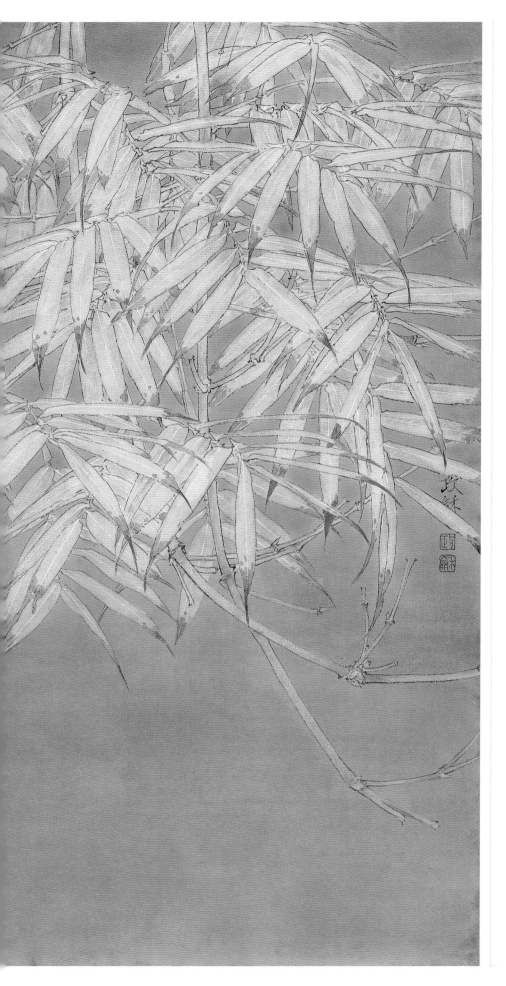

湖州画派的竹子始于文同、苏轼，文同的许多作品都有苏轼的题咏，苏轼曾在学生晁补之所藏的文同作品上题跋："君看断崖上，瘦节蛟蛇走。何时此霜竿，复入江湖手。"赵孟頫在绘画上提倡古意，他也是苏轼绘画美学思想的继承者和发扬光大者，临他的这幅《幽篁戴胜图》可以给你壮胆壮行色，让你变得不犹豫、不纠结、更肯定。

书画同源，其实也是因为这两者拥有相似的手感。赵孟頫是少有的全能画家，是元代的一代宗师，《幽篁戴胜图》在他手里如涓涓细流，流淌着笔墨丰富的表现力。

作画还得注意画面的整体性，并从中去理解中国画浓淡、黑白关系的处理方式。再从生活中去寻找其原型。从临摹复制品，到看原画，再到找原型印证，以书入画，环环相扣。

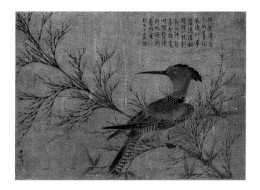

幽篁戴胜图

春半深　58 cm×96 cm　纸本设色　2011年

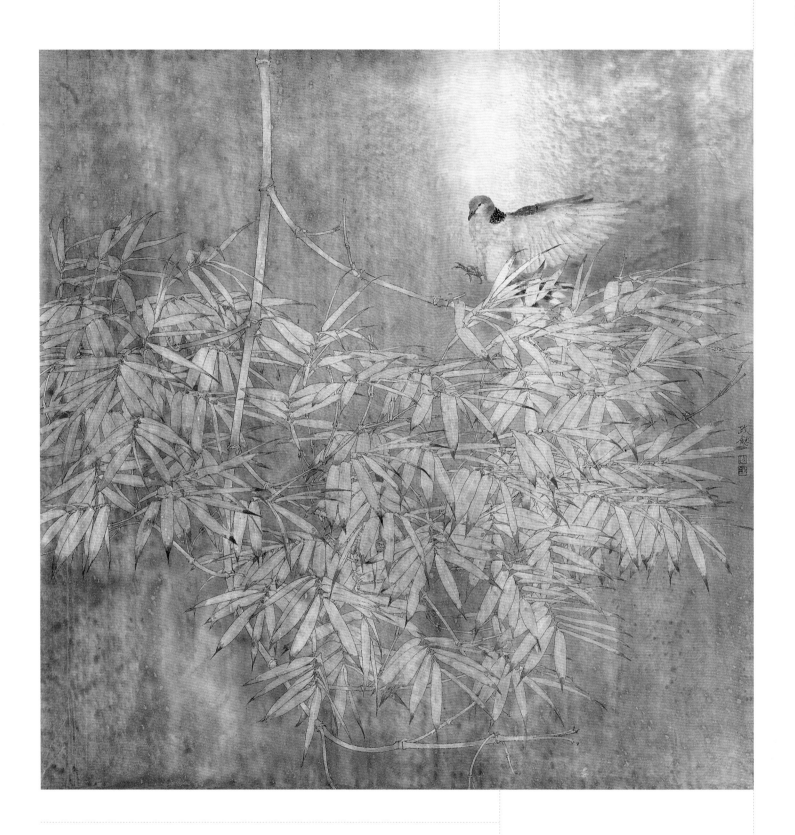

↑净筠落羽图　96 cm×92 cm　纸本设色　2011年

　　养竹子的另一桩美事，就是可以看到阳光将它们的影子送到屋里来，撒在地板上、墙壁上、书架上，那种由灰白的光和摇曳的墨竹演绎的光影旋律，美得令人感觉很幸福。

　　雪天来临时，围炉临窗而坐，边煎茶边看雪竹，眼里一片明净，心里也一片明净，一种不想与人说的幸福感充盈在心里。人生所求，不过如此！

　　画家多爱画竹，但落笔下去便分出高低。竹叶容易错成柳，而双勾妙在提按顿挫，撇写墨竹更需心谙八法，因此竹子是画好易，画精难。真正画得好的竹子，在笔墨之上，在境界和文心。今人画竹，徒取其形，多无情意。（仇春霞）

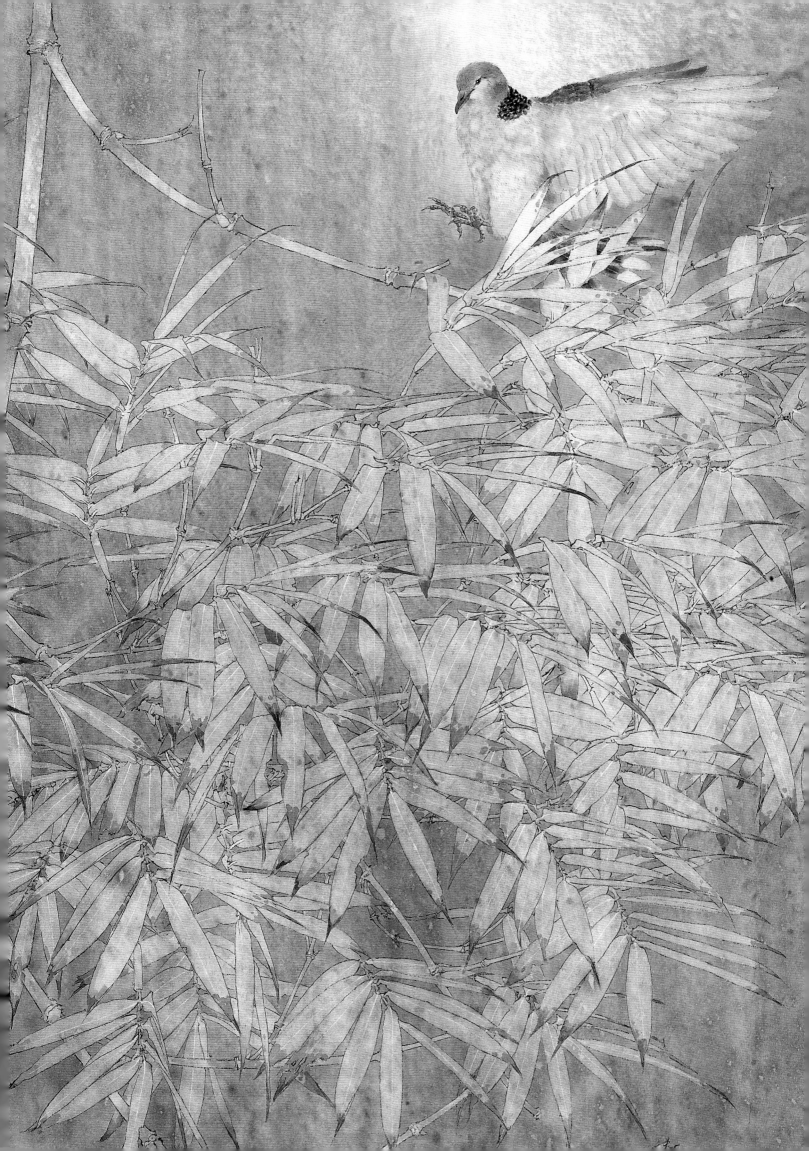

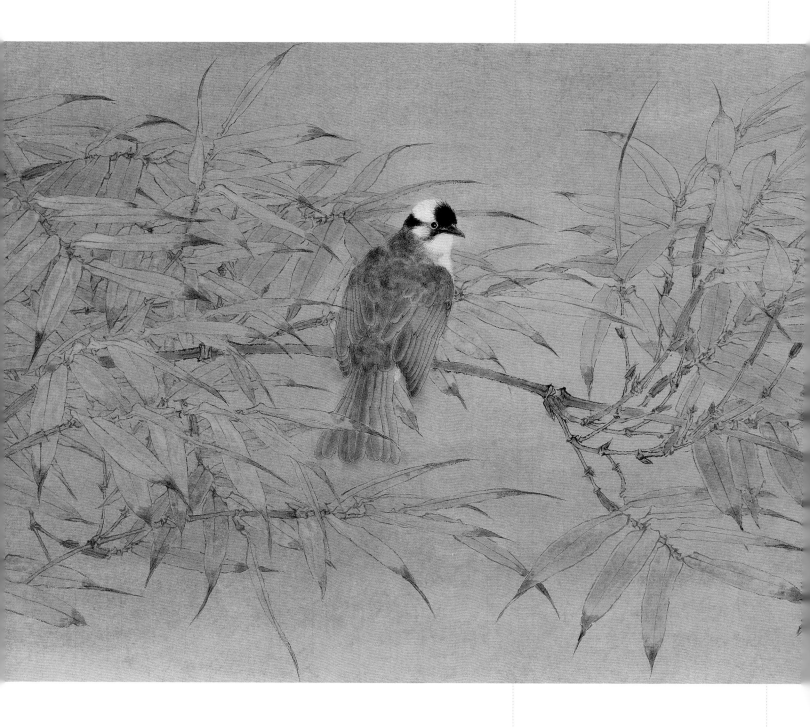

宋人画禽鸟，基本功是写实，而其意在"趣"，在"情"。"趣"是禽鸟的天趣，"情"是人之常情。天趣是鸟的本性，人之常情是人的本性。方老师偏向于以禽鸟来表达人之常情。

工笔画与写意画的纠结就像律诗和歌行体的纠结。

李白惯用歌行体，不讲格律，杜甫多用律体，少用歌行体。按说李白比杜甫更能抒情，但是，梁启超却说杜甫是情圣，没说李白是情圣。关键原因除了杜甫精通律诗法则外，还与他的家国情怀有直接的联系。所以艺术形式并不决定内容的写意与否。

↑*春深处* 35 cm×96 cm 纸本设色 2017年

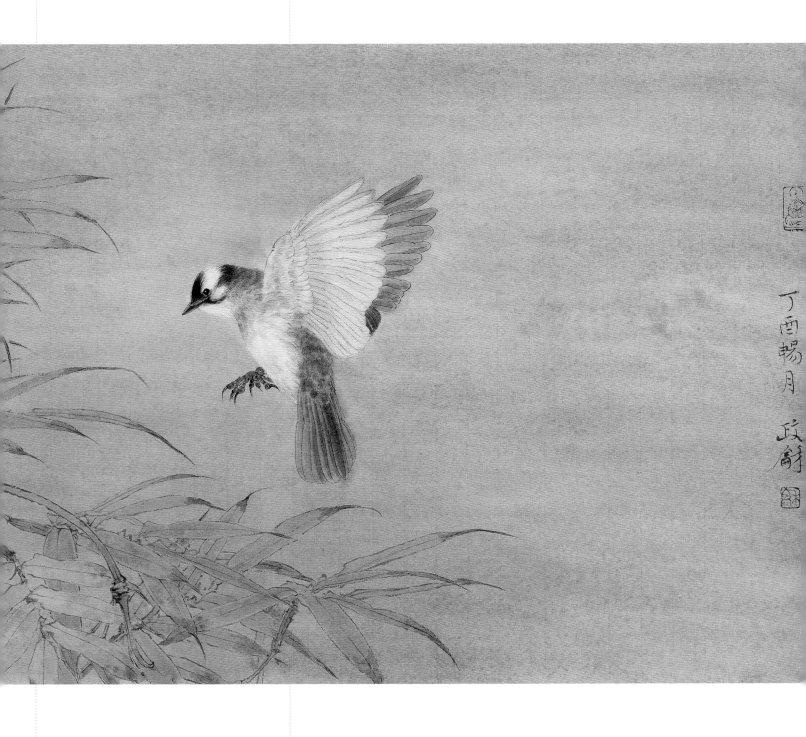

不过，用绘画表达情感，工笔画是弱势。工笔画就像格律诗，法度多，容易有硬伤。另外，经过起稿、落墨、上色、再上色、再收拾，当时的情已经被稀释得如同白开水了。所以我们常让写意画家来几杯再画，而工笔画家则是气定神闲了再画。

我素来重视画家的技法，无论是传统的技法还是新式的技法，我都觉得那是画出一幅好画来最普遍、最基本的前提。比如方老师的老师江宏伟先生所创造的"洗刷刷"技法，在我看来，这是对中国绘画技法的一项贡献。虽然也许有一天大家会厌倦再用它，可是我相信它的出现、发展和成熟一定对绘画有正面影响。

（仇春霞）

我强调让学生从微观中出发。我曾经在一届毕业展上写过一篇文章《从一片树叶开始》，其实工笔画就是这样，从一片树叶，到两片、三片树叶，以至成为一个枝干，然后再成为一棵树，其实艺术体系的建立也是这样一个开枝散叶的过程。没有人一开始就能大笔一挥，把所有东西都表达出来，工笔画是慢的手艺，我曾经发过一条微信为"慢条斯理、春风得意"，工笔画就像开花一样，并不是一夜之间千树万树梨花开，而是慢慢地开，修心兼具养性。

在教学过程中，我侧重从大方向去引导学生，比如临摹宋画，通过写生去印证宋画

↑绿筠双禽图　35 cm×96 cm　纸本设色　2017年

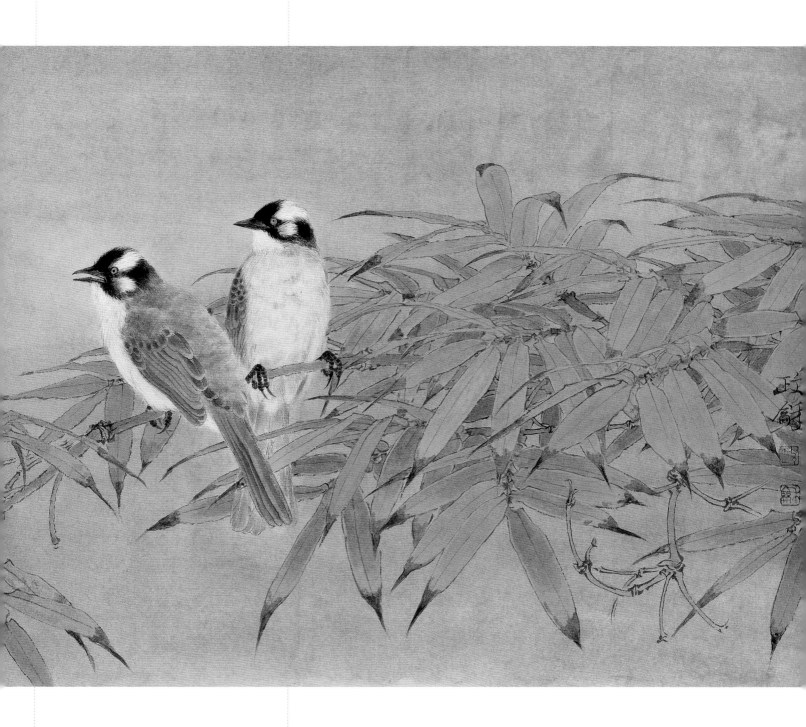

的格物致知的精神，告诉你宋画的美，然后通过实践再来印证宋人的方式。当然我们临摹宋画不是让你变回宋画，而是缘此让你去了解艺术的基本规律。

　　我会告诉同学们要有耐心，可能有的同学在学习过程中并没有完全掌握艺术的技巧，但是我觉得这是一个漫长的过程，就像是我当年跟着启蒙老师一样，有一个好的开端，自然有一个好的未来。我们经常说泱泱大河源自涓涓细流，一枝一叶的涓涓细流会慢慢地汇集成一条河流，总之，你得流淌，你得向前。

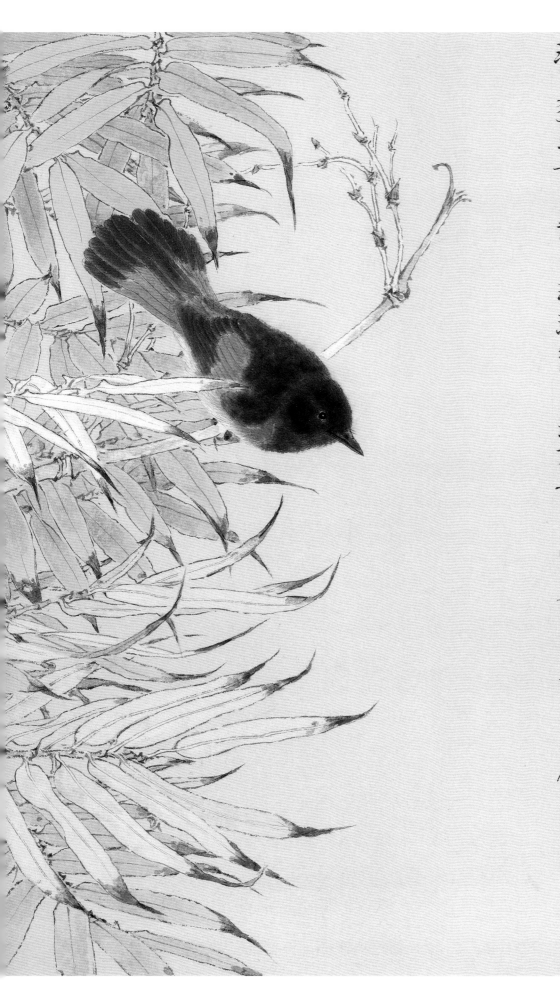

风篁蔭脩嶺挺節含虛心悠悠往來客熟不聆清音舊豀千萬竿風雨疸
珊珊白首來江國黃金賣歲寒下移傷粉節終繞着朱欄會浔承春力新抽
竹籜看一頃含秋綠春風十萬竿秉轉吹朱夏聲掃碧霄寒青林何森然
沉沉獨曙前出牆同浙瀝開戶滿嬋娟　詠竹詩 戊戌初冬　政龢

← 开户满婵娟　42 cm×35 cm　纸本设色　2018年

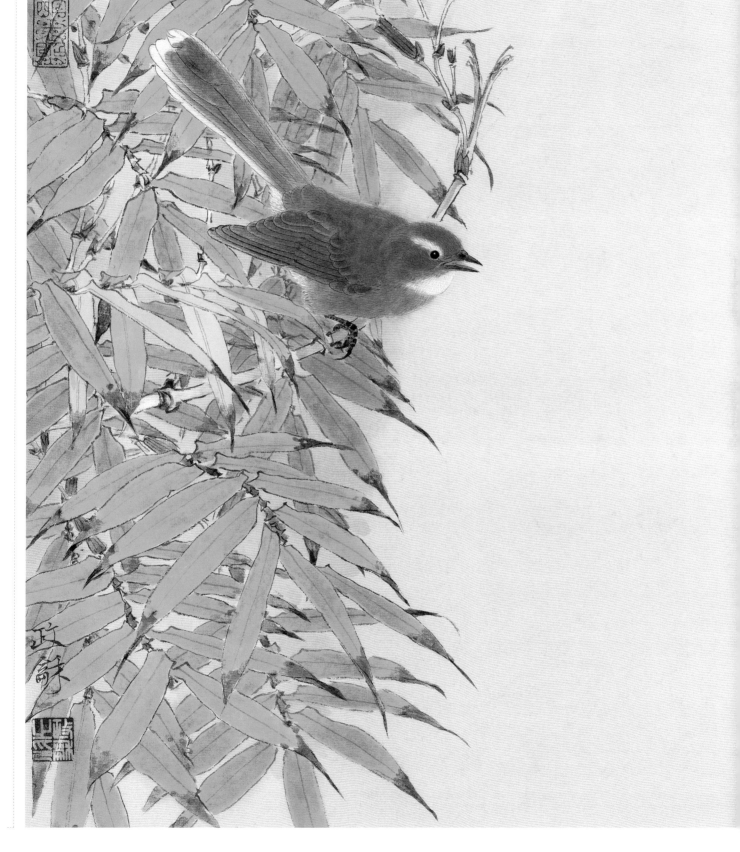

绿筠小羽图　42 cm×35 cm　纸本设色　2018年

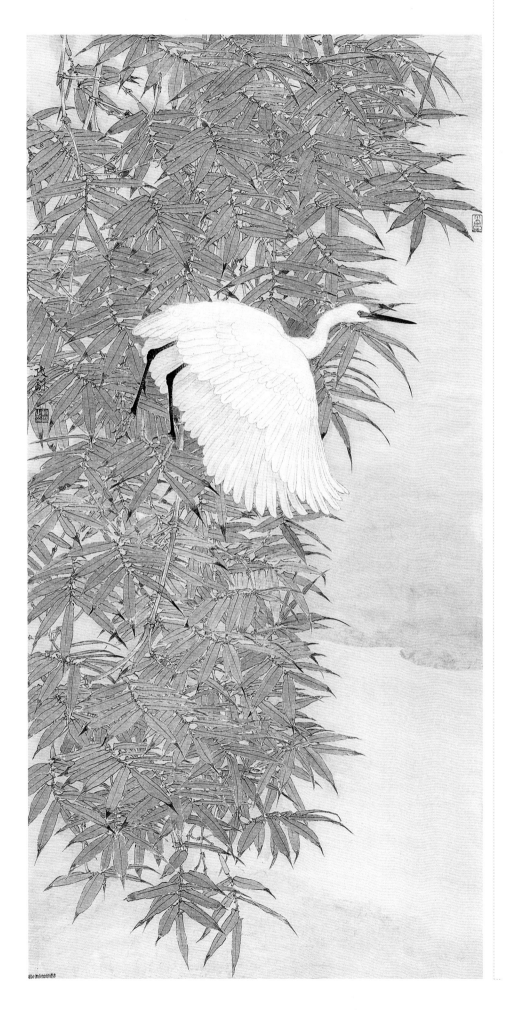

秋与为期　138 cm×70 cm　纸本设色　2016年

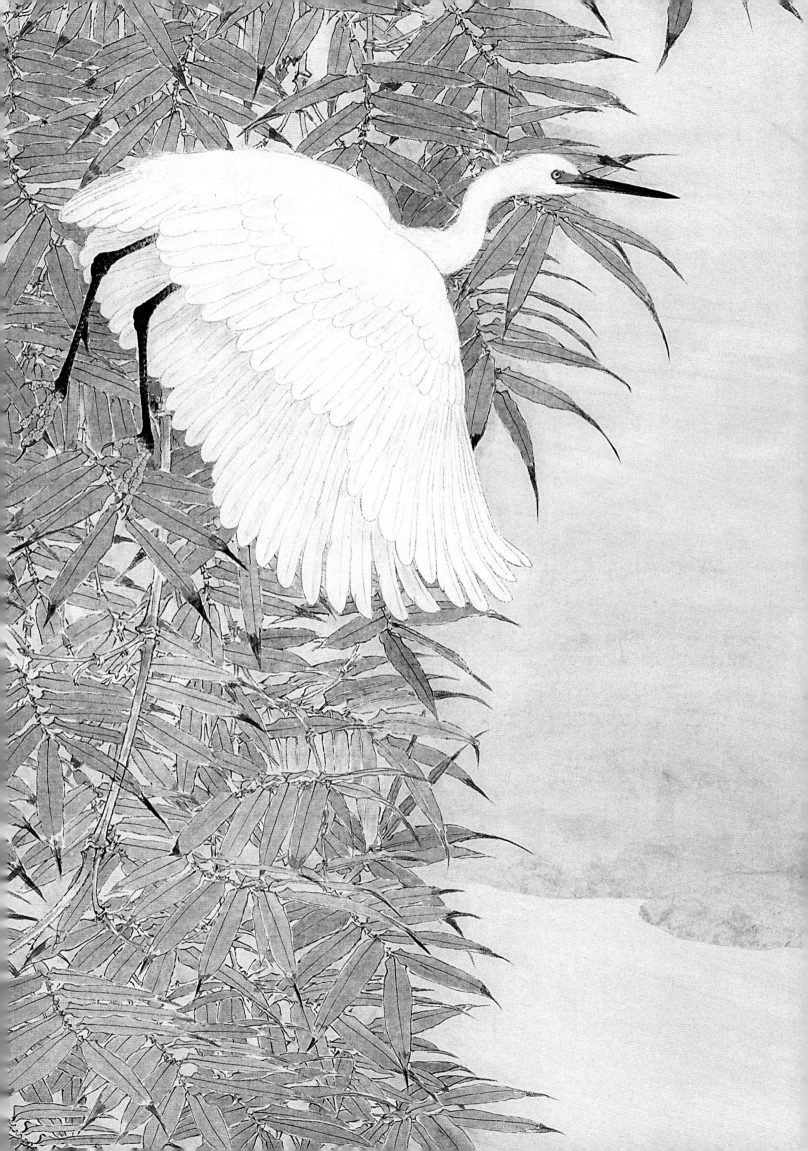

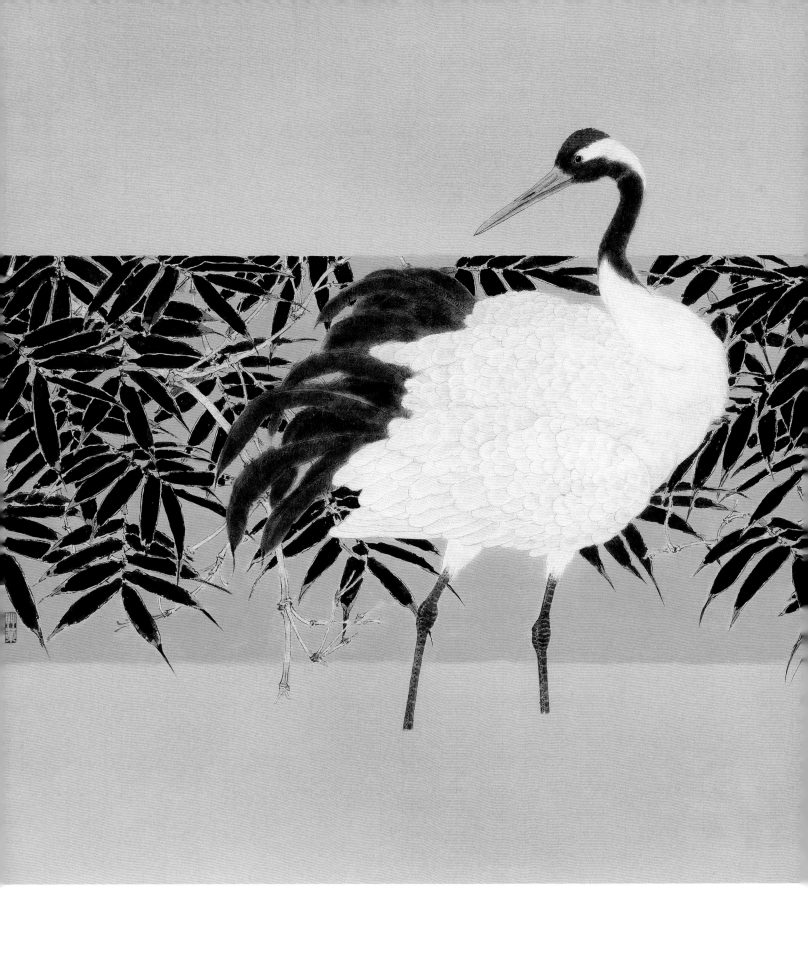

↑竹鹤图（一）　70 cm×138 cm　纸本设色　2017年

↑竹鹤图（二）　70 cm×138 cm　纸本设色　2017年

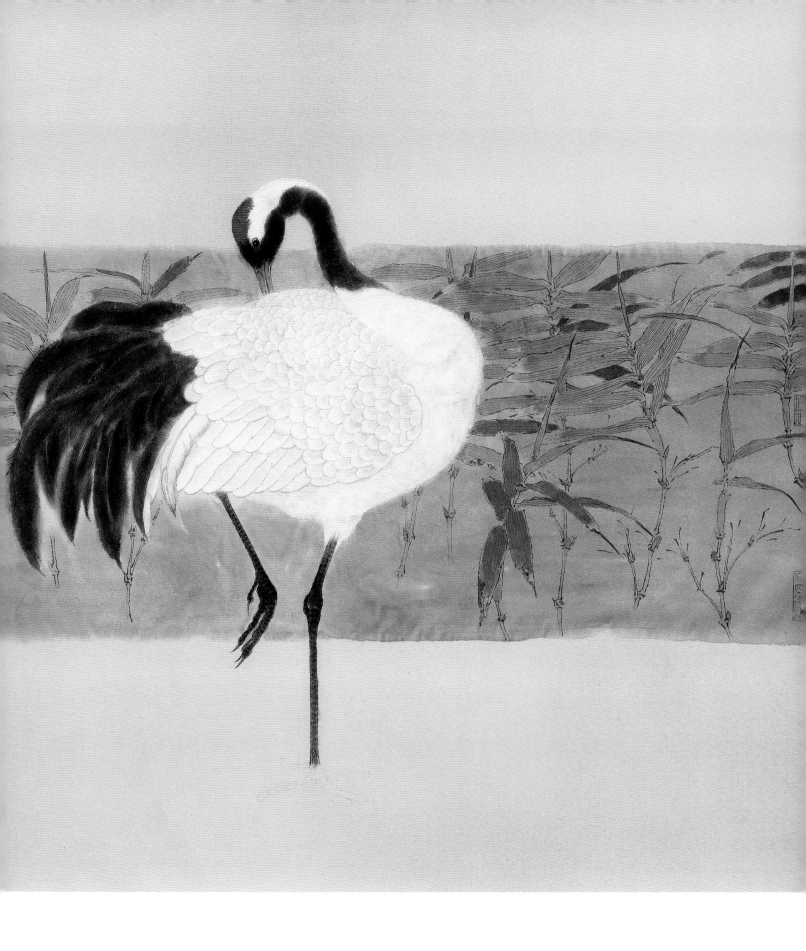

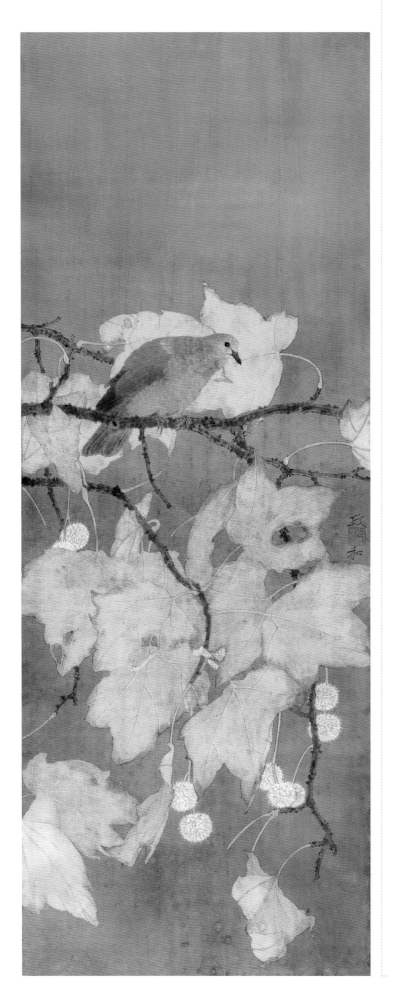

笔记五则

一

工笔画是一种慢的艺术,多年来,我乐于享受这种娓娓道来的方式,轻渲淡染,湖水年年到旧痕,记下的全是自己诸多的词不达意的想法与喃喃自语。

鸟是蓝天的行者,飞翔的身姿总被人们惦记。我爱它们姿态各异的飞翔,画上了一只鸟,就踏上了一段与自然重逢或是可期的相遇,在茂密、高高的枝丫上栖身、安顿的其实是我们自己!

掠过天空的鸟,坦坦荡荡,我吃力地仰着头,鸟在天上,它形单影只,穿过无尽的风尘,在遥远、目不能及的向往中为我们带来了辽阔的景象和宽广的胸怀。

←
梧桐斑鸠(一)　93 cm×36 cm　纸本设色　2010年

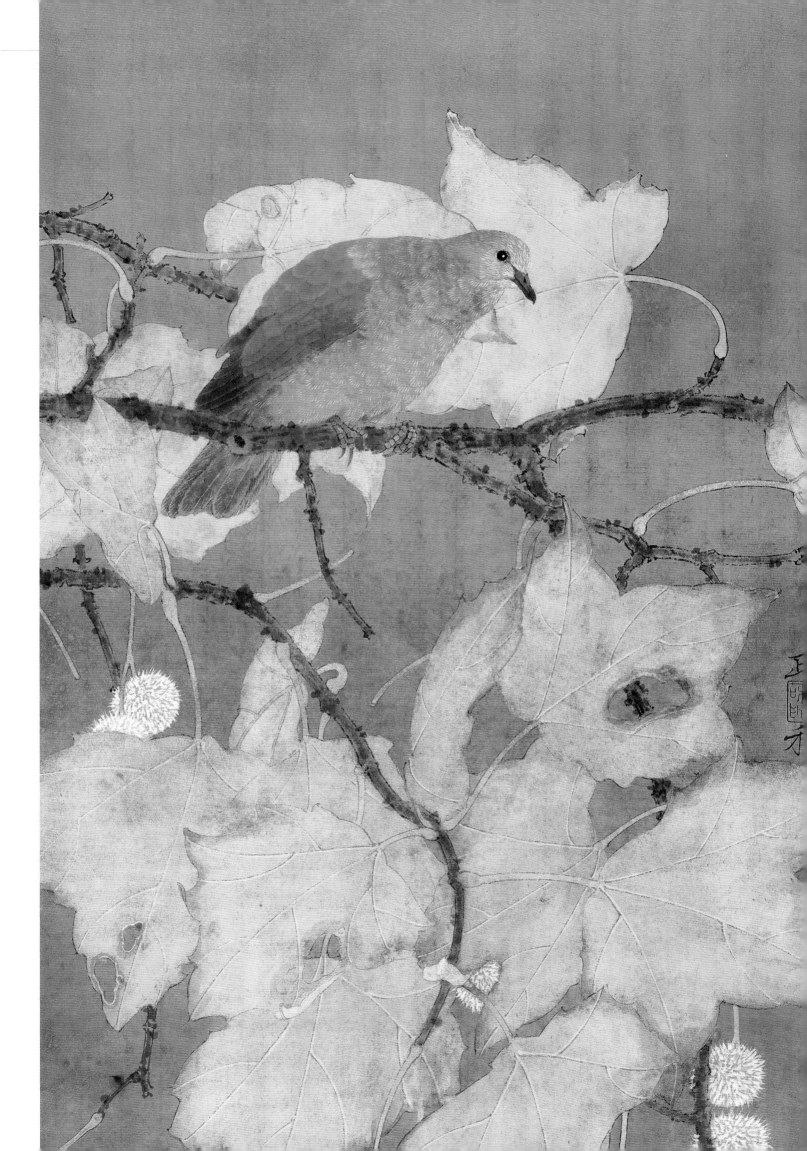

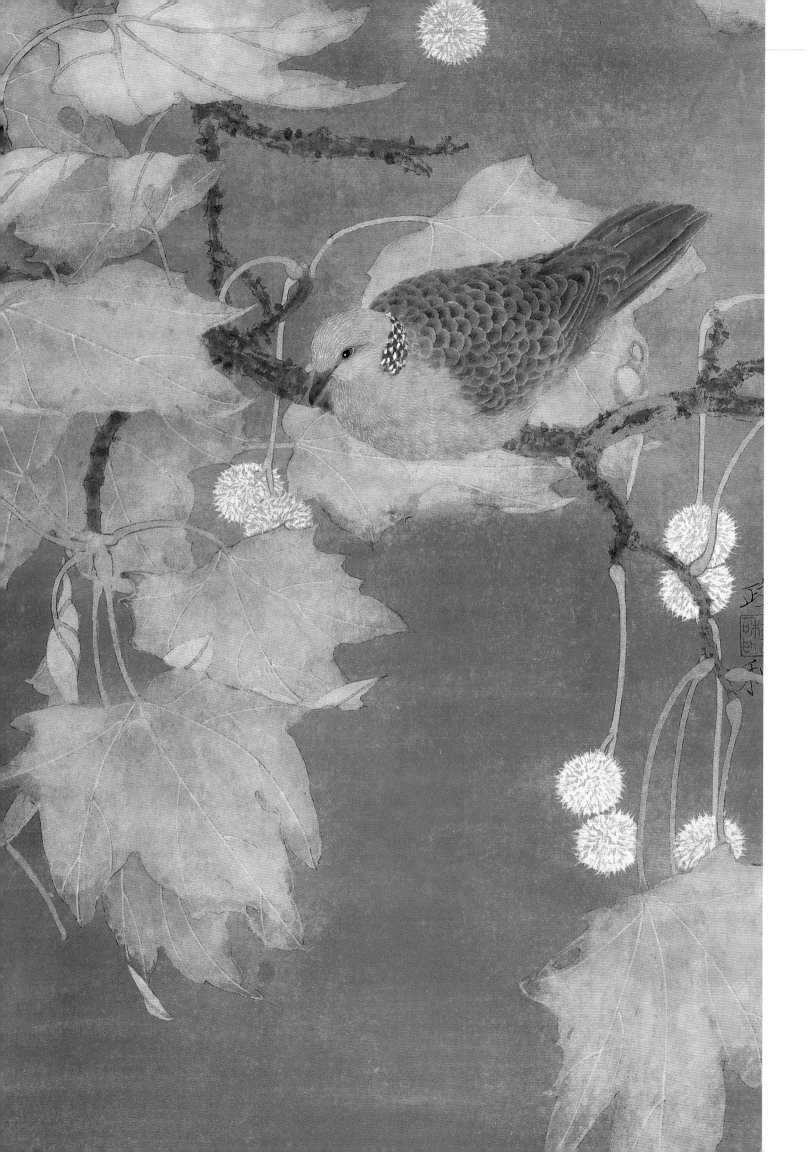

风拂羽翅，柔软无声，它们行经千里万里，无意中拯救了我们天生难以言喻的盲目与短视，也暂时遮掩了我们太过平凡的窘态与不安。鸟的飞翔身姿使我想起李白的《独坐敬亭山》："众鸟高飞尽，孤云独去闲。相看两不厌，只有敬亭山。"五言诗仅二十个字，舒缓静寂，有传统中国画所包含的境象与精神向往。众鸟高飞尽，天地间多了一片虚空与留白，抬头望的地方也是孤独、怀想的地方。远云相隔，青山对望，静默与倾听，相看不厌，宽慰生喜。

鸟从天的这一端消失在天的另一端，开阔的天空，既是我们的内心也是我们的远方，不再返回的鸟与诗人的心，帮我们抵达目光不能到达的远方，使我们那隐隐的、一生无法解羁的内心与远方从此相连。

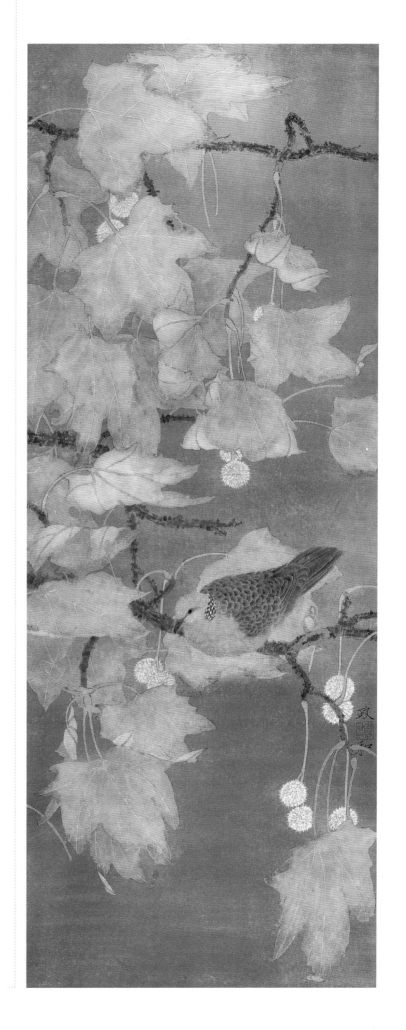

→
梧桐斑鸠（二） 93 cm×36 cm 纸本设色 2010年

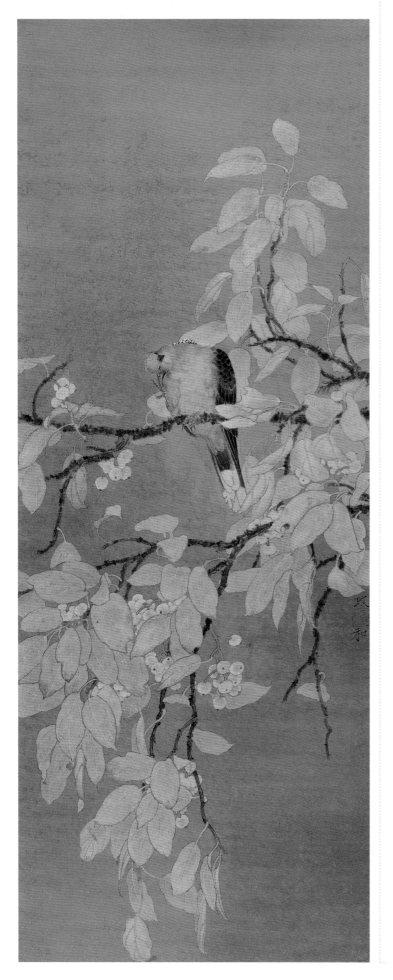

二

宋徽宗的《桃鸠图》，尺寸很小，幅不盈尺，其中的楔尾绿鸠是我的最爱。画上桃花粉色明净，绿鸠的头与胸部连成一片古玉色，莹润而饱满，尾羽如黛，神采清逸。在赵佶情趣入微、安静低回的笔下，九百多年流逝的光阴仿佛沉淀、凝结在生漆点睛的双眼中，历历在目，不曾微少。宣和时期写生状物的精雅与臻妙，有一种让人静默的气息。我靠得更近些，只见绢纹幽微，时间的手，赋予我眼前一份温和的灿烂与柔顺的光泽。

明人梁时有一首咏斑鸠的七绝："自解呼名绣领齐，梨云竹雨暗寒溪。东风却忆江南北，桑柘村深处处啼。"读后，会让人想起江南多有这般盛大的风景。汪曾祺说，有鸠声的地方，必多茂林繁树，且多雨水。鸣鸠喜欢藏身深树间，它有一双沉香般透明的眼睛，能望穿如云的花雨，颈脖子上系着米粒洒落的"墨色围巾"。当它打开花瓣一般的尾羽时，矜持、优雅、娴美、文气，"春鸠鸣何处"——我知道，它是《诗经》中的公主，只有这一枕的溪色，层层叠叠、枝叶纷披的竹林绿树，才可收拢、怀抱这风中之影。

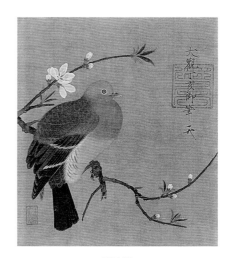

桃鸠图

←
梧桐斑鸠（三） 93 cm×36 cm 纸本设色 2010年

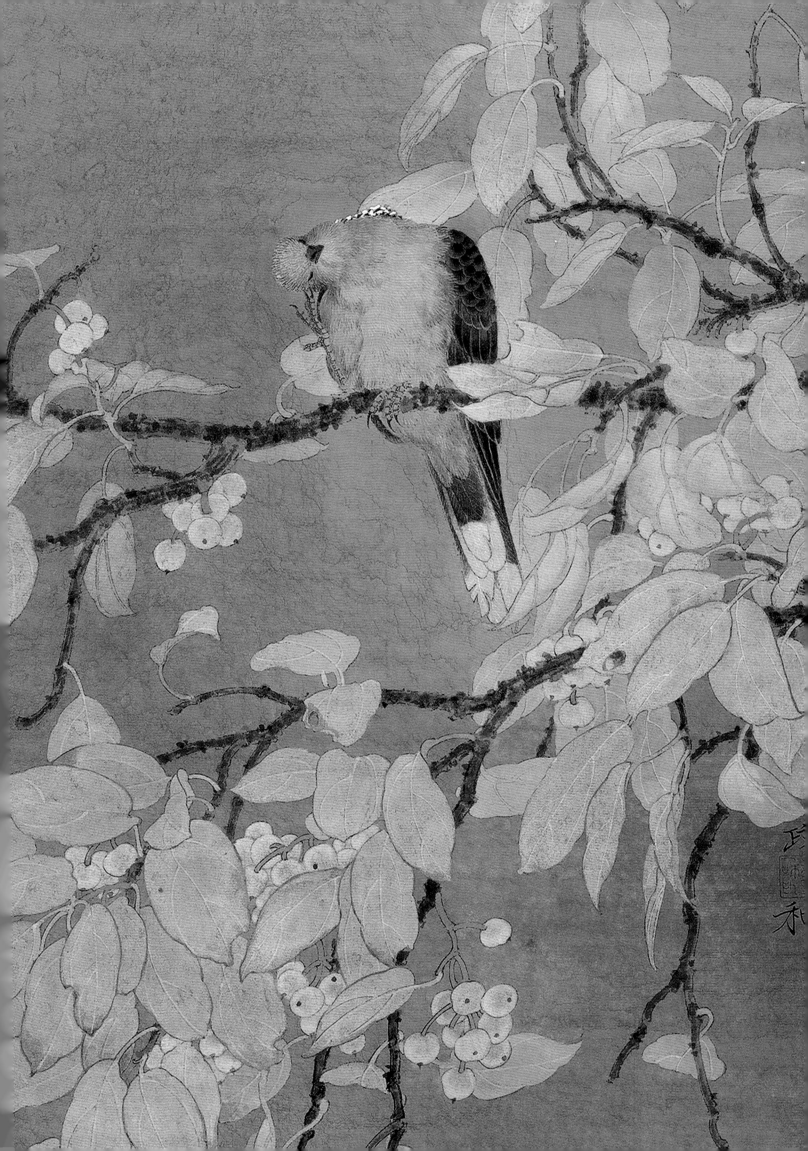

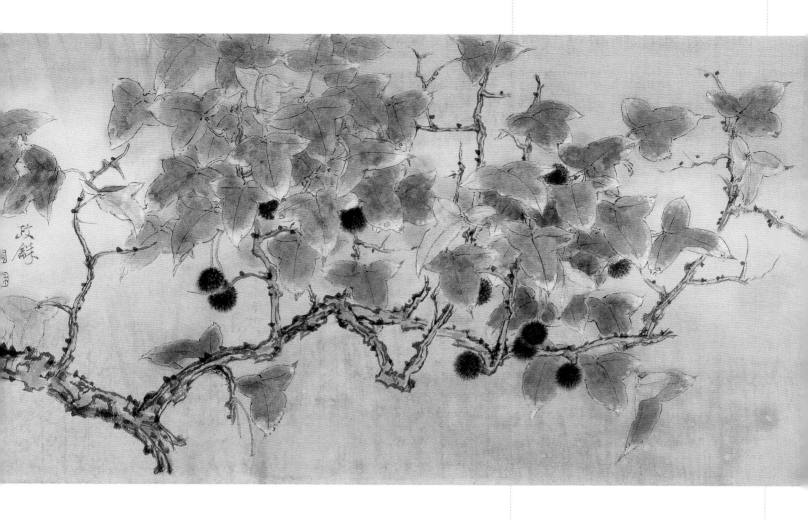

三

　　近来的创作与之前相比多了一份随性与信马由缰，或是面朝大海、波泛风开；或是候鸟离去、雁行归来，间或粗疏素朴的枝柯草叶、沙汀晴雪等灰白分明、块面分布均匀得当的景象。画面有些大同小异，我耽乐其中，不知不觉间淡出了以前那种浓郁的氛围与底色。

　　上大学时初学工笔画就是从画花开始入手的，于非闇、俞致贞的牡丹临摹了不少，可惜因为学习的断断续续——"依样摹画谱，不识洛阳花"。毕业的十年间，看花画花，事事不易。之后去了南京，又是一轮的画花看花。《浅寒图》《初霜图》《净霰

↑落尽东风　35 cm×136 cm　纸本设色　2017年

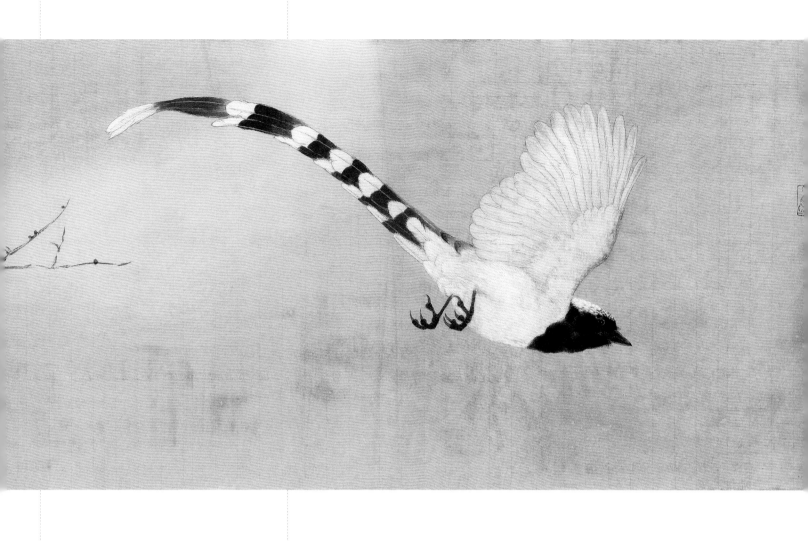

图》等都是那一个时期的收获。回想着当时画中春日花开、香雪成海，花团锦簇、千花万蕊的繁盛之景，让人觉得心无旁骛即是人生一等好景。

　　时光疾速又过了十年，现在面对一朵花的时候，不管盈满或是微凋，含苞或是盛放，观看的感觉已异于从前，识见与心境也悄然改变。人的成长有时与植物的生长很是相似，年少抽枝发芽，青春大好丽日如花……而今，游观的目光总会定格在那些支撑着一树繁花的枝干上，让我关注与恍惚的是花朵背后的那一部分。有意思的是，花开了，不一定全能结成饱满的果实，但绘画中另有一种生态会在纸上一直悄悄地进行着，有时只是人们没有察觉而已。

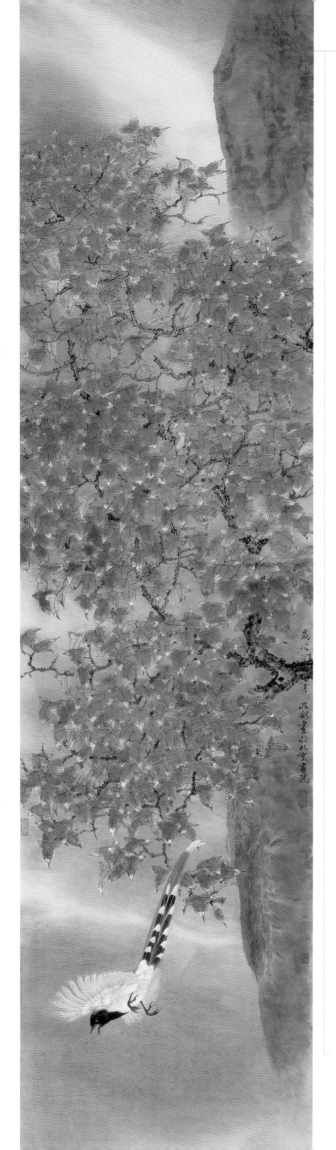

四

工笔画的绘制过程似文火煮药，粗陶小炉，水汁浸没根茎和枝叶，木炭默默地燃烧，草本存储、凝结的精神重新被唤醒。一遍遍地渲染，植物的色彩调和清水，花卉草木在它植物的兄弟——宣纸上又一次开放生长。笔毫轻柔顺滑，点点滴滴持续晕化成宣纸上一个个浓与淡的涟漪，圆圈缓缓扩散开来。甘美的品质重新被移栽——这是绵长缓慢的酝酿，纸上芬芳鲜艳的灵魂只配用这般柔软呵护、百转千回的方式来种植。

艺术，是人生的另一服药，是永不溶解的精神药剂，褐黄沉淀的色泽、涩涩的苦，使我们的迷惑、困顿、哀伤、衰弱被安抚。

窗外，花树草木和年复一年的春风一同迁徙，去返复来。植物宽阔的内心与绿色的形貌在大地上不断地传递与蔓延，对着纸面，仿佛置身于一片森林，我觉得被安慰了。

大壑凝风图　272 cm×70 cm　纸本设色　2017年

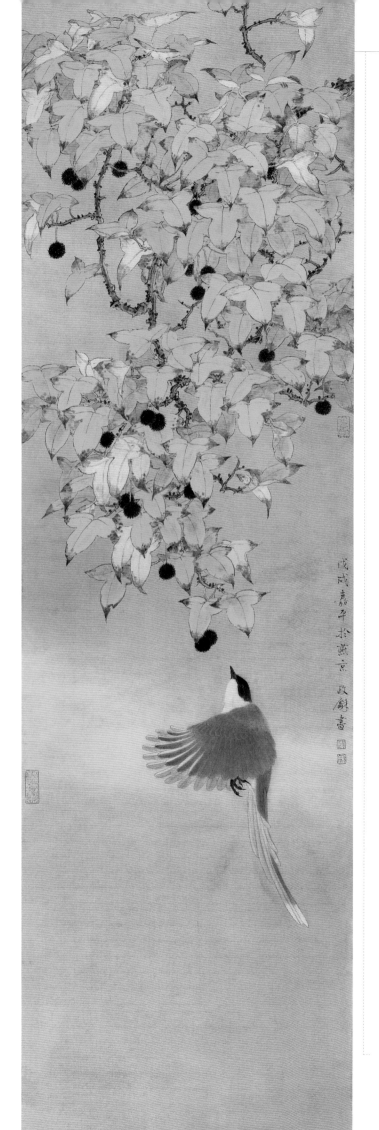

意笔水墨直抒胸臆，畅达淋漓，墨分五彩，有水则灵。在意笔作品中，水是另一种隐性的颜色，其通过笔墨的渗入来塑形造象，这与工笔画中水的运用有很大的区别——意笔画中的水是一种现在时的进行方式，水与色、水与墨交相融合，每一笔的笔触与痕迹都嵌入、滋渗在纸上，枯湿迟疾中，映衬出抒写的机趣。与之相比，工笔画的用水是一种过去时的进行方式，水的濡染，是一种固定颜色模糊边缘界线、掩盖笔触的运用。具体的过程比上述意笔画面中水的隐性颜色来得虚无而真实，渲染的过程中包含着涤荡浮色、剔除渣彩的目的。当染痕褪去、水汽蒸发时，在时光悄然流逝的时候，我们却在画面上拥有了另一种时光。

←
喜鹊枫香图　136 cm×40 cm　纸本设色　2018年

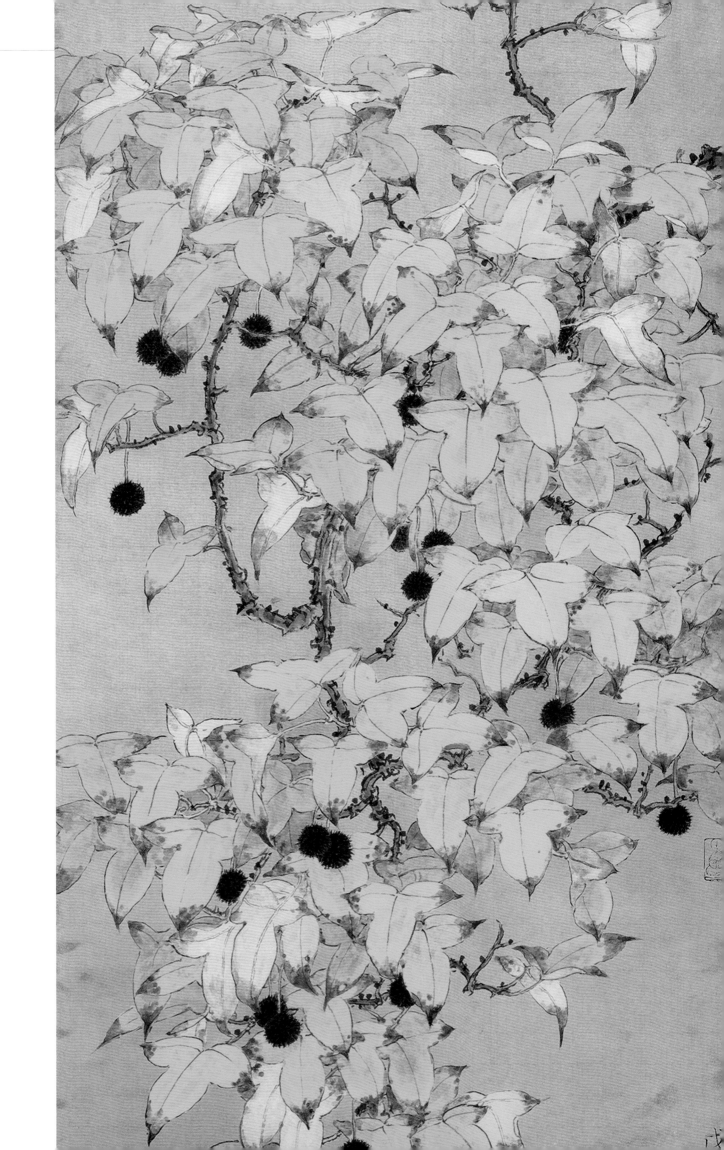

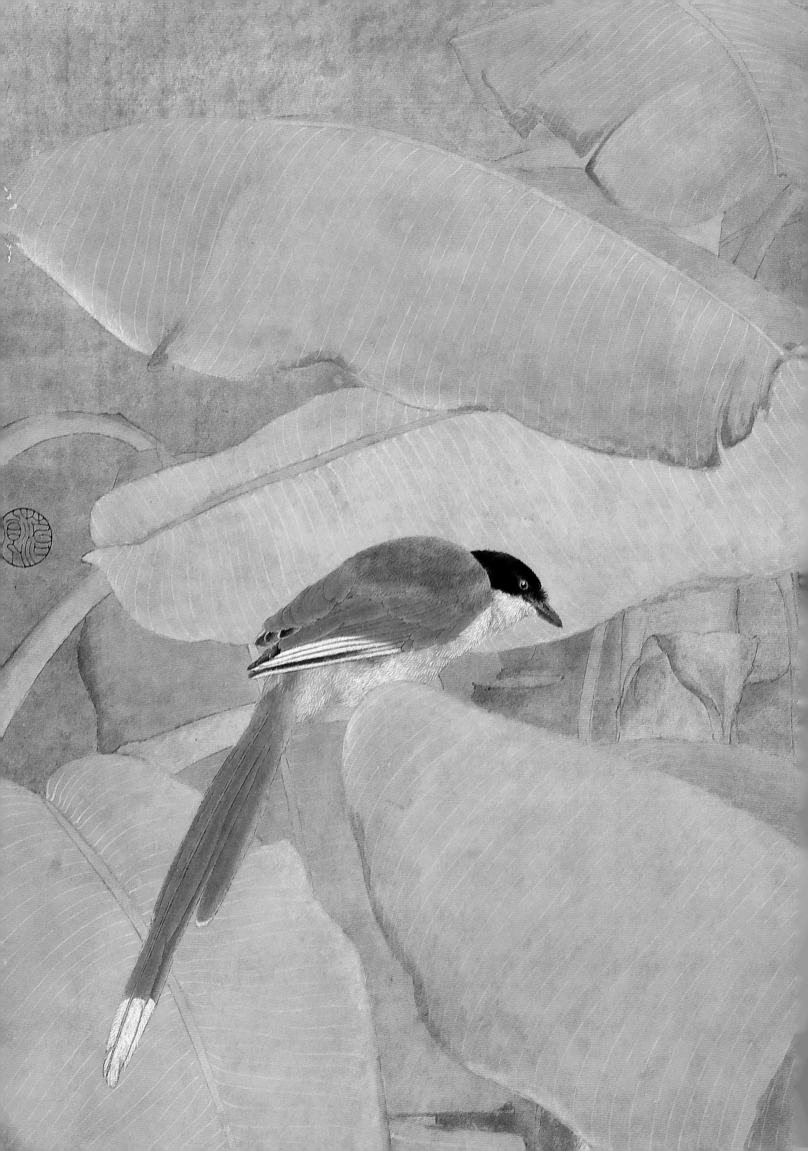

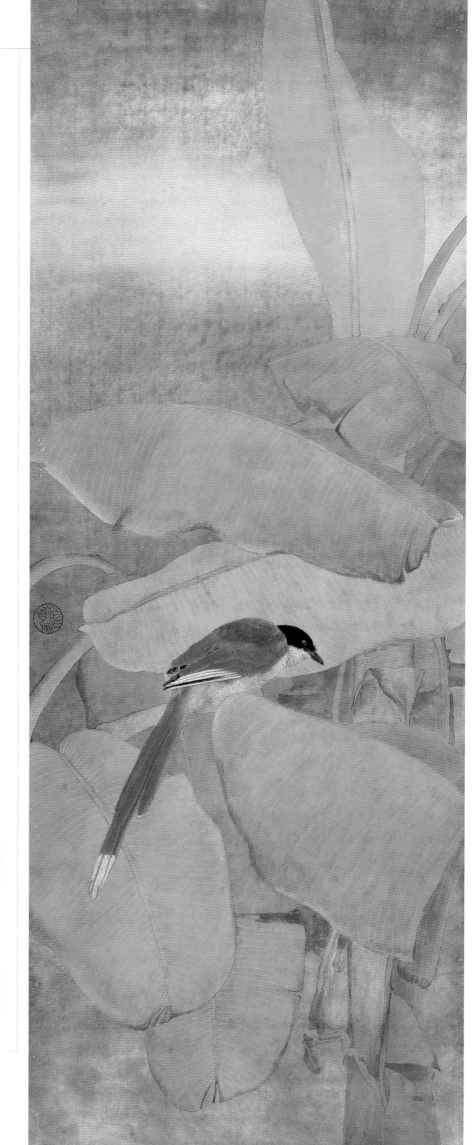

→ 绿蕉喜鹊　96 cm×35 cm　纸本设色　2010年

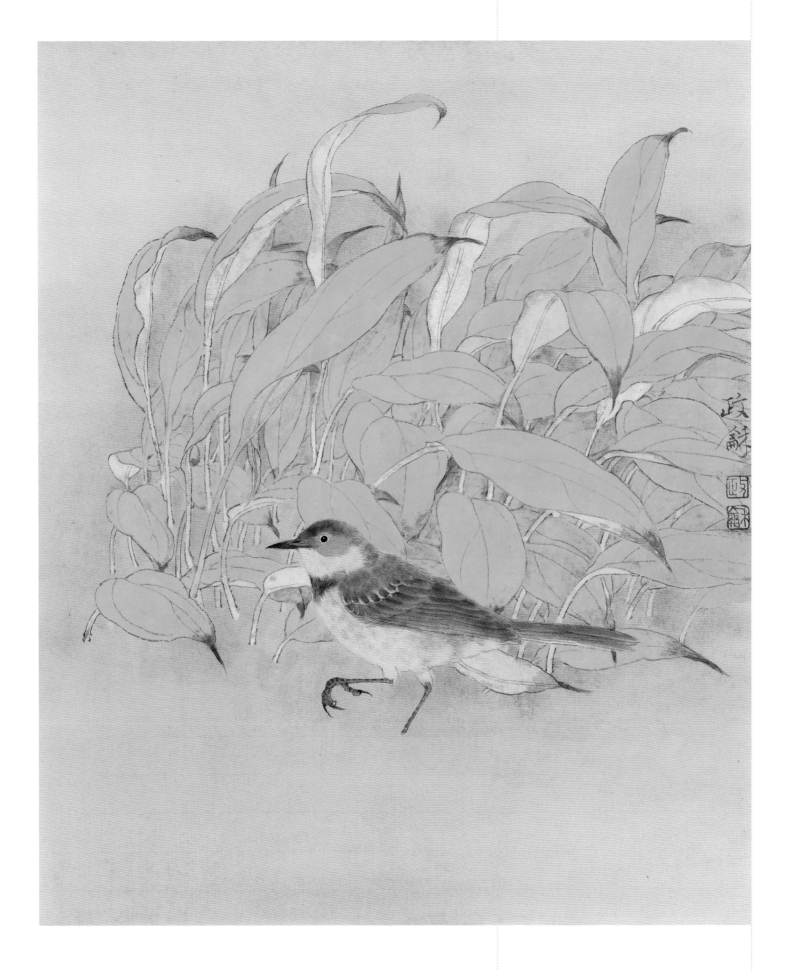

↑清波小羽　42 cm×35 cm　纸本设色　2019年

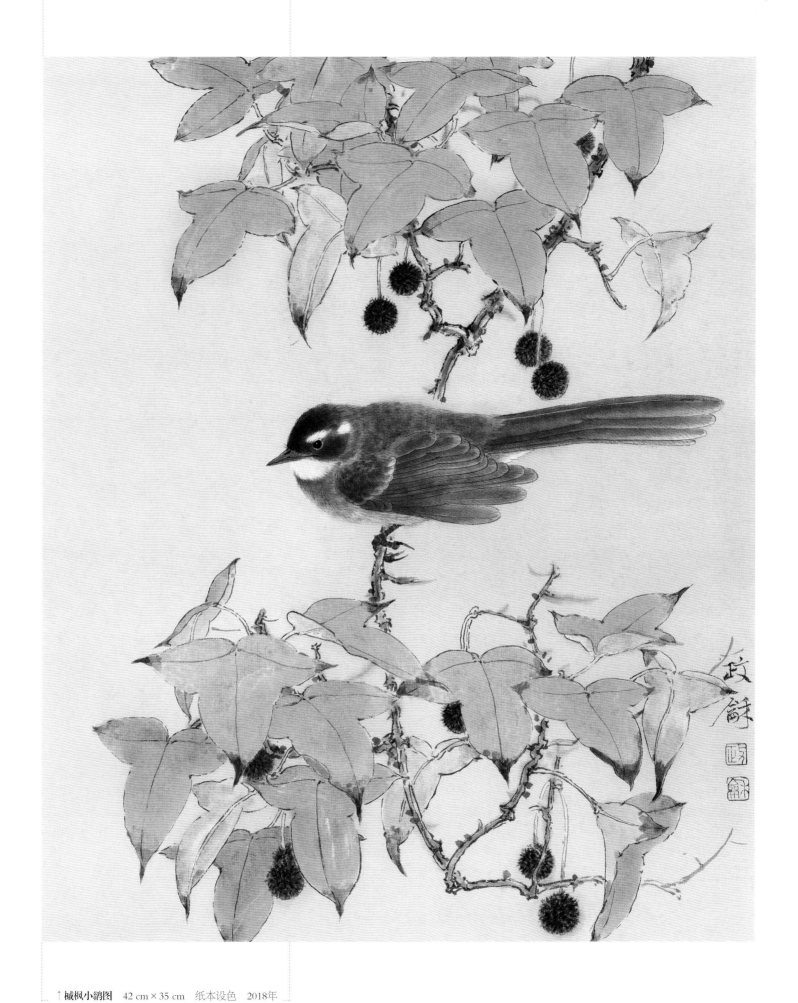

↑ 樾枫小鹇图　42 cm×35 cm　纸本设色　2018年

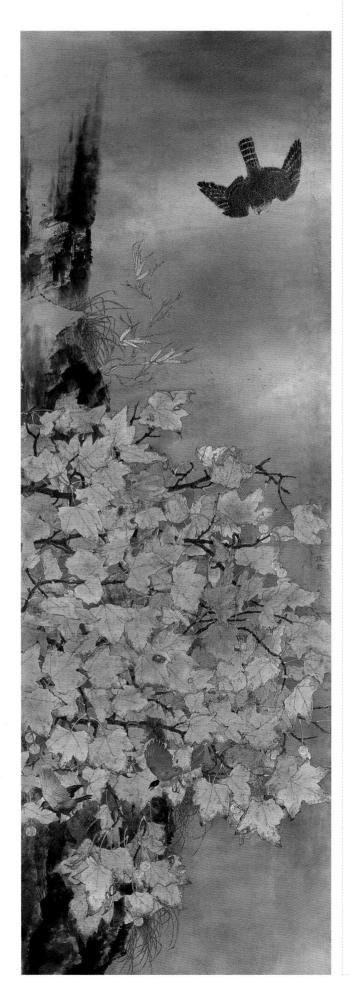

我画"鸷禽图"系列,纯属摹古学唱,畅宋人的收放有度。

两宋时期鸷禽题材的作品迄今多有流传。对宋人来讲,"鸷禽图"可视为利剑时时高悬在头上的一种居安思危的预警与诫谏;于辽、金、西夏、元而言,则是继续勇往直前的疾风劲马、开疆拓域的一支利箭。这也是当时游牧文明与农耕文明竞争、冲突、并存的一种文化折射。

南宋李迪的《枫鹰雉鸡图》是此类题材阔幅巨制的代表作。画面的西北处鹰顾如电、蓄势待击,而东南角的雉鸡则惶恐贴地疾逃。苍鹰凌厉的目光似乎要把这巨幅的画面生生劈开,逼仄的边角已是生路难逃,丛林法则被体现得淋漓尽致。

翻看宋时的地图,北为契丹,后有女真,西北为西夏,宋一直居于版图的东南面,北宋的开封更是易攻难守的四战之地。范仲淹在知延州、耀州(今陕西延安、铜川市耀州区)抗击西夏时写下的《渔家傲》:"四面边声连角起……燕然未勒归无计。"忧武备战局不振,发悲壮苍凉的困顿之叹。苏轼的《江城子·密州出猎》:"会挽雕弓如满月,西北望,射天狼。"守颓的时局也引得大文豪欲揽辔澄清,慷慨激昂报效国家。这些都是当时宋与西北少数民族之间侵略与反侵略真实的写照。

《枫鹰雉鸡图》作于宋宁宗庆元二年(1196年),三十五年前的采石矶之役,虞允文谋略得当力挽颓势,宋室又一次转危为安,国祚得以续延。只是终南宋一朝,偏安的南廷一直为金所累,最后被元所灭。除借鉴学习笔墨技法之外,把这件作品当成南宋画家寄寓于画上不忍直把杭州作汴州的画谏之言来读也无不可。

←

秋风鸷禽图(一)　280 cm×96 cm　纸本设色　2010年

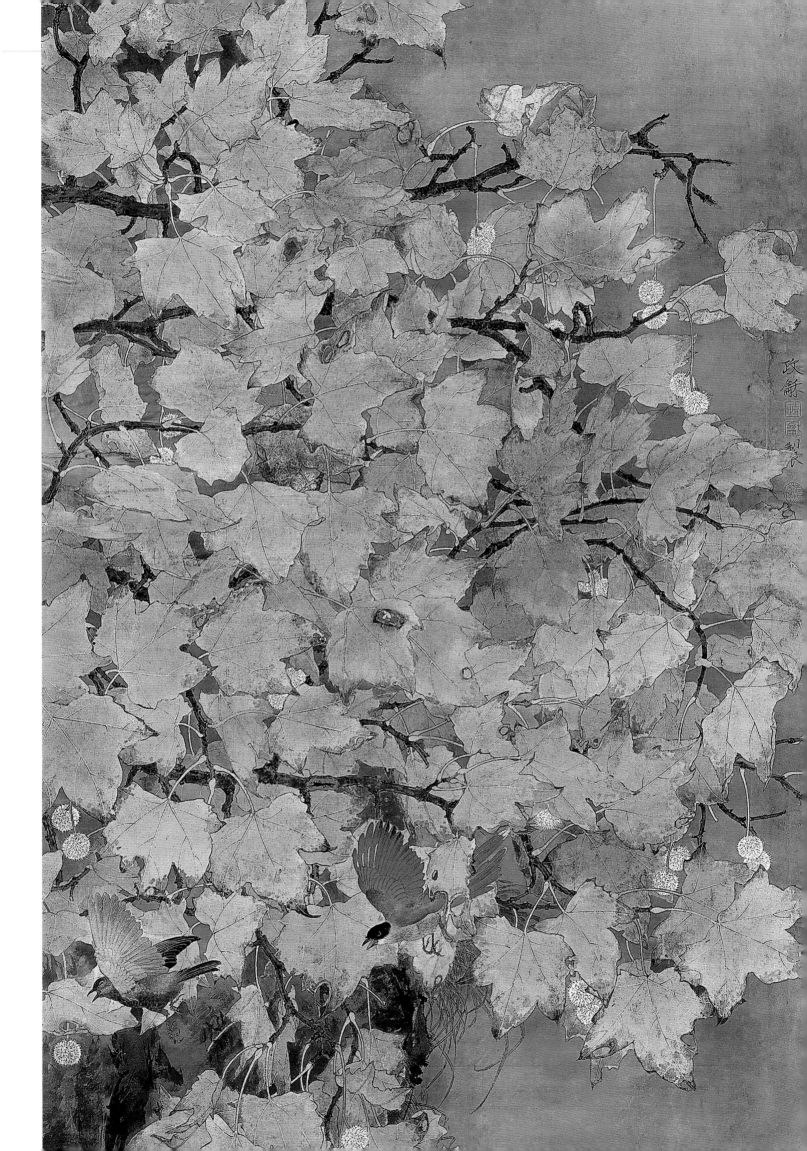

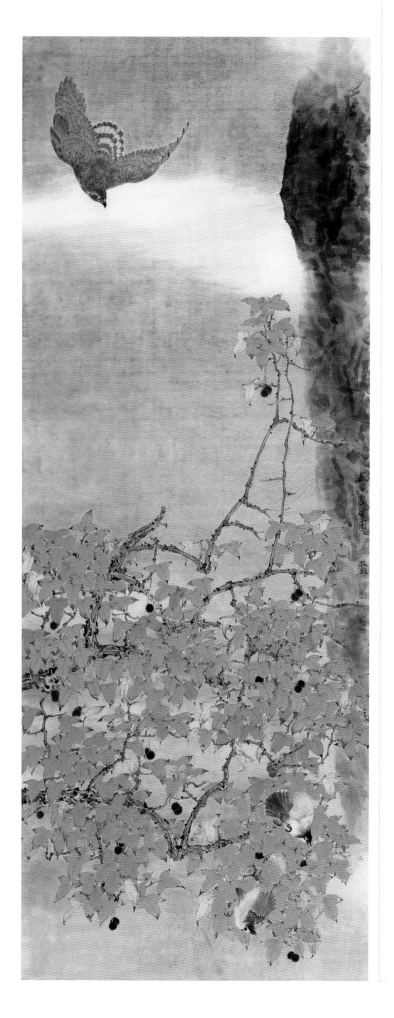

平时喜欢看纪录频道，纪录片《空中飞行大师》中的游隼，最高时速可达320公里，看那从天空自上而下把身体收缩成水滴状俯冲到底，快得连镜头都有点追不上的淋漓痛快的一刹那，我闭上眼睛，画中直下三千尺，想起元人王渊的《鹰逐画眉图》，明人张路的《苍鹰逐兔图》，在镜头还没有发明之前，古人已帮我们定格了鹰疾如风的这一瞬间。

在福建的时候，我画了许多风中之竹。每年夏天被台风折断的竹子，风雨过后折而复生，S形的欲上先下，这是竹子的另一种蓄势。

吴昌硕有名言"苦铁画气不画形"，此中的气与之上的势，皆是贯穿于作品超越于外形之上的一种蓬勃的生命力。

《秋风鸷禽图》的幅式易方为竖，也把纪录频道中游隼俯冲的那一幕借用过来，略增加了画面的虚实、浓淡、冷暖对比。画面左上方鸷鹰如挽满弦，右下方鹁雀慌乱坠逃，枫叶以冷色的群青涂染，崖壁则施重墨，看秋风刹那，风云飞渡。

学唱完成《秋风鸷禽图》后，对宋人绘画中散逸聚拢的画面收放有了更深的体会。

←
秋风鸷禽图（二）　240 cm×93 cm　纸本设色　2019年

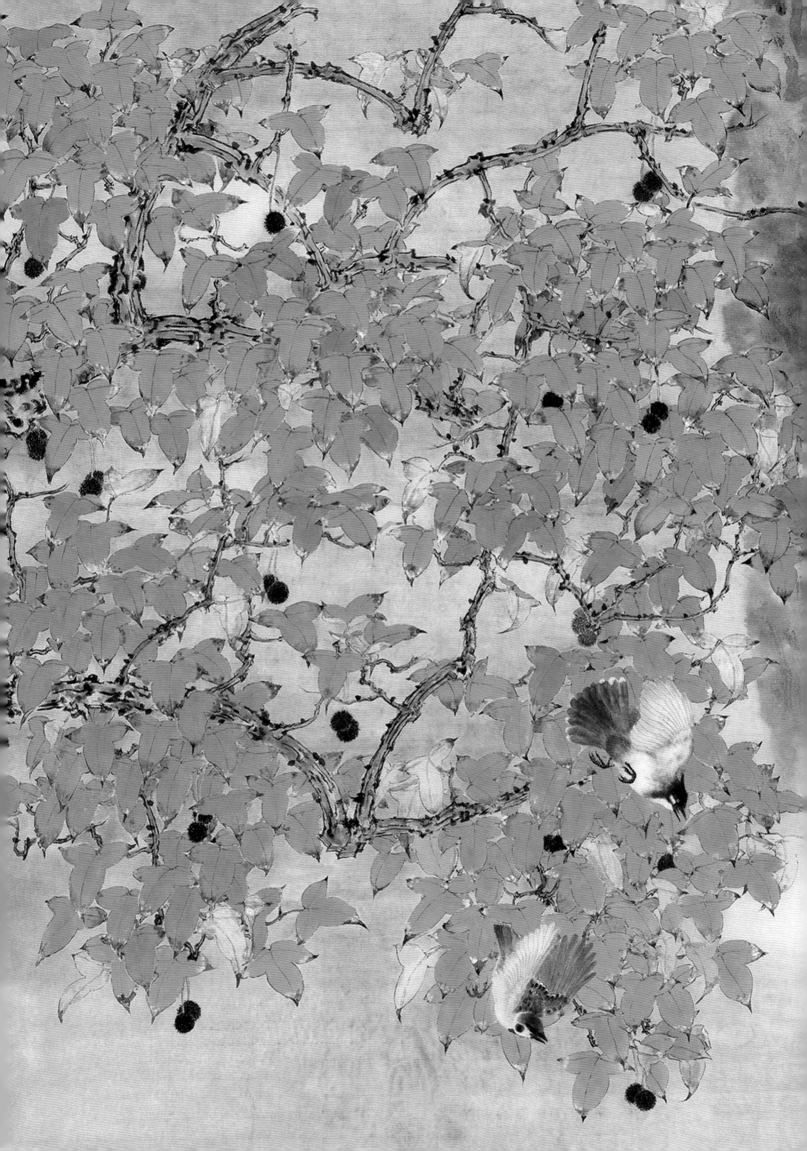

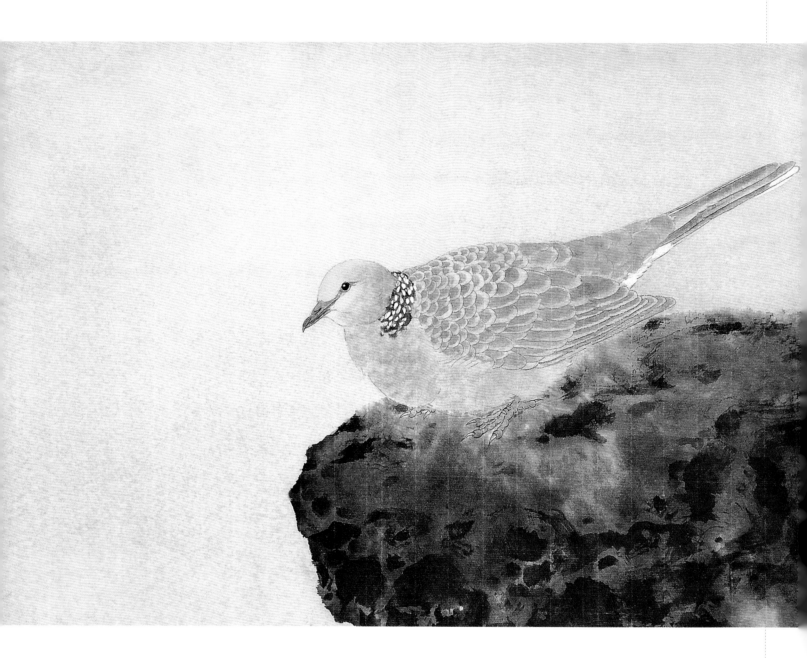

↑鸠石图　35 cm×52 cm　纸本设色　2015 年

创作步骤

步骤一　在心里有了大的构图之后，开始聚精会神地描绘画面主体。鸟的姿态与形神就在纤毫之间。大的轮廓务必整体，比例匀称。

步骤二　淡淡地染出一点鸟的结构，开始刻画眼睛，鸟的眼睛虽小，却是画面最传神和微妙之处。细节和整体一起调整。根据画出的主体物情态来对下一步的构图做微调。

步骤三　松松地勾出石头的轮廓线，并以墨色大笔渲染。石头的形状与鸟的轮廓务必保持情调一致，或拙朴或灵巧。渲染方法宜灵活，勾染点丝可同时使用。

步骤四　调整大关系。保持石头的质感，渲染出深浅和前后关系。重点考量鸟与石块的相互影响，让主体的鸟能稳稳地落在石头上。

步骤五　给小鸟着色。敷色不在多，而在精致。色彩得与墨色相合。把题款用章也考虑进构图，追求画面简约而意境深邃。

→

鸠石图（步骤图）

丹等弓猫含绰约滕水边篱
浴雪晴时此间妙得垂言
意祇有西湖处士诗蓓蕾
微传春信贞戏回梦思玉
精神不知月洛参横愿猫
有孤眠閒恨人第六桥头雪
卜晴枝萩尔曾引鹤同行
诗成洒力都消尽人與禄花
一样清老树清鹤映白沙可
入竹外一枝斜黄昏信步
前邨去香到松林賣酒家
风香月影雪臘肤朔容晴
恩看画图江南江北敷千
里燕夕魂何處觅西湖
癸巳店月於北京畫院
政献裝

思君隔江南　70 cm×48 cm　纸本设色　2013年

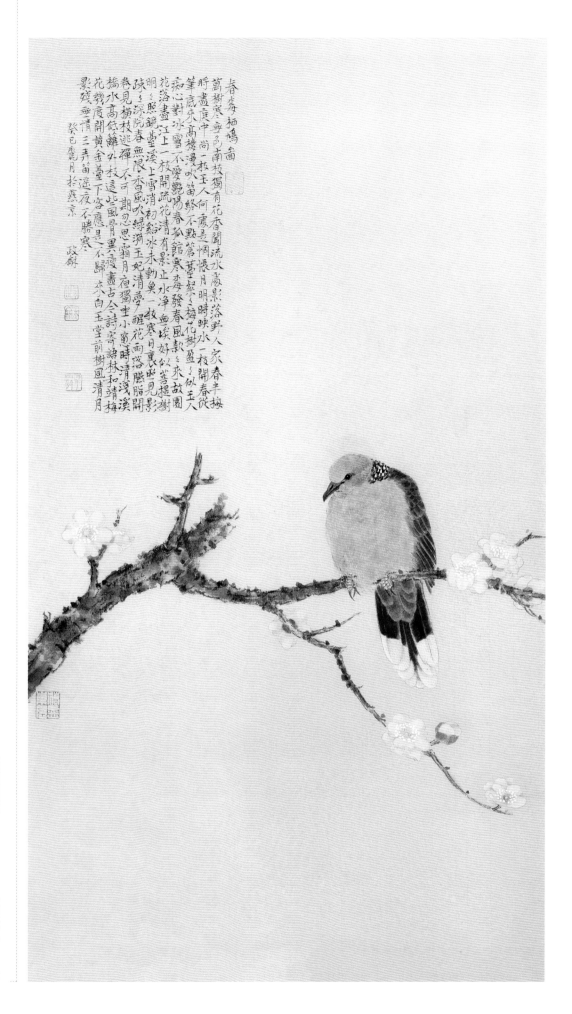

春梅栖鸠图　70 cm×40 cm　纸本设色　2013年

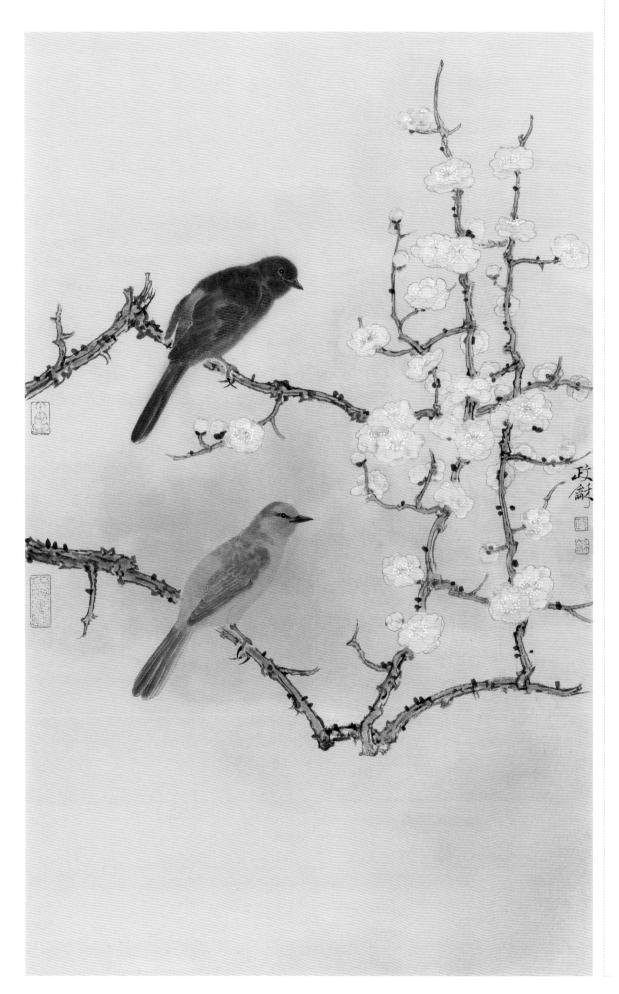

梅花双羽图　70 cm×46 cm　纸本设色　2020年

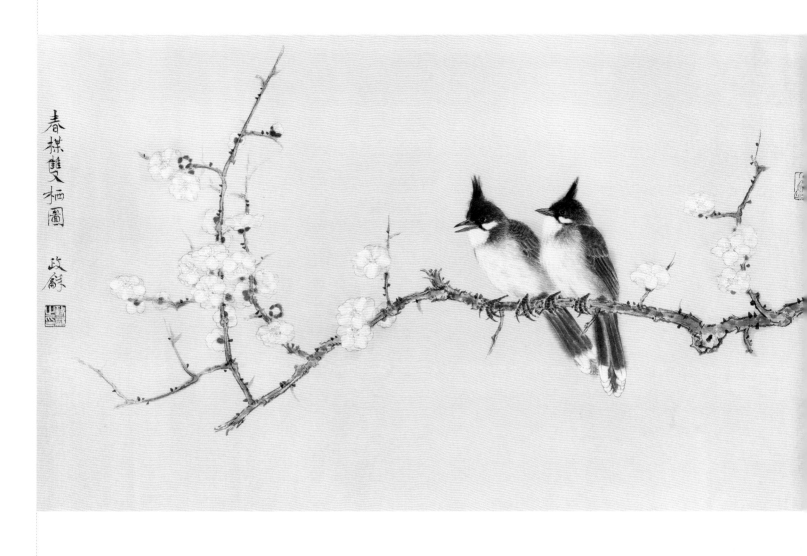

↑**春梅双栖图** 42 cm × 70 cm 纸本设色 2017年

人文情节

到了北京画院之后，我多画江南，画画需要有一个若即若离的地域。

人人皆有庐山情结，我的"庐山"就是"江南"。后来我再去江南，发现我遗漏了太多东西，好多的东西之前视而不见，再回去的时候，触动我的东西多了起来，画面上也不只是以前那种繁花盛开的样子了。一个艺术家的成长就是这样，就如一棵树的生长一样，也是有年轮的，从中心向外展开的过程其实就是他重新认知的过程。

北京画院对画家有一种清晰的人文要求，画院不在一枝一叶上对艺术家规定什么，但是需要艺术家有大方向的把握和定位，与时代共命运。

每次画出一张思索已久的作品，自是喜出望外，"远望"跟"当归"之间存在着一个好的循环，慢慢地调整，不断地审视，这样我就可以不断地感受文化与时代的递进关系，把这个抓准了，画画可能就不会跑偏。

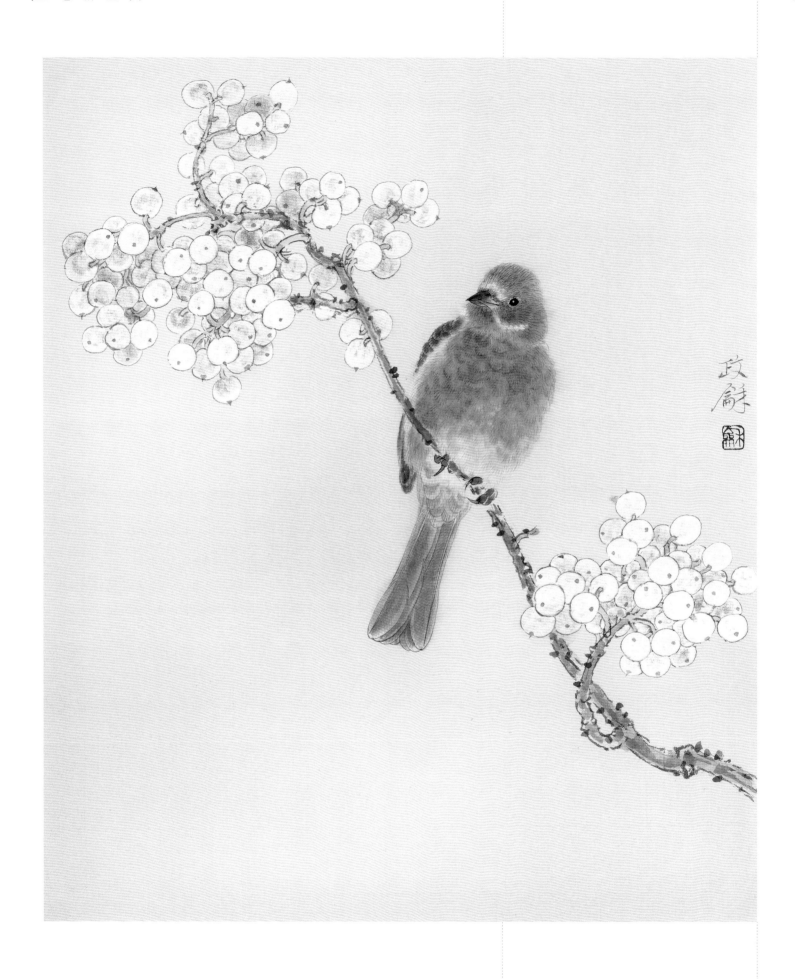

↑秋实图　42 cm×35 cm　纸本设色　2018年

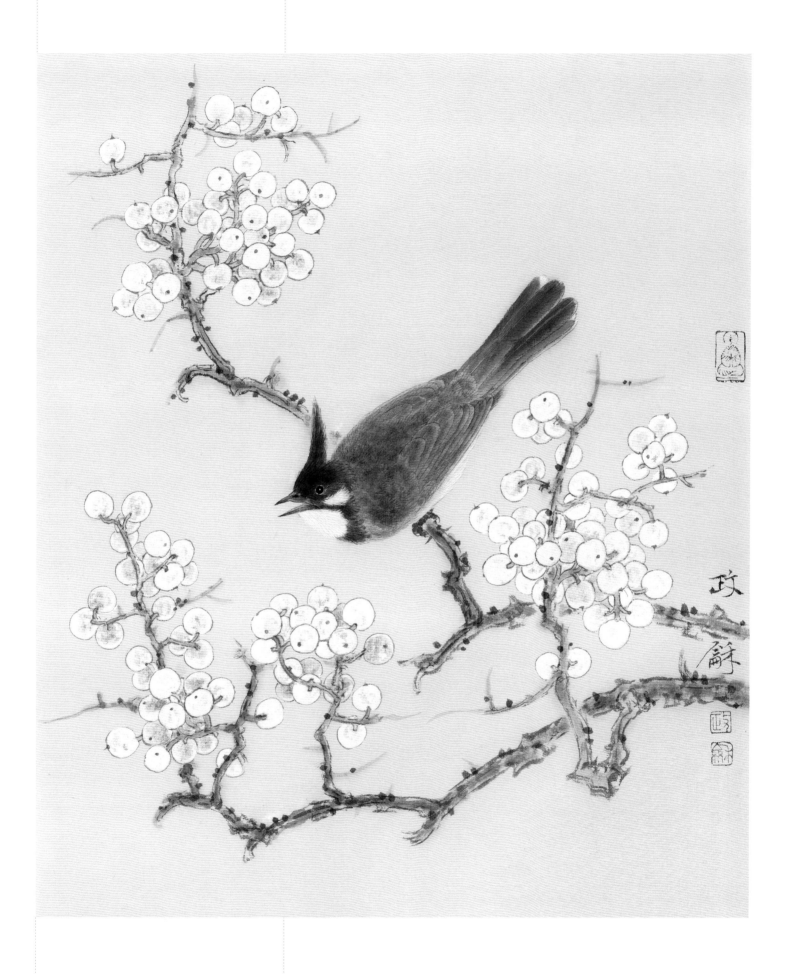

↑**红耳鹎** 42 cm×35 cm 纸本设色 2018年

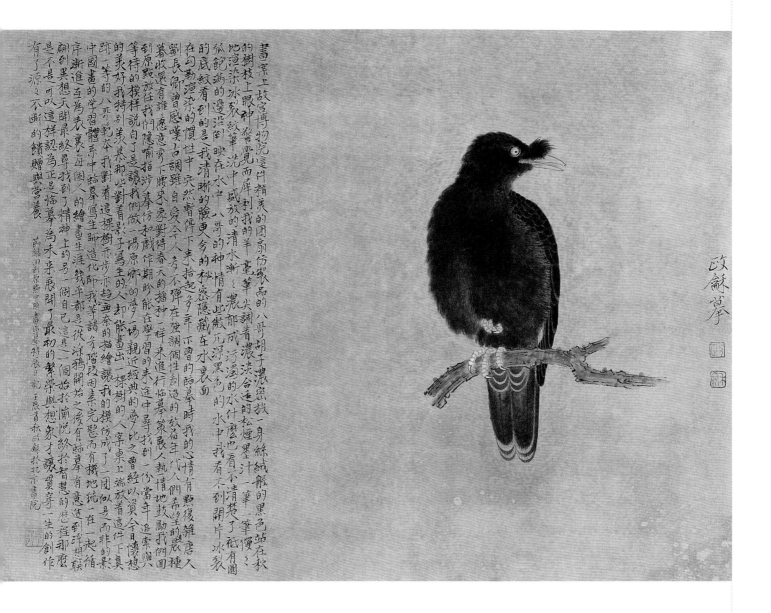

↑临宋人小品　38 cm×52 cm　纸本设色　2012年

临摹笔记

　　画案上，宋人八哥小品的临摹这会儿只是进行到了一半，故宫博物院的这件团扇仿制品中的八哥胡子浓密，披一身丝绒般的黑色站在秋天的树枝上，眼神警觉而犀利。我的羊毫笔尖调着浓淡合适的松烟墨汁，一笔一笔慢慢地渲染，冰裂纹笔洗中的清水渐渐浓郁成污浊的水，什么也看不清楚了，只有圆弧饱满的边沿倒映在水中，八哥的神情有些傲兀，深黑的水中我看不到开片冰裂的底纹，看到的是我清晰的脸，更多的秘密，隐藏在水里面。

　　在勾勒渲染的惯性中突然暂停下来，拾起多年不曾做的临摹时，我的心情有点复杂。刘长卿曾感叹："古调虽自爱，今人多不弹。"在这个强调个性创造、讲究效益的年代，好多人希望的是晨种暮收，还有谁愿意弯下腰来像春天的播种那样对待临摹？策展人热情地鼓励我们"回到原点"，放任我们隐喻、指涉、摹仿和戏作，期盼能在学习的来途中寻找到一份当年追索与等待的模样，说白了，是让我们做一场原乡的梦，一场亲近经典的梦。比之曾经，以资今日怀想的美好。我翻箱倒

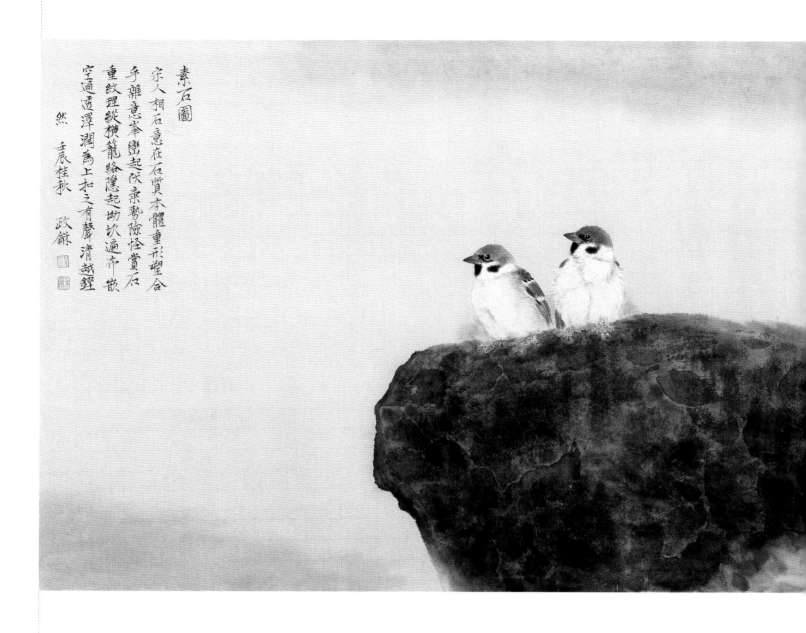

素石圖
宋人相石意在石質本體重形塑合
乎離意峯巒起伏峯勢隆怪賞石
重紋理紋橫籠絡隱起坳坎遍布嵌
空通透澤潤為上和之有聲清越鏗
然　壬辰桂秋　政龢

↑**素石图**　48 cm×70 cm　纸本设色　2012年

柜，实在找不出一件像样的临摹作品，以前的那些临摹笨拙、脆弱，已遥远得经不起半点的回忆。我特别羡慕那些对着影子写生，却能画出一棵树的人。案桌上端放着这件下真迹一等的八哥范本，我对着这棵树，亦步亦趋，无奈的描绘让我的模仿成了一团似是而非的影，我的临摹，明显地应景，有一种隔在彼岸的无奈。

在传统中国画的学习体系中，临摹、写生、师造化、师我心等诸多阶段、因素完整而有机地统一在一起，循序渐进，互为表里。每个人的绘画生涯几乎都是从涂鸦开始，后有临摹、有意造，到浮想联翩，再到异想天开，最终寻找到了精神上的另一个自己。这是一个始于愉悦、终于智慧的过程。那么，是不是可以这样认为——正是临摹为未来展开了最初的繁荣与想象，才让贯穿一生的创作有了源源不断的馈赠与营养。笔洗的水微微地晃动，反射着重色玻璃般的光，八哥的羽毛越清晰就越似这深色的水，我沉醉在交替渲染的麻木中。临摹是发酵的记忆，我无法把全部秘密都拿出来晾晒，但我知道，深黑的水中隐藏着这张纸的前生与今世。

只是，砚池上的墨，有多少是被宣纸铭记的，又有多少是被倾倒的。

← 画禽记 276 cm×172 cm 纸本设色 2011年

↑ **画禽记**（局部）

　　方政和曾作过一幅《画禽记》，这幅带有写生性质的鸟禽动态整理作品，也使人想起五代西蜀画院宫廷画家黄筌的《写生珍禽图》，画风的工细与色彩的柔丽考究都是相似的。

　　有趣的是，曾有古谚云"黄家富贵，徐熙野逸"，黄筌与徐熙意味着五代后花鸟画的两个方向。而方政和的白竹也可以上溯到徐熙的雪竹，虽然徐熙的时代还没有文人画或士人画概念的提出，但徐熙作为南唐士大夫，终身不仕，又因其落墨画法留有"未尝以赋色晕淡细碎为功"的话语，种种这些足以将徐熙放在文人画家的先师之位。（李曼瑞）

江南往事

↑兰亭往事 66 cm×66 cm 纸本设色 2017年

　　绘画，始于愉悦，终于智慧。中国人强调做事要"善始善终"，初心是预设的理想，不忘初心是行进途中的一种回望，在逐渐清晰丰满中持心自守。总之，你不仅得努力，还得保持一份清醒。

　　我的初心就是我现在的日常，在纸上劳作，偶尔出神，尽量保持自己的判断。因为初心总被雨打风吹去的例子太多了。

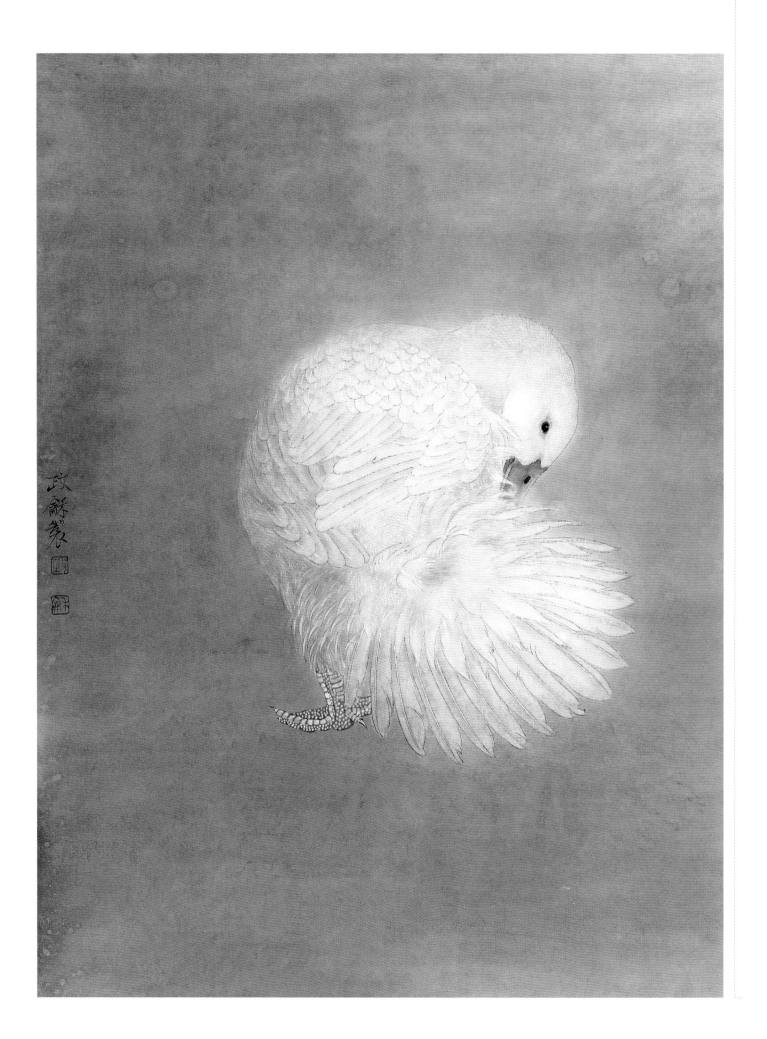

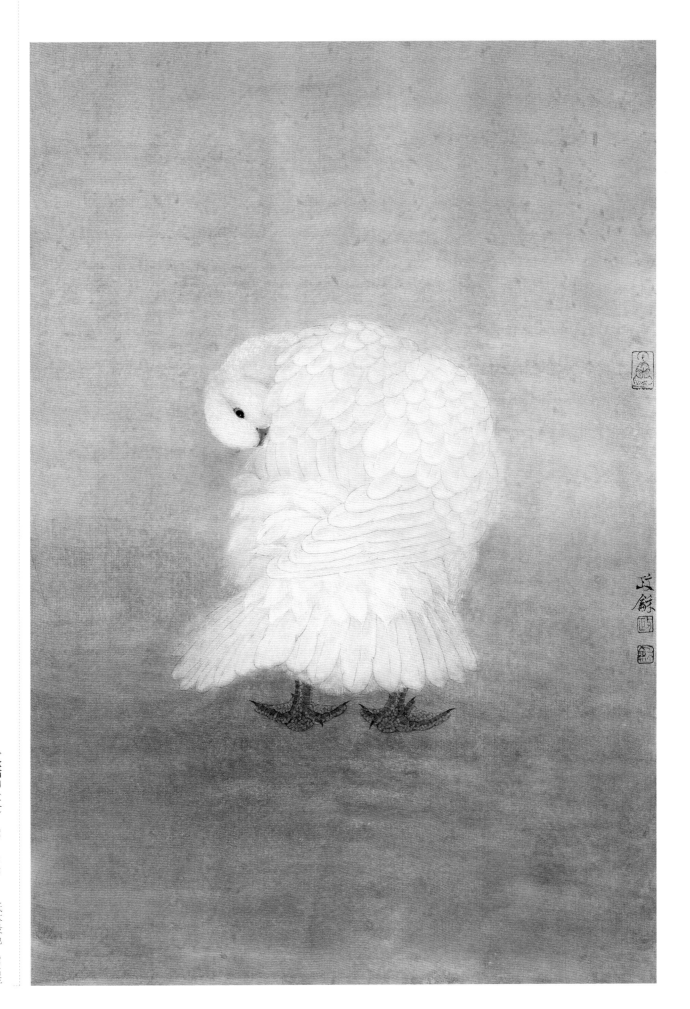

→ 秋霜白（二） 58 cm×40 cm 纸本设色 2017年

← 秋霜白（一） 58 cm×42 cm 纸本设色 2012年

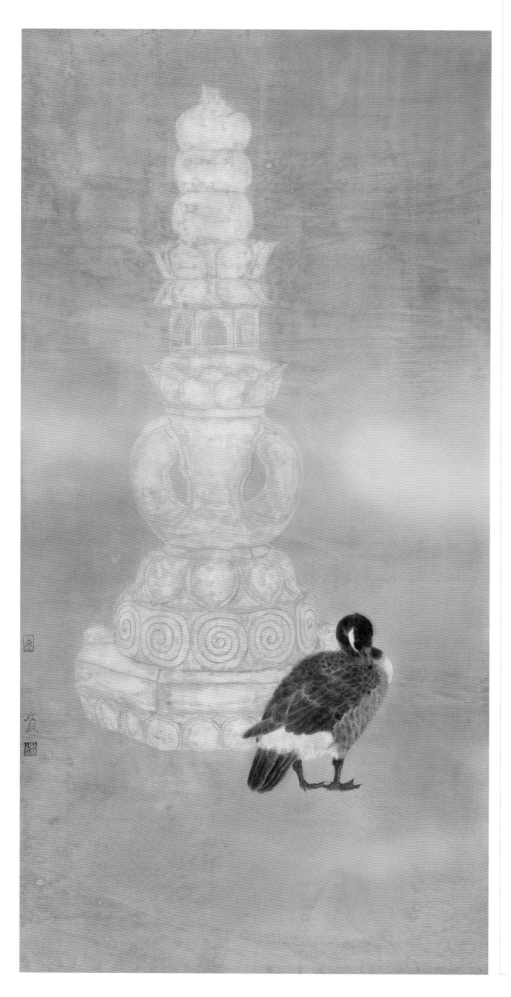

作画，有写生一途，也有不写生一途。工笔画的造型相对具象与写实，尤其需要依赖写生的生发，目识心记，心摹手追，写生之态，生之趣、生之韵。在亲近自然了解花木禽鸟对象特征与美感的同时，也给笔墨的运用与情感的寄托寻找到一个出口。

人的大脑所储存的图像信息是有限的，故需要通过写生来激发、引导、提高我们的敏感性与创造力，书斋内外皆是广阔天地。

写生与创作，从画我所见到画我所知，互为印证、相互阐发。

←
幽响安知（一）
138 cm×70 cm　纸本设色　2016年

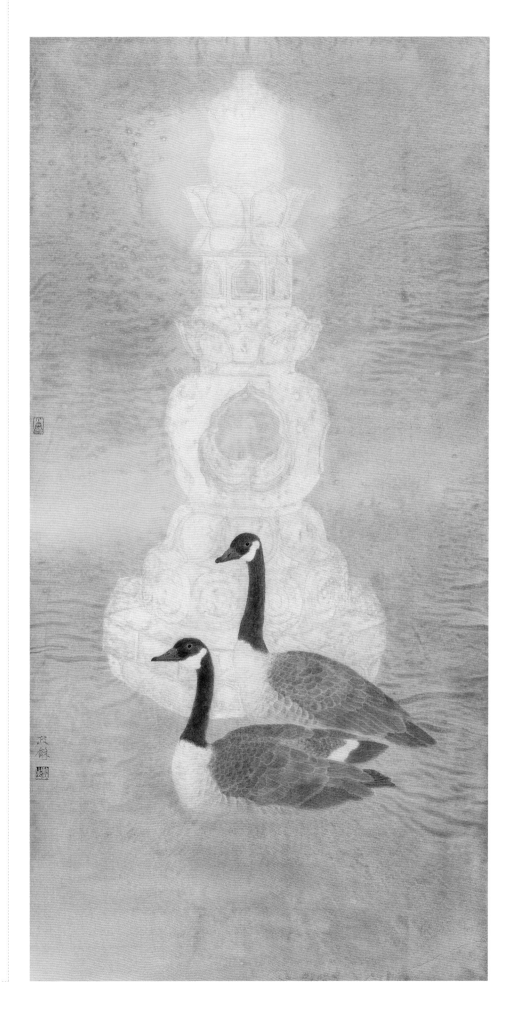

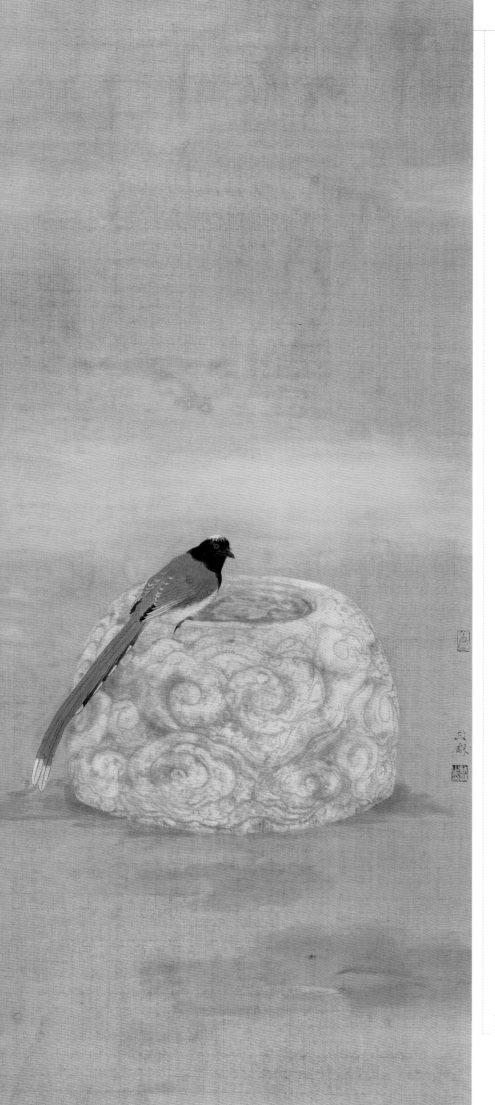

传统

　　工笔画走到今天，继承传统其实是如风筝不断线，风向四面流转，脉络自有定力。我认为当代的画家应该画出今天的思考，就像古人所讲的"今之视古，亦犹后之视今也"，大概就是我们看古人，就跟后人看我们是一样的，这是一个递进关系，每个时代的人应该做好自己的那一些事情。

　　我认为画画可能会让我们的生命维度突然变得宽裕起来，宽裕是一种心态。这些年来，我的创作基本是通过江南园林文化来表达对自然的观照，园林的自然是人工的自然，人工终归敌不过时间，再高的塔，再多的宫殿，再好的雕花，最终尘归尘土归土，就像雷峰塔倒掉的一刹那，它又回归到自然。时间就是看不见的艺术大师，所以我会在画面上去表现一些时间的肌理，包括营造的氛围，都是希望能增加一点画面的历史感。

←
有井水处皆能歌柳词　　136 cm×59 cm　　纸本设色　　2018年

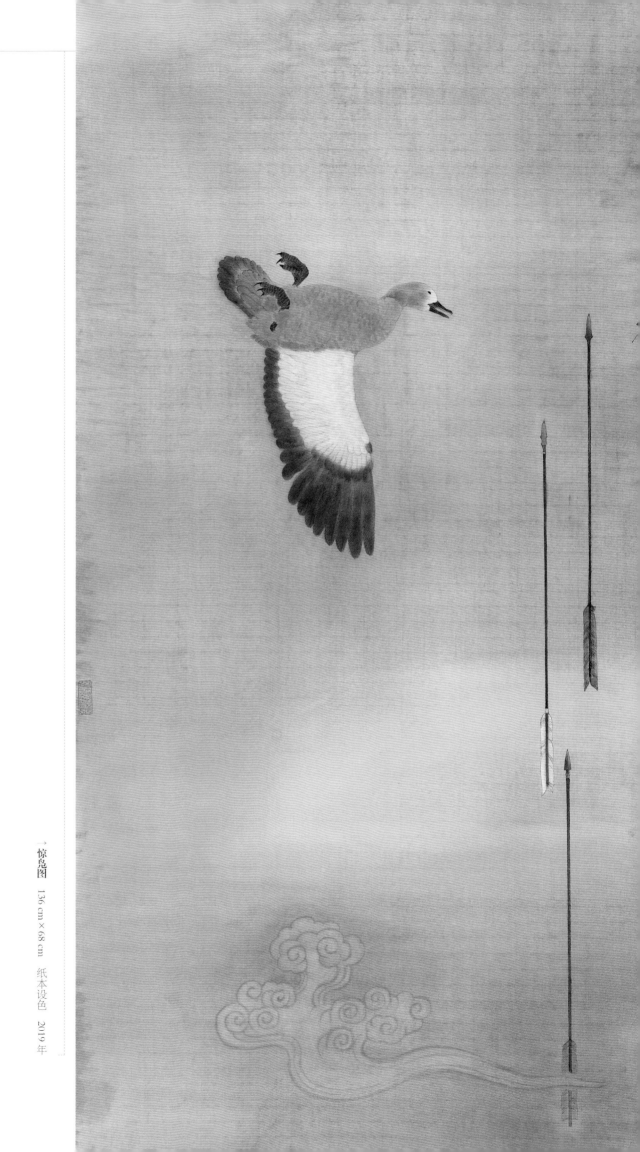

惊鸮图　136 cm×68 cm　纸本设色　2019 年

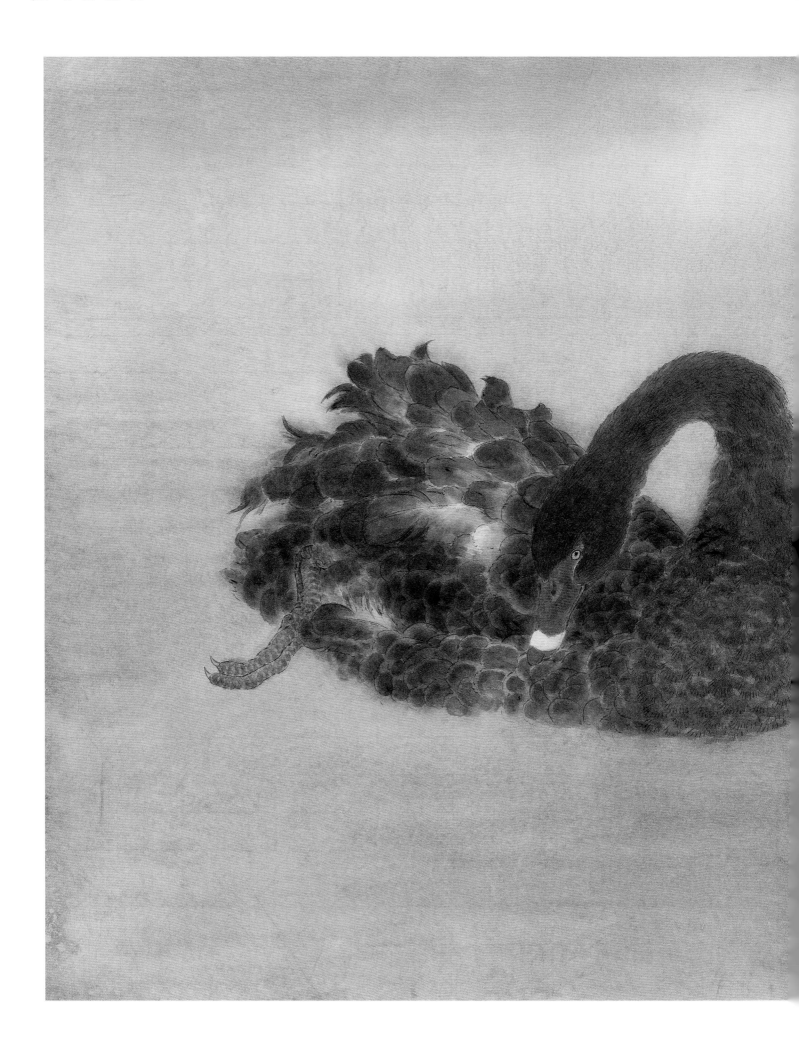

春水痕（二） 45 cm×70 cm 纸本设色 2014年

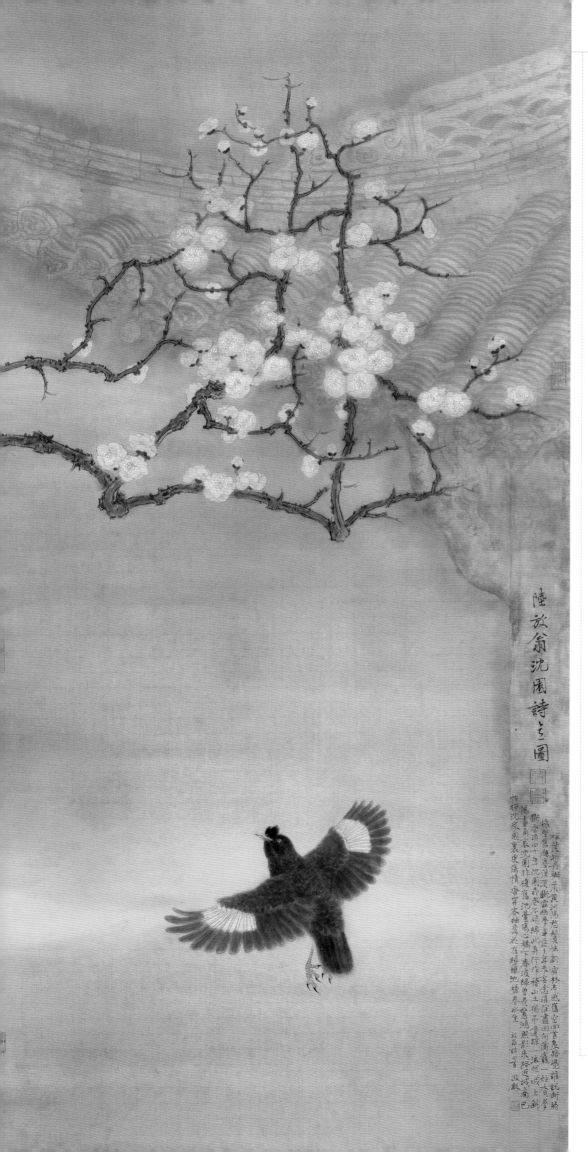

←陆放翁沈园诗意图　138 cm×70 cm　纸本设色　2019年

陆游诗意图　138 cm×70 cm　纸本设色　2019年

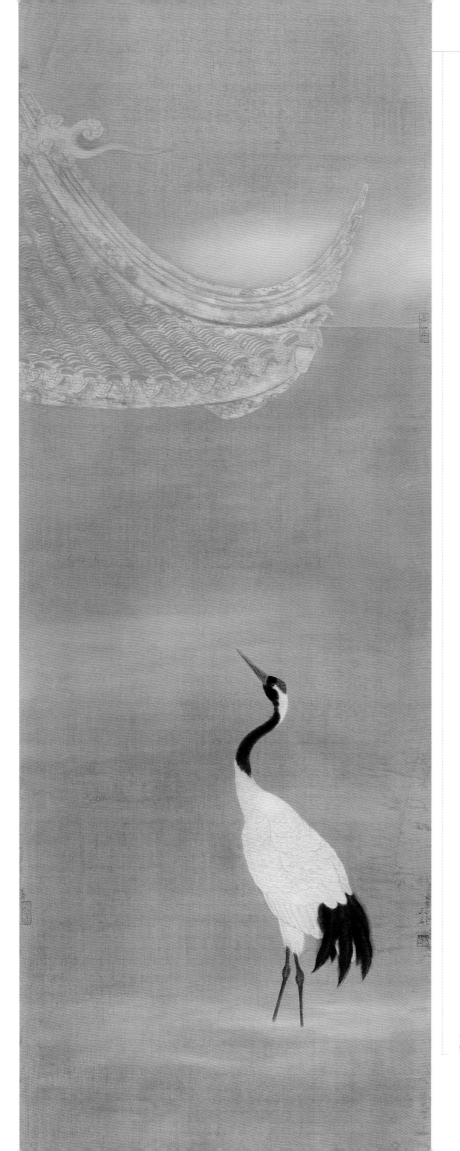

　　我的画作中出现的禽鸟、亭塔、树木，这些带有文化属性的符号都经历了历代文人、画家的情感表达与寄托，甚至也生成了其特有的精神指向，并多有其寓意，比如画白鹤，黑白对比的色块中多了一点中国人喜欢的红，这就特别妥帖。当然我们现在画鹤肯定不是往民俗的方向去画，我们更加重视形象之间形成的美感，虽然还是画常见的形象题材，却爱其朝气的振羽飞扬。

　←
鹤云亭（一）　196 cm×70 cm　纸本设色　2018年

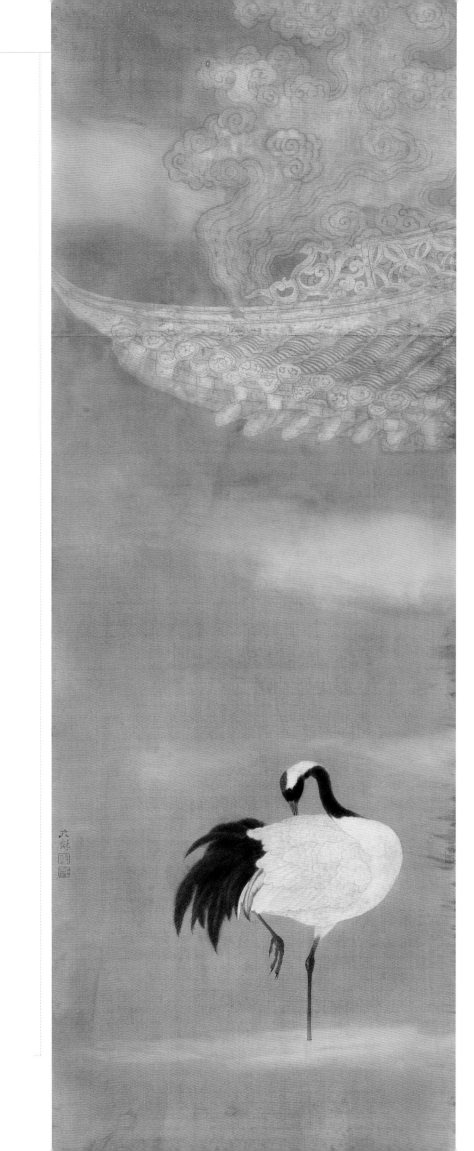

鹤云亭（二） 196 cm×70 cm 纸本设色 2019年

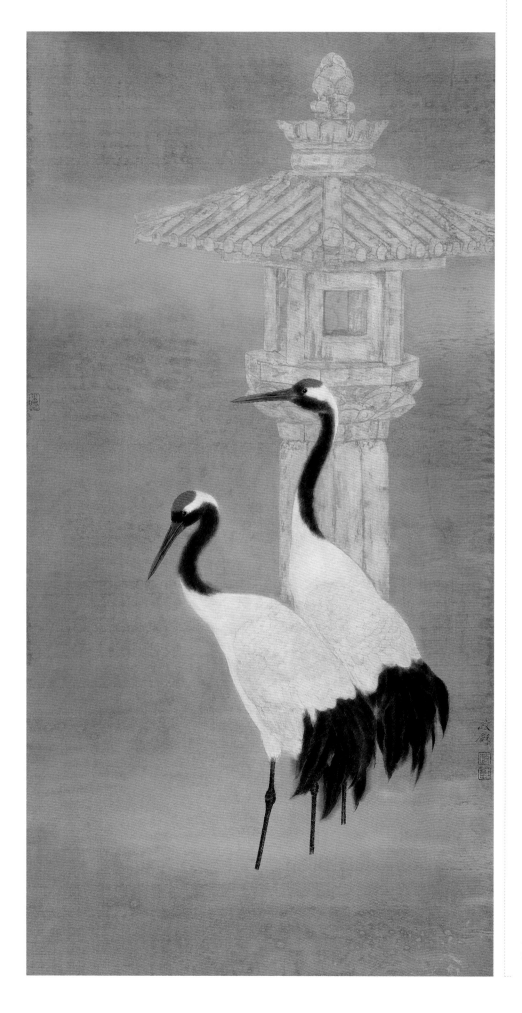

我的脑中向来对中国绘画的传统分科诸如人物、花鸟、山水等不甚在意，只知好的绘画必定是写人写心的。政和笔下的禽鸟，我也是从来只当作人物看待的，那些生灵早已化作人形，或独踌，或悲歌，或行吟，或蜷缩，每每见之，便已如遇到了某年某月某日的方政和君了。（沈宁）

清风领鹤行（三）
138 cm×70 cm　纸本设色　2015年

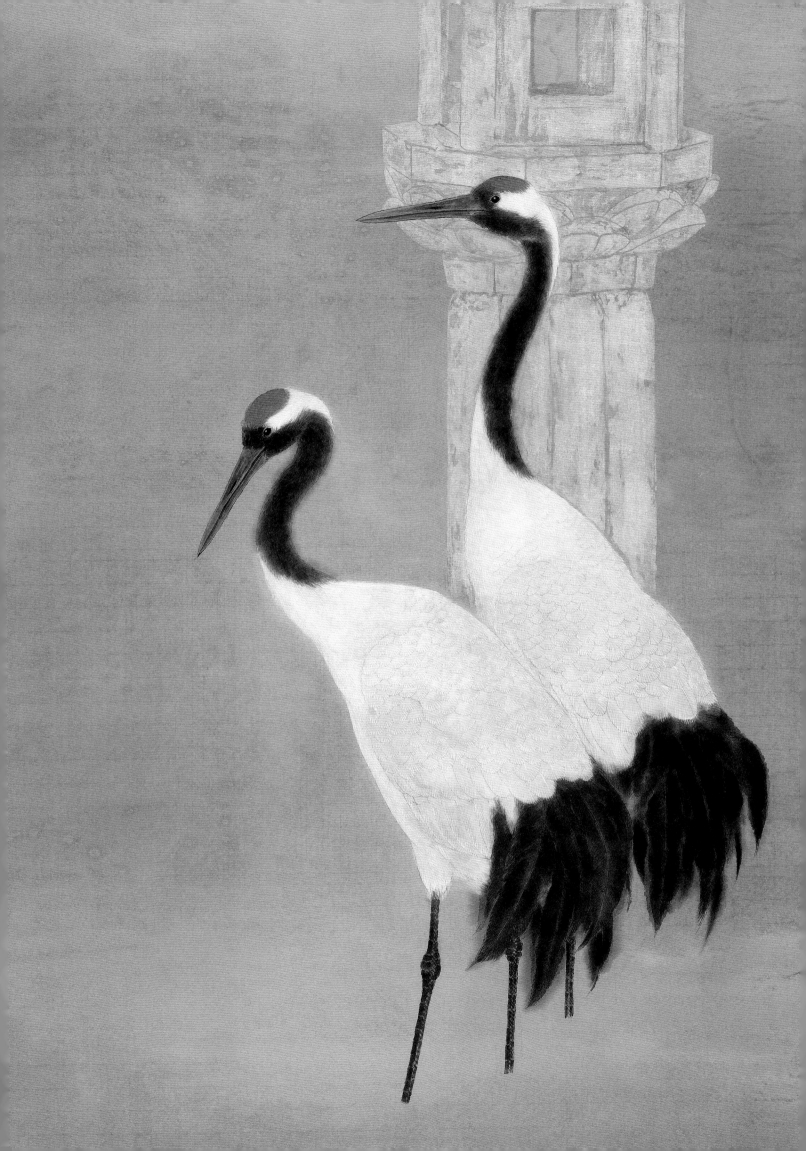

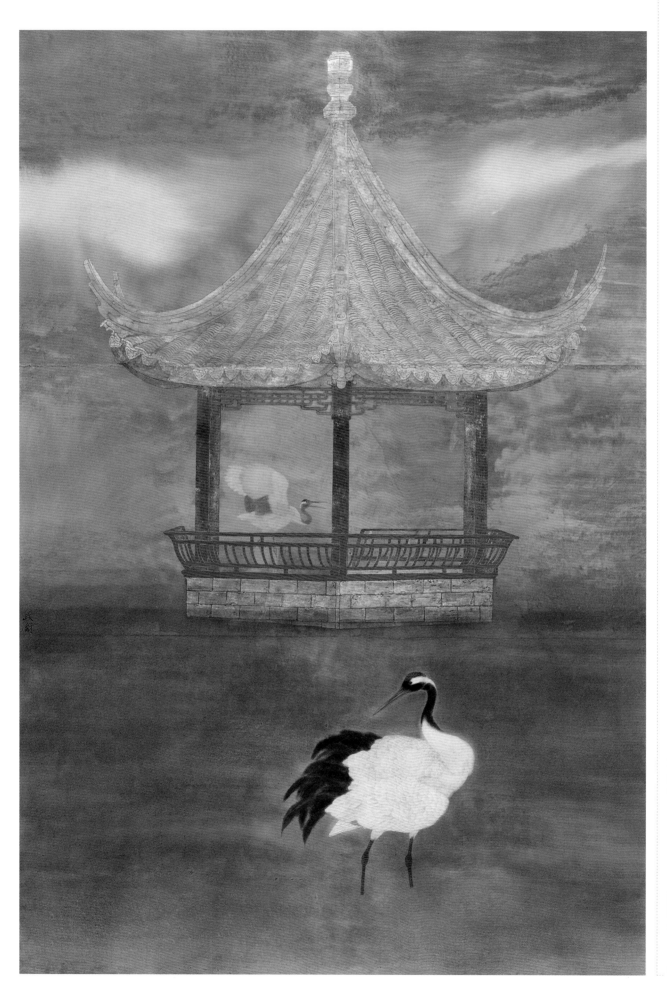

←放鹤亭 196 cm×134 cm 纸本设色 2018年

虽然政和的画中有着浓重的传
统中国文人的书卷气，但他依然是充
满了矛盾的，在守理还是守心的冲突
中，在缓慢轻柔的水墨晕染和对自由
不羁的强烈渴望中不断地徘徊，使他
形成了自己独特的、有别于传统绘画
风格的追求。我不敢断言这样的追求
对他自身意味着什么，但我从中看到
了一个不断自省、生生不息的真正的
画者。我想，艺术之于灵魂的伟大或
许正在于此吧，在这里，我们无一例
外地被抚慰和赦免。（沈宁）

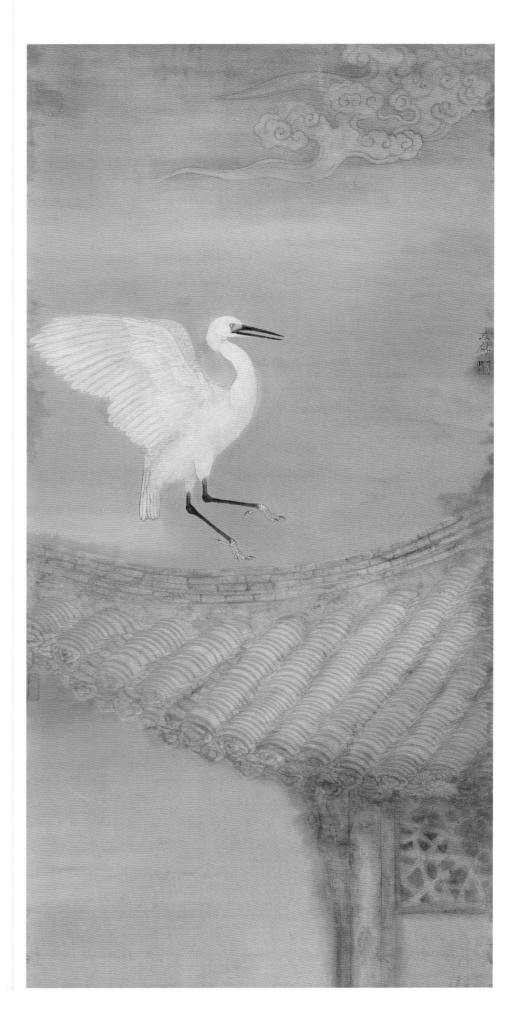

→
谁似临平山上亭
136 cm×68 cm 纸本设色 2019年

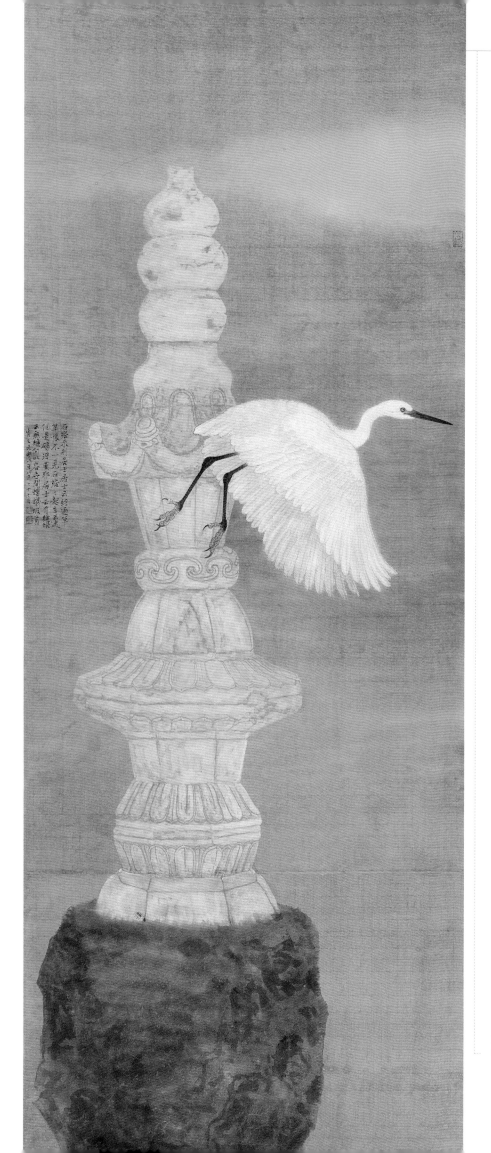

方政和没有让自己成为"画竹名家方政和",而是"有更多可能性的花鸟画家",虽然他近期的画作中依旧有竹子题材的作品,但占比很小,风格技法也显然在另辟蹊径。

于是,白鹭、鸿雁、经幢、佛塔、湖石进入方政和的画面。

这些物象虽与竹子一样是南方文人偏爱的题材,但如果想有所突破,就意味着必然要有不同的艺术处理方法。对于画家而言,物象并不是区分题材的标准,很多时候虽然是不同的物象,但因为有相似的形态,那么在画家笔下就可以用相同的艺术方法,"一招鲜吃遍天"地去处理表达。也因此,有些画家虽有大量的画留下,但在美术史的记录中却只有寥寥几字。因为他们解决掉的问题对于艺术史而言只有那"一招鲜"而已。

（李曼瑞）

别石塔　178 cm×68 cm　纸本设色　2016年

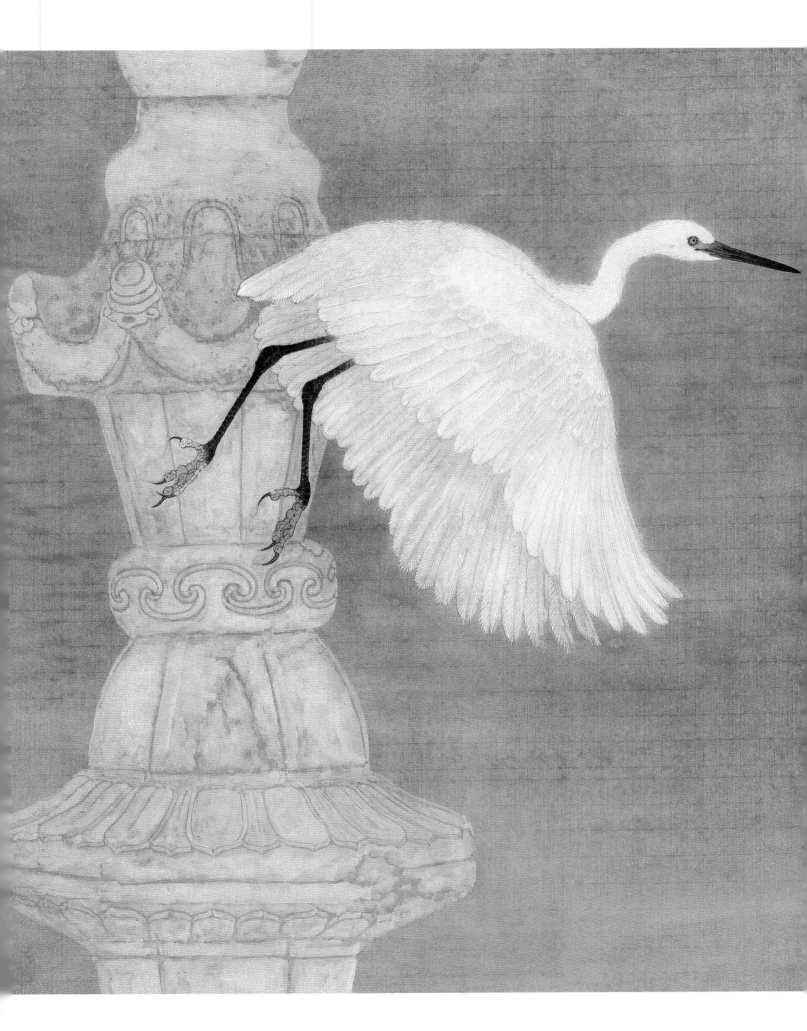

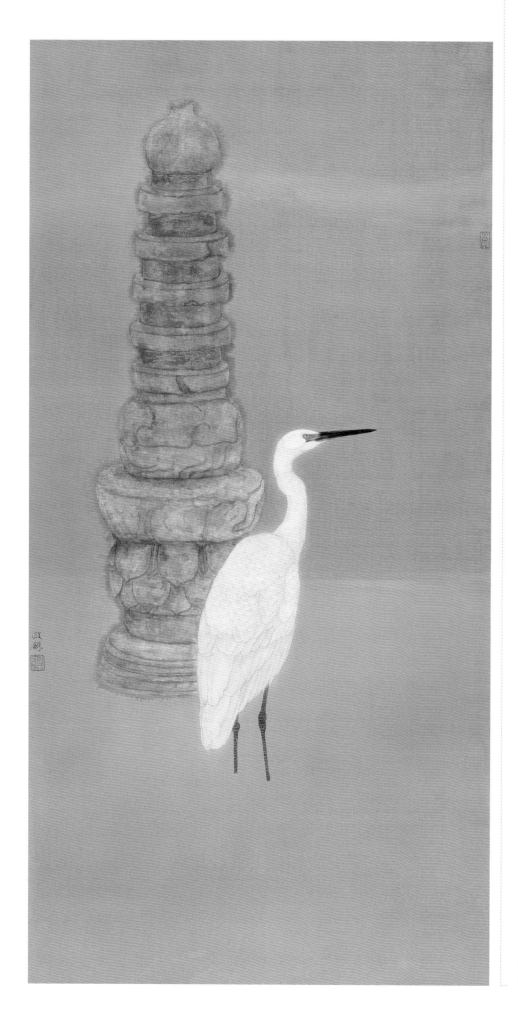

《泛海——这么近 那么远》《白鹭依经幢》等是方政和这个时期的一系列作品，常是"一石一鸟一片灰调背景"的构图。从竹子的层层繁密中找留白，到如今的大片留白或平染背景，艺术语言的愈加节减意味着大胆的尝试。在交谈中方政和这样说："工笔肯定不为画得细，细是表象，重要的是要在细腻、精致中提炼、概括出生活与艺术的丰富性。"或许，这不仅意味着方政和正在挑战更多的方法和更多的题材，也意味着他在寻找传统工笔画中的抒写性。

水墨和简约是他自己选择的方向，也是他有意无意重新趋向传统的一个重要选择。值得注意的是，此时方政和对传统的理想和表现，与他十多年前对传统的学习是很不同的。（李曼瑞）

白鹭依经幢（一）
138 cm×68 cm 纸本设色 2015年

我应是那渐修多顿悟少的慢工笔。

渐修与顿悟是一个整体的不同阶段，如量变与质变的关系，如化茧成蝶，吐丝成茧如似渐修，一朝化蝶则为顿悟。

创作是一个寻找自我、内观外照的过程，也是一个日积月累的修养过程。我特别喜欢金农的《香林扫塔图》中的题跋："佛门以洒扫为第一执事，自沙弥至老秃无不早起勤作也，香林有塔，扫而洗，洗而又扫，舍利放大光明，不在塔中而在手中矣。"僧人们每天的勤作洒扫是一种渐修，执着之心放大光明则为顿悟。

工笔画，五日一石，十日一水，缓慢地勾勒渲染乃为渐修。以手抵心，在心手两畅中灵悟顿现、光明悉照。尽精微而致广大，是为顿悟。

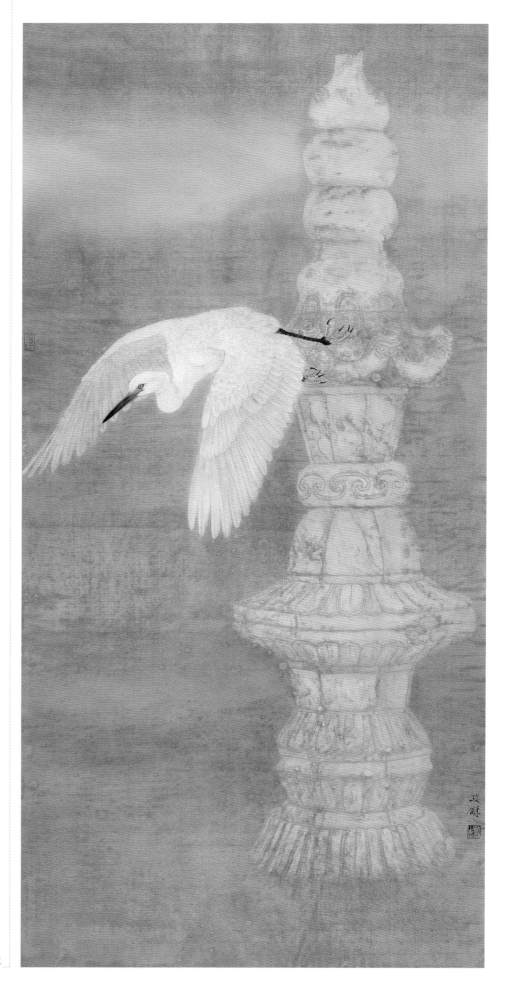

白鹭下经幢　138 cm×70 cm　纸本设色　2016年

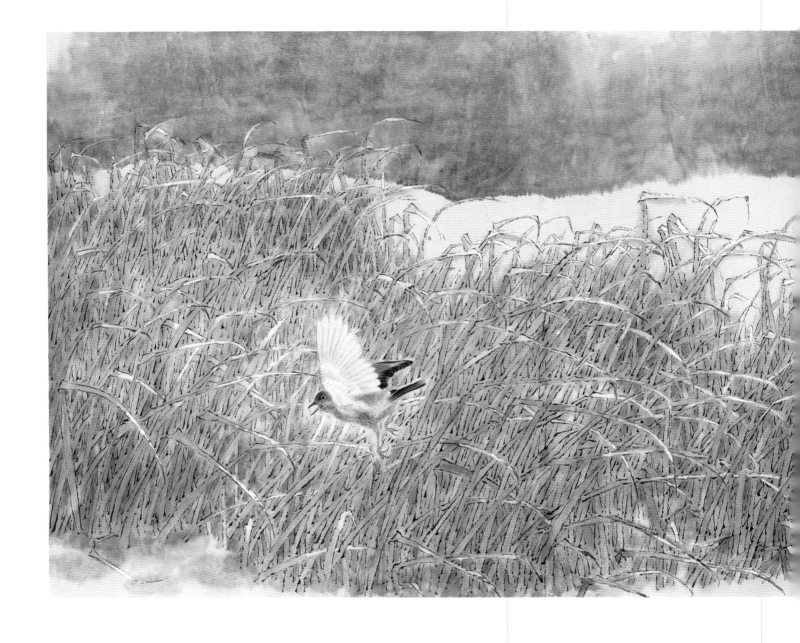

我一直喜欢方老师的画，在我们繁忙的生活里，在滚滚红尘里，他的画容许我
们有悲伤，容许我们有所谓的"矫情"。为什么我们对唐诗宋词百读不厌？为什么我
们奉宋画为千年经典？就是因为这些艺术拨动了我们那根被尘埃所深深掩埋的心弦，
在没有人来安抚我们疲惫的心灵时，这些艺术会穿越时光来给我们温暖，让我们放纵
地听从心灵的呼唤，放纵地流泪。

然而，这种流泪不是悲伤的，是快乐的、幸福的。方老师绘画里的这种调子，
需要静下心去感受，需要有底蕴的人去感受。他的心性与笔性就像在雪里煎茶，看着

↑晴雪莺禽图　70 cm×200 cm　纸本设色　2014年

冷，实际很温暖，与傅雷说的古典美是一致的。实际上，相处久了就会发现，方老师是一位比较有书卷气的画家，在画家的团队活动中，他虽不是活跃分子，但却是少不了的一位，因为他一发言，团队的气氛就变得亦庄亦谐，神采飞扬，他温和的外表下其实有一颗自在而有朝气的心。

方老师心仪意笔画的纵横捭阖与淋漓酣畅，更执着于工笔画百转千回的精微美妙。如今，在人生走过不惑之年之后，他因为困惑而重读经典，继续履行与绘画的古典契约，我想，这该是方老师蝉蜕后准备再次腾飞的时候了。（仇春霞）

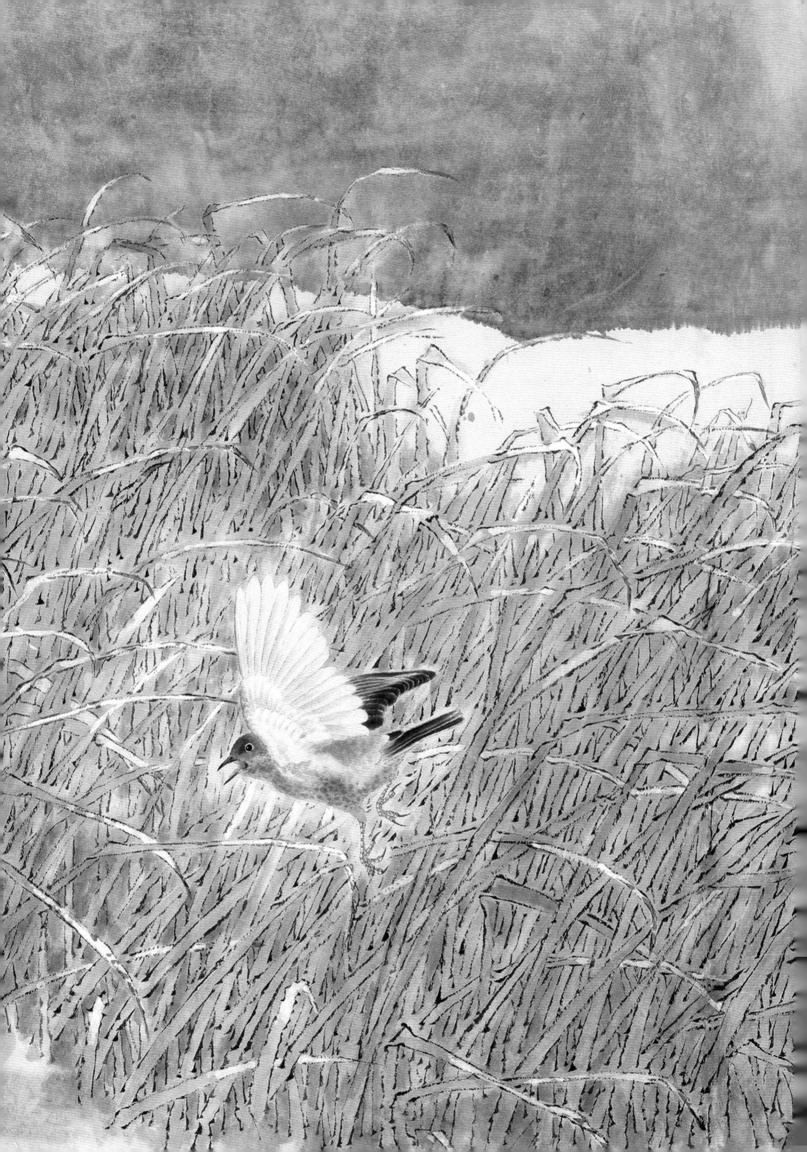

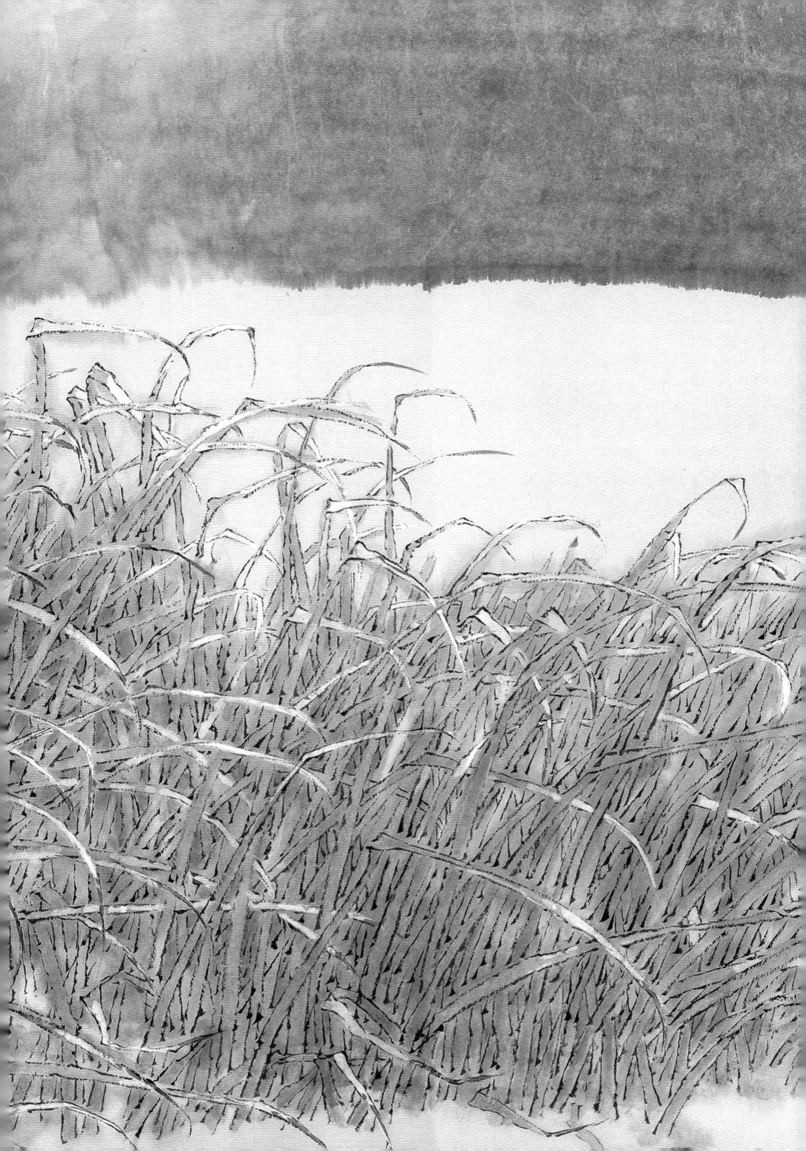

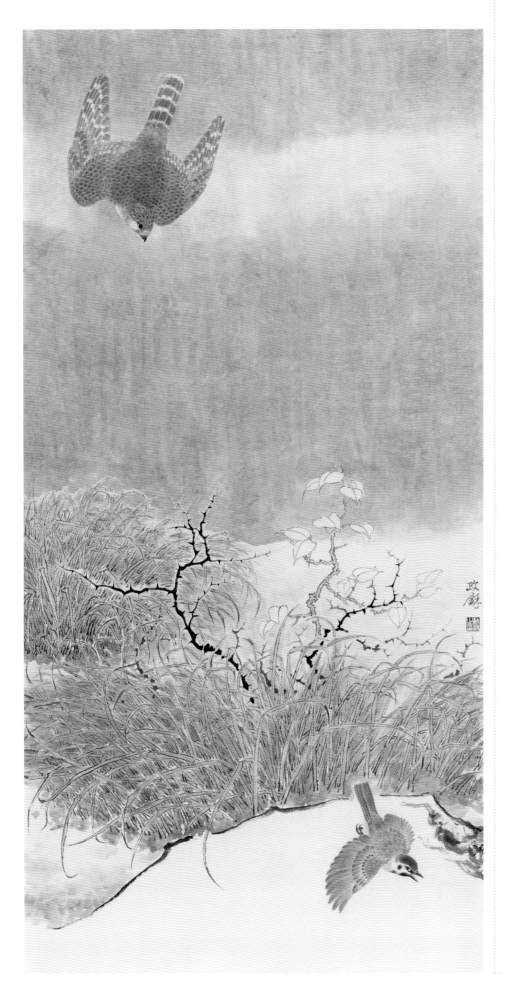

← 拟元人隼逐寒雀图　138 cm×70 cm　纸本设色　2020年

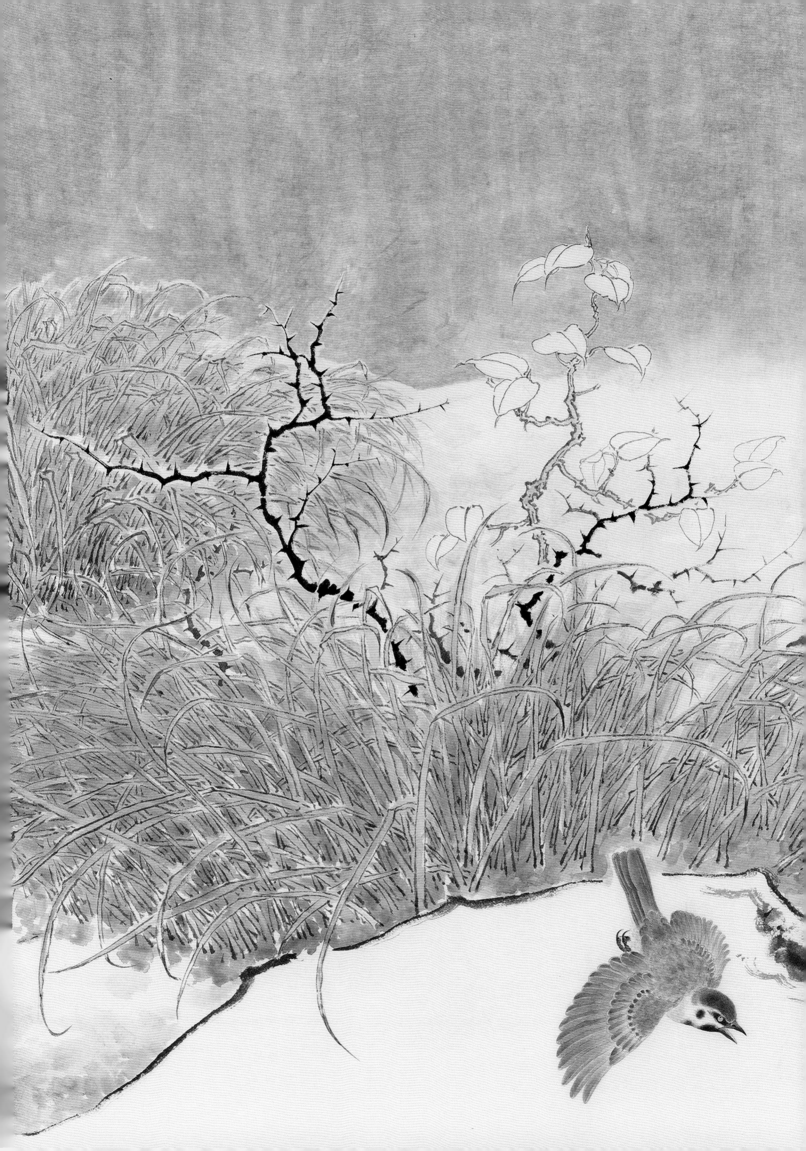

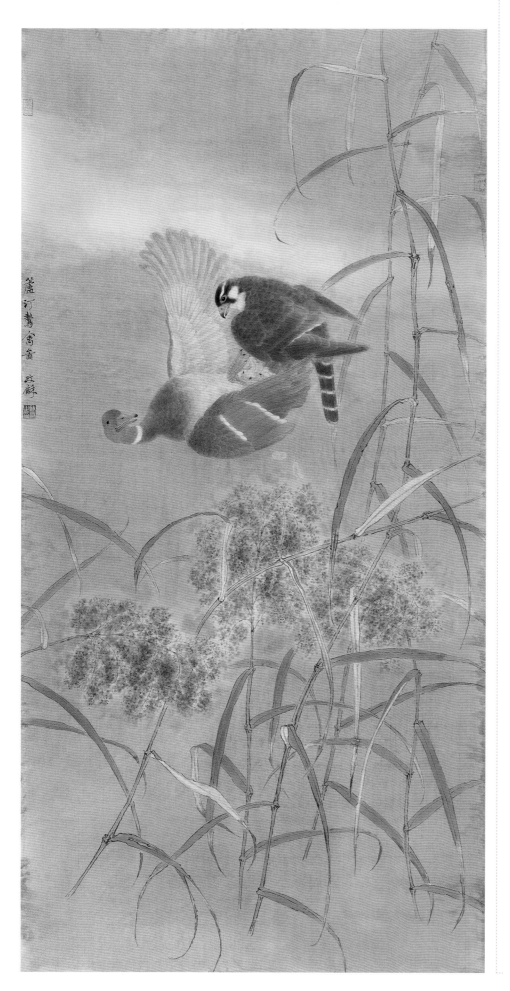

↓ 芦汀鹭禽图　138 cm×70 cm　纸本设色　2020年

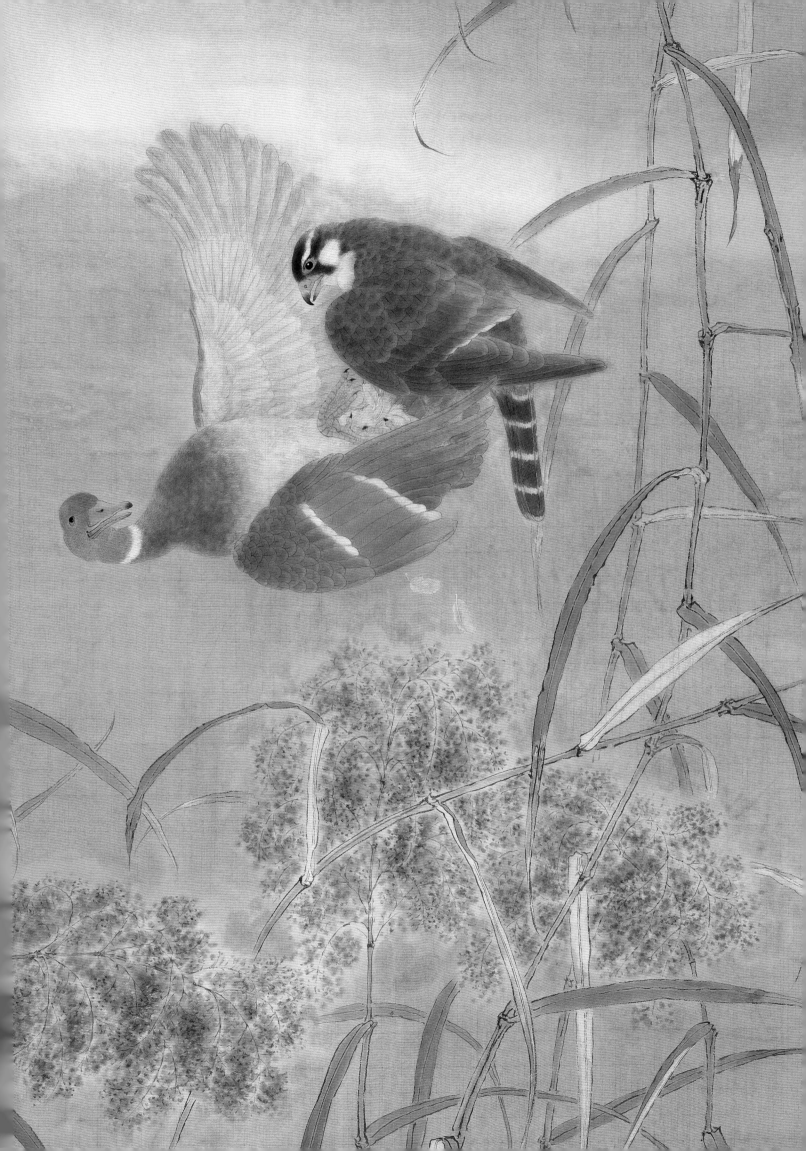

方老师的画题富有文学意味，与他营造的画境两两相映。比如《一年容易又秋风》，画一只红翅黑鹂栖息在芦苇枝上。"一年容易又秋风"出自宋代陆游的《宴西楼》，他远游成都，久客思归，遂吟诗抒怀。这句诗定的调子是"悲秋"。画"秋"容易，画"悲"难。于是画家就在那只红翅黑鹂上下功夫，它的羽毛凌乱，嘴巴大张，又无同伴相呼应，在萧瑟背景的衬托下，显得有点孤单和焦虑。

同年方老师还有一幅作品《寂寞沙洲》，画名来自苏轼词《卜算子·黄州定慧院寓居作》，全词是：

缺月挂疏桐，漏断人初静。谁见幽人独往来，缥缈孤鸿影。

惊起却回头，有恨无人省。拣尽寒枝不肯栖，寂寞沙洲冷。

画中的鹡鸰在沙汀边觅食，而背景只余一丛芦苇和两处沙汀，全幅作品色调灰白、冷清。鸿与我物我两化，"寂寞沙洲冷"，似说鸿，实说"我"。（仇春霞）

←
寂寞沙洲 48 cm×70 cm 纸本设色 2013年

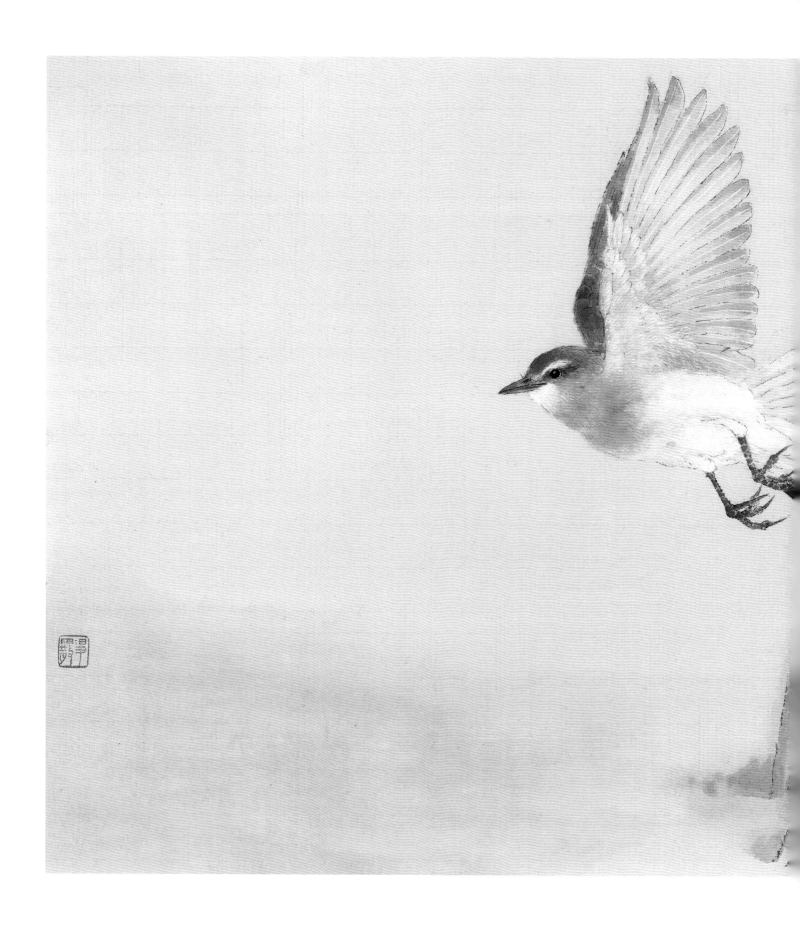

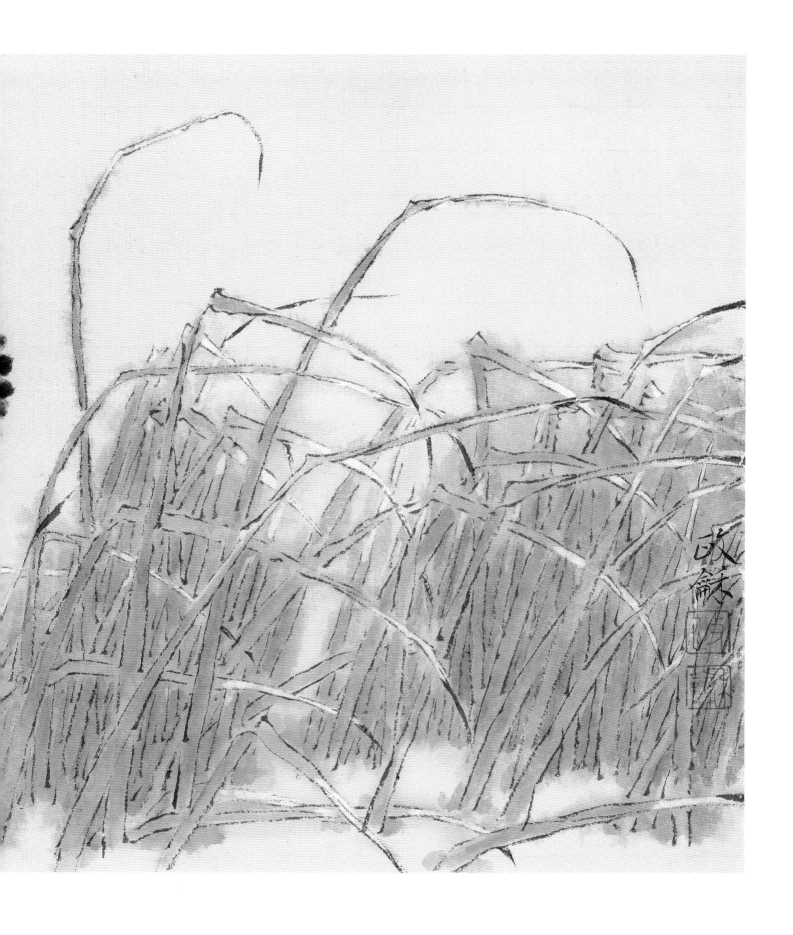

↑元人诗意图（三）　33 cm×65 cm　纸本设色　2018年

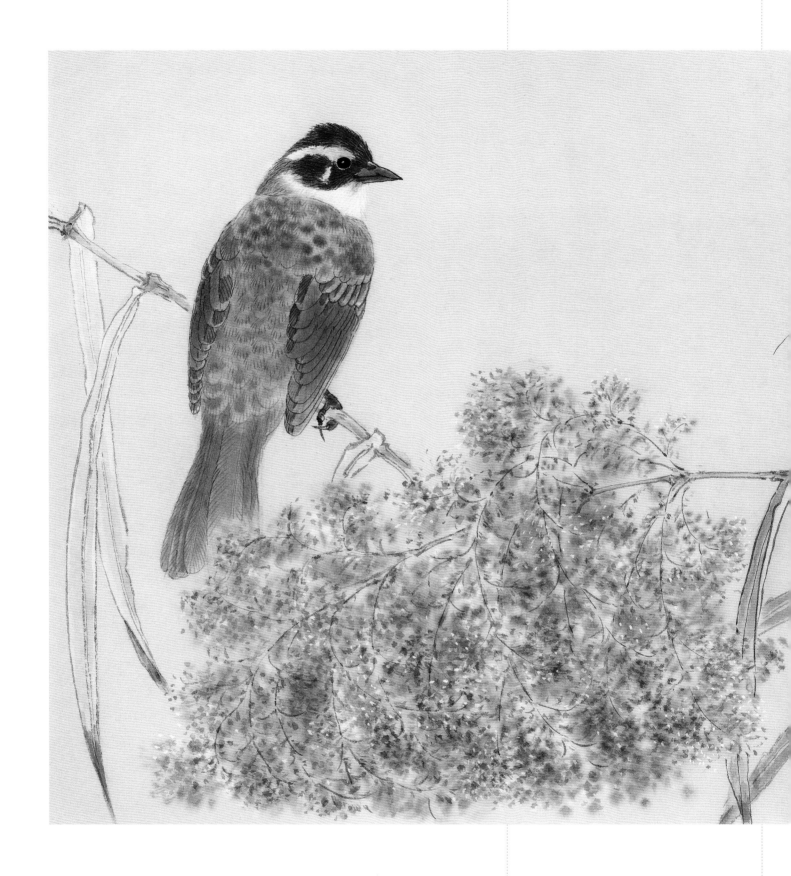

↑黄眉鹀　26 cm×28 cm　纸本设色　2019年

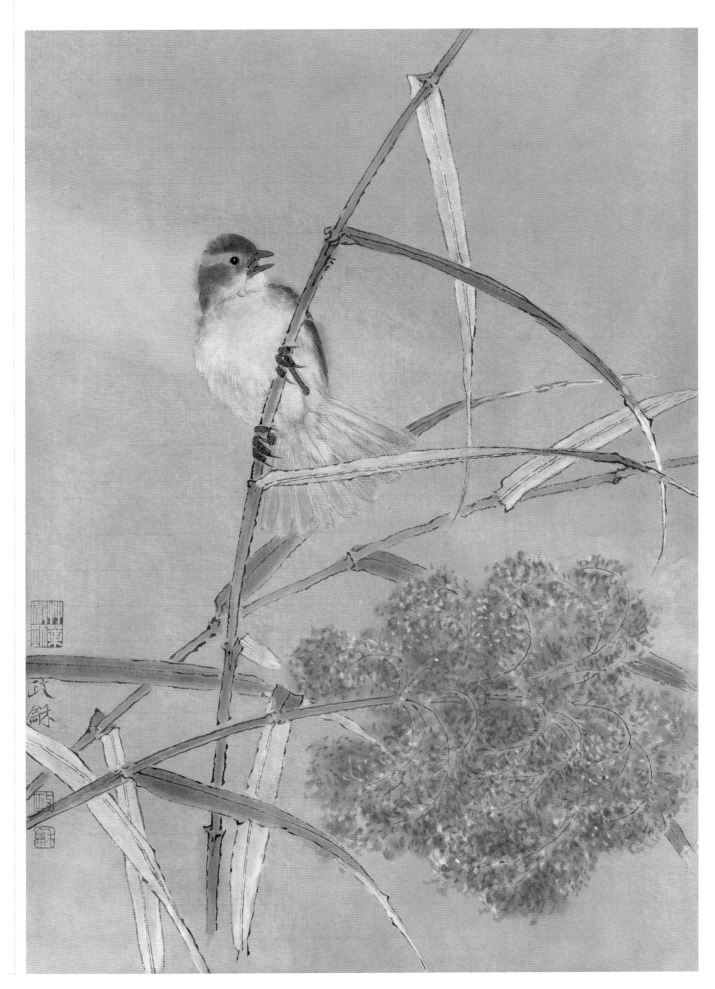

一醉秋　45 cm × 35 cm　纸本设色　2014年

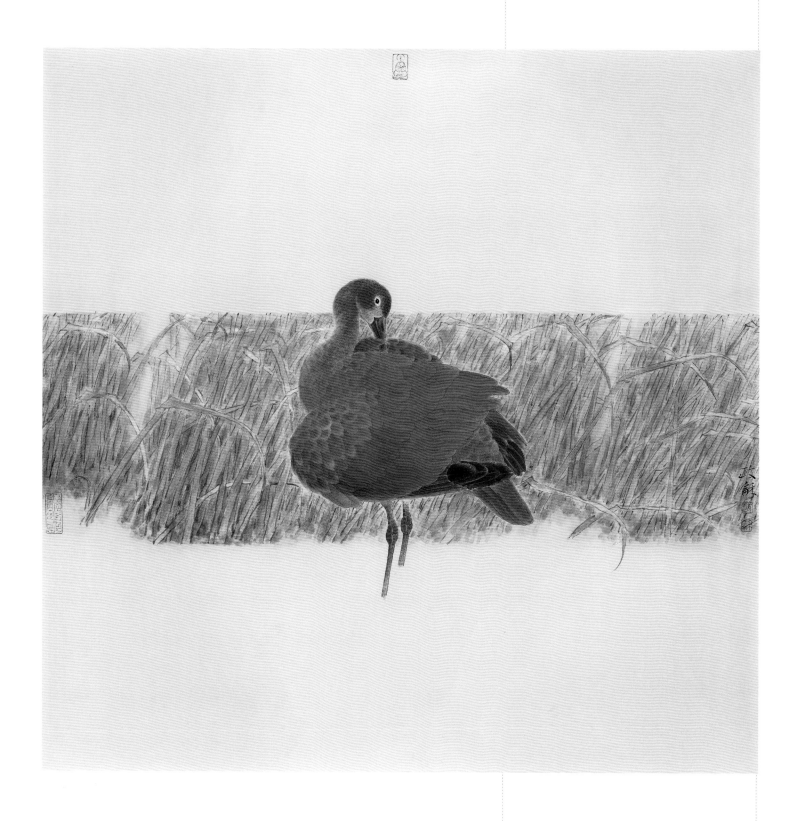

↑红衣浅复深　70 cm×70 cm　纸本设色　2018年

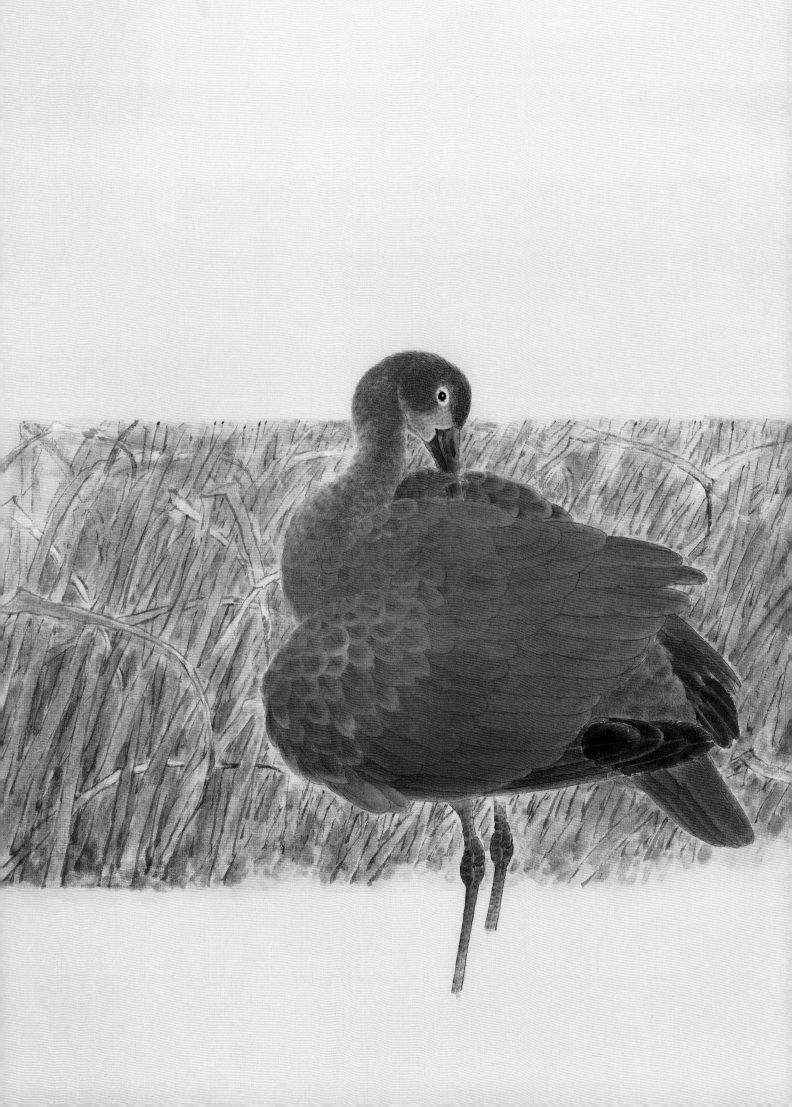

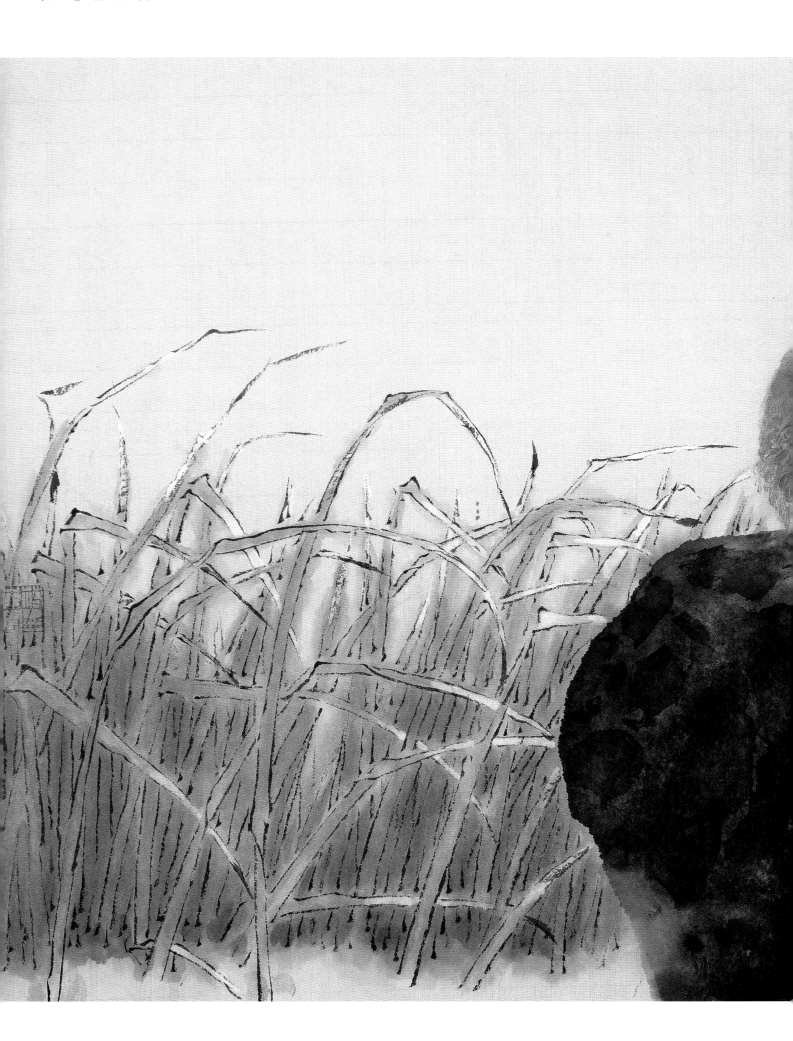

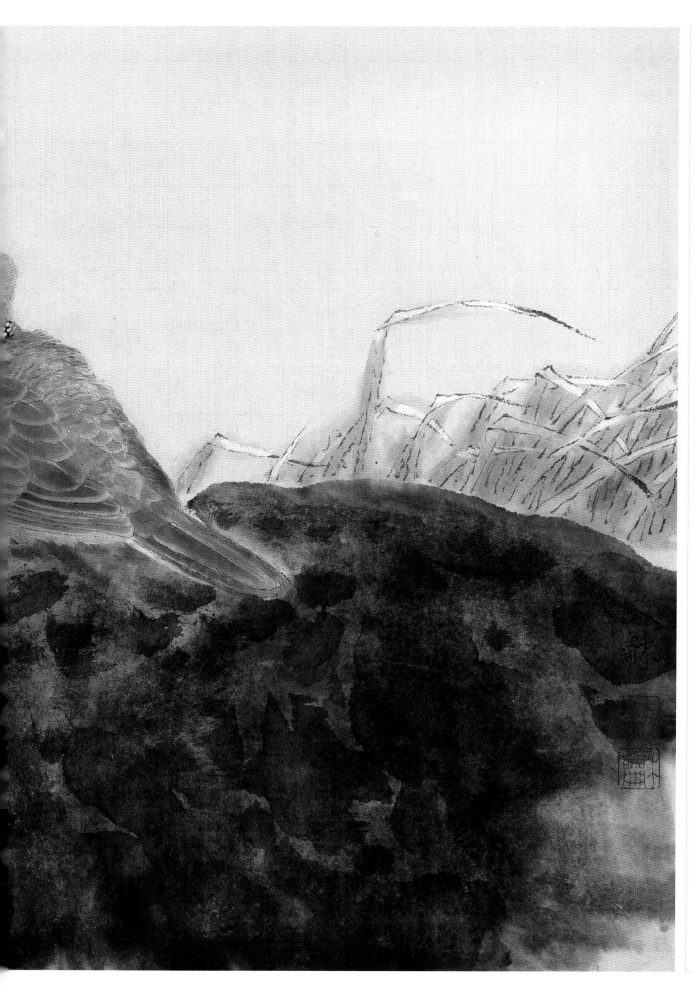

←为爱秋声（九）　42 cm×70 cm　纸本设色　2012年

湖海微澜

祥龙石，黛灰、玄青，是一个玲珑、遗世独立的时间旧物。宋徽宗在题跋上说祥龙石水润云凝、清辉借色，形态腾涌凌空，蜿蜒若龙。看了许多古画中的石头，觉得这一块太湖石秀逸道举，最是宣和古意。

从孔洞、体积及顶端枝叶的生长状态看，祥龙石应该有一米多高，石体也较厚。中部几处孔洞旋转递进婉转漏透，可以很清楚地看到石头后面褐黄沉着的空白与底色。我的视线上下左右游移，眼前这画中宫收紧、旁逸斜出的神态越看越像是宋徽宗刚刚写出的瘦金书。

临摹时我用的是生宣，深深浅浅的鱼鳞纹与弹窝痕总让人有点走神，凹痕里荡漾着墨华，仿佛骤雨初过。石头上方凹陷处堆积的沙石土粒上更是临风长出了弱叶与青枝，艮岳林泉竟得如此别开生面。细看画中种石处，隐隐真有雨余的味道。

祥龙石图

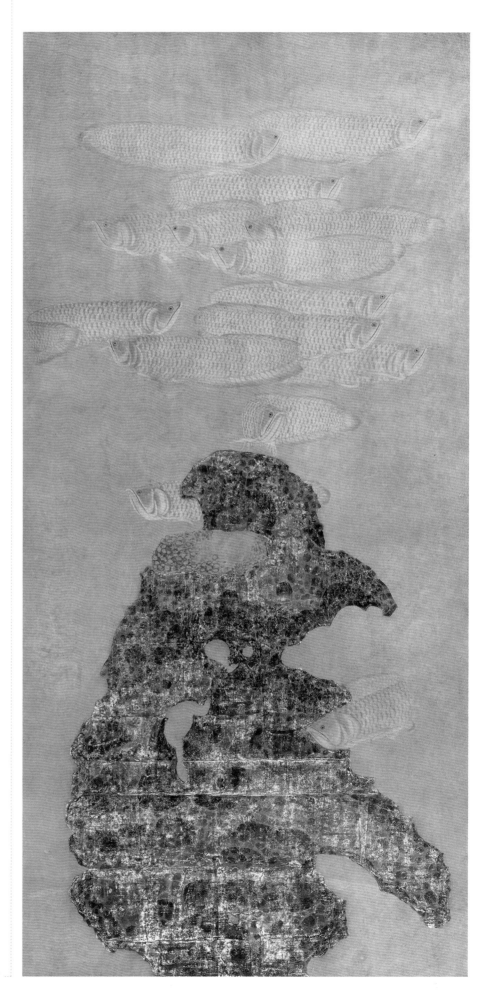

祥龙石 祥龙鱼 172 cm×92 cm 纸本设色 2007年

第一次学画石头，为了对应石上的弹窝痕与鱼鳞纹，我在画面上方凭空又加了十几条银龙鱼，波痕隐匿，借水喻空。银龙鱼长得宽博旷古，悠游而慢条斯理，很是贴合石头竖式的形感。以生宣画石头，手边得常备喷壶和电吹风，前者湿之，后者吹干。白石老人论画妙在似与不似之间，我也想用生宣试试湿与不湿之妙在。不过生宣的绘制较之熟宣更为费时费力，点染勾勒之余，还要伴随着一番的喷湿了又吹干，吹干了又喷湿，经过多次反反复复的操作才有可能渐见效果。

《祥龙石 祥龙鱼》作品完成了，尽管我试图以临摹借景的方式去理解一块石头，但显然仅靠一次的描摹是很难曲尽石意的，挂起来左看右看，总觉得扁平青涩，一时茫然无计无解。

传统花鸟画中的花与石其实是古人的一种生态观，一种人与自然相处的思考方式。花与石既是一组刚与柔、墨与色、收与放、线与面的笔墨关系，也对应着花枝摇曳、磐石如一的动静关系，还隐寓着古人芥子须弥、微尘大千、辨识自心的哲思。

画石头，有时又很简单，就是画上需要一块偶有空白浓淡与不规则边缘的墨色，一个呼应整体成就画面的似与不似的形。"祥龙石者，立于环碧池之南，芳洲桥之西……"偶尔还是会想起这幅在南京读研时未完的画。

直到有一天忆起曾在青龙桥见学生画岩彩，思路顿开，何不在银龙鱼下贴银箔？于是我把尘封六年的画重新找了出来，以砸箔的方式把祥龙石通砸一番，复以竹刀横刮竖刮……银箔漏透，墨石斑驳，呛人的青涩退隐消融在一片不似的水墨氛围中，鱼与石也各得自在了。

画画，有时需要给自己一次喘息的机会，这种时间上的漫长，恰似留白，恰似淬火可炼精钢。

第一次学画石头，曲径通幽，竟得圆满。

祥龙石 祥龙鱼（局部）

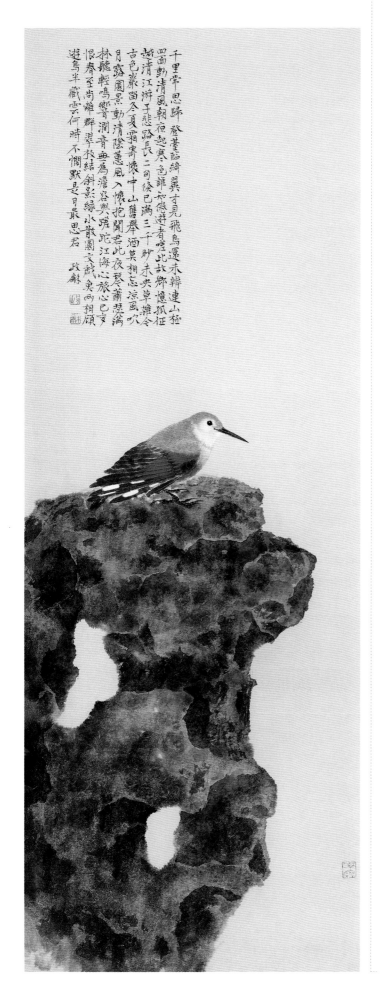

今人手中的风雅

20多年的绘画生涯中，方政和的画也经历了两次变化。

从现在能看到的画来说，他的早期作品接近于传统的院体宋画，精致工细，笔法传统，构图考究。此时方政和的院体风格处在更倾向于临摹传统、整理个人艺术语言的阶段。但通过这些作品，足以看到他传统技法的日渐成熟，并已初显个人气质独特的题材和技法。同时，从方政和的早期作品中可以看到崔白的影子。对于北宋院体花鸟画而言，崔白绝对是革命性的人物，较之此前的用色浓重、雍容富贵之感，崔白的画"体制清赡"，自有肃杀萧瑟之感，一时大改北宋宫廷花鸟画的面目。方政和的绘画从早期伊始就有了这种并不为多数人模仿的意趣，再关注到他此后的风格，其实是可以看到一些连贯性的。

此后的白竹（或雪竹）算是方政和真正意义上第一个具有个人代表性风格的题材，也是他绘画创作中的第一次变化。他的竹惯常以墨线双勾，笔力雄健。整幅画面以淡墨为底，白描为叶，画面以白写黑满而细致，仿佛用竹叶织成一张密实的网。妙的却是总有一两处留白与精致的禽鸟予以点睛、透气，古意与现代性并存，独创一家。

← **为爱秋声(五十)**　96 cm×35 cm　纸本设色　2013年

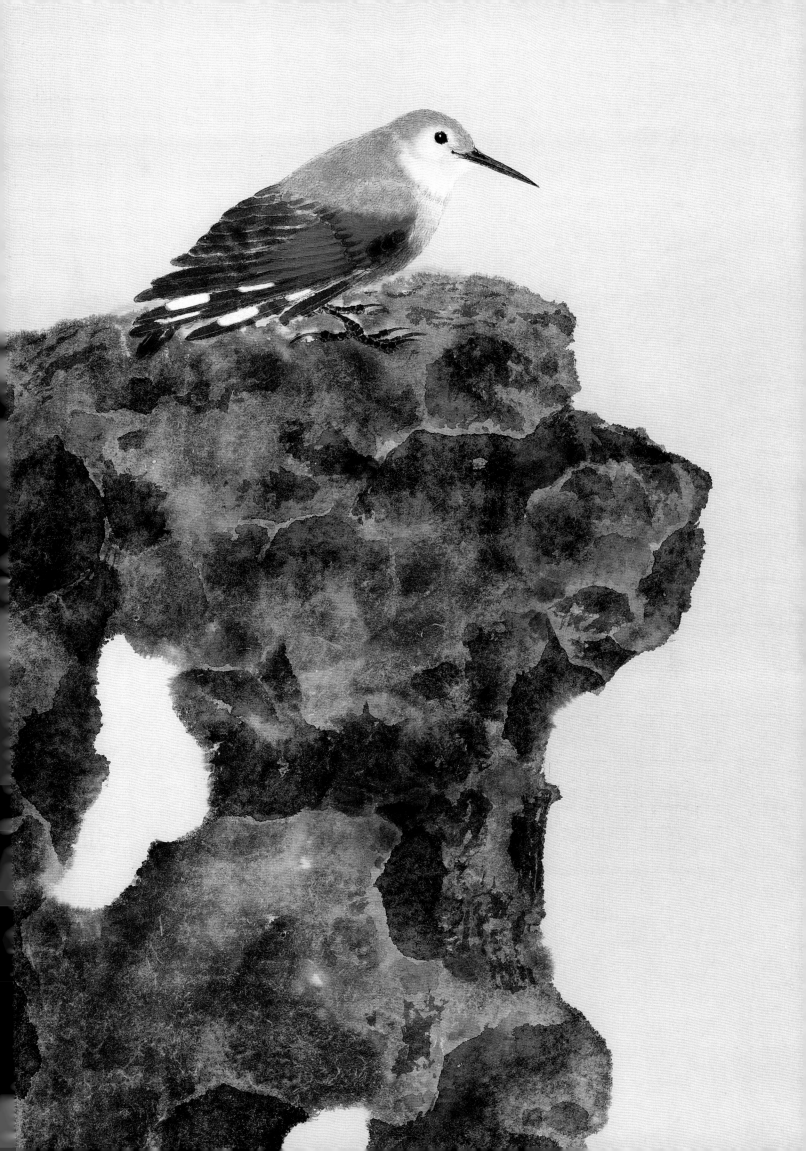

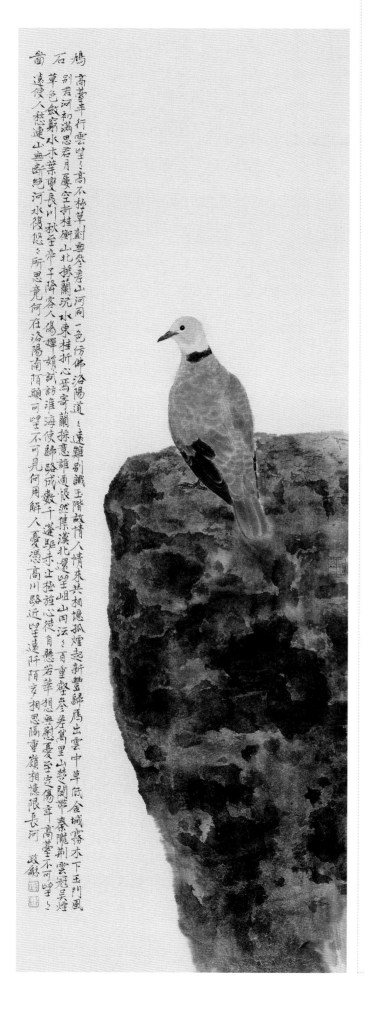

在中国绘画中，有许多意象被一代又一代的画家使用、表达并发展。这也意味着，当我们看到一个古老的意象时，它长长的诠释链上的每一环，都会被带入对眼前画作的理解，这大概也是传统国画在题材上并不以新为美的原因吧。就像一个"仿某某笔意"的名题（即使完全看不出是仿）可以传达的文化暗号是无穷的，一个古老的意象所自带的暗喻也是无限的。

方政和笔下的竹子固然是有很传统的一面，白竹的形式本身就可以上溯至徐熙的雪竹，画家也取过"湖州旧忆"这样的名题，想必是对湖州竹派的一种致敬。但他的创新也是彻底的。首先在于形式，无论以白写黑还是繁密，他充满设计感与现代感的布局都是特别的。再者，竹子自古以来是君子与气节的象征，所以往往表达出的是逸气与力量并重。然而方政和笔下的竹却叶多而竿少，叶密而竿瘦；古人画中的竹往往是扎根于泥土的形象，而他笔下的竹则有折取一枝来赏之感，有些则有狂风来袭却不与之对抗，"竹势"随风而走之感。

在我看来，这可能更贴合于文同所讲的竹中之"道"，而这种道之雅，是此前少有表达的。

为爱秋声（五十二）　96 cm×35 cm　纸本设色　2013年

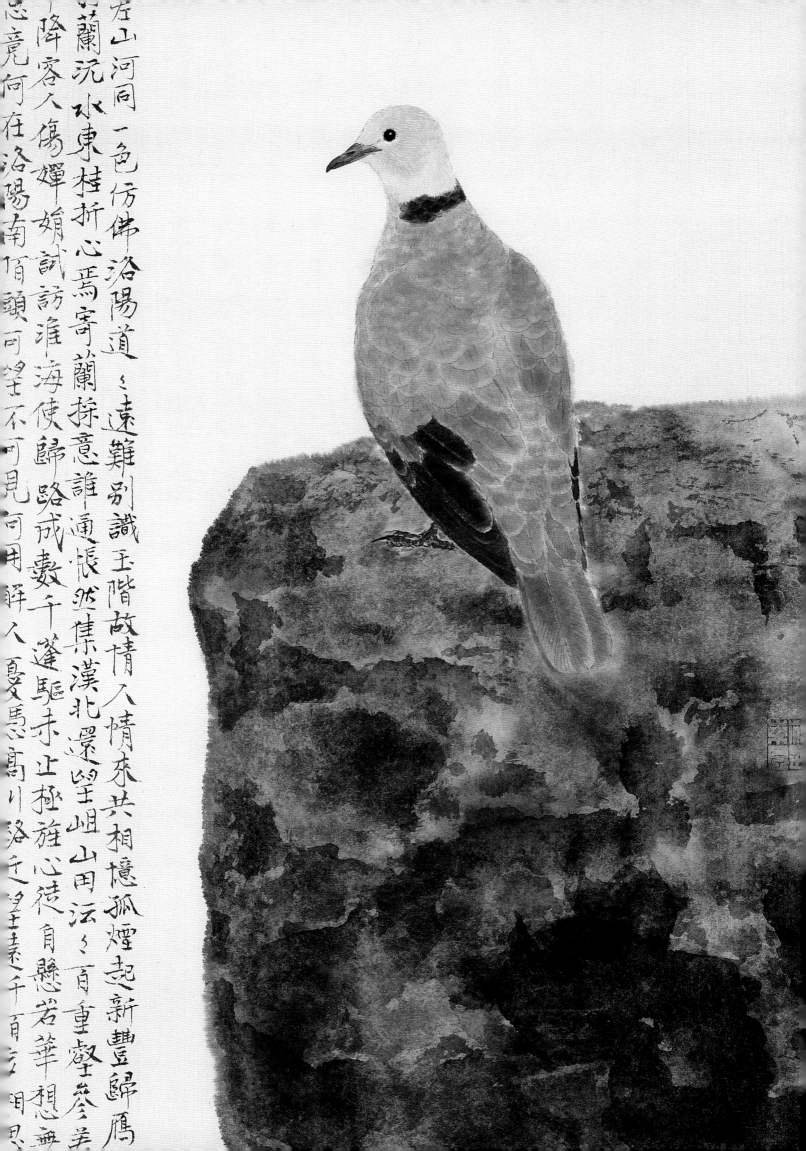

2010—2011 年之间，方政和开始
了画风的第二次变化。南与北两极在自
觉的选择过后，也成为方政和画中并存
的两种质感。比如，湖石是方政和近年
的画中比较高频出现的物象，但方政和
在画中没有采用与画禽鸟一般构线渲染
的方法，而是用积墨积色积出湖石的重
量感、体块感。于是，这些南方画家喜
用的风雅物象，在方政和笔下却有了北
方的质感，黑、重、透。精细工致的禽
鸟与颇具质感的湖石形成独特的审美趣
味，加之空灵的浅灰底色，最终形成了
险峻的平衡感。这实在是一场线条与块
面、繁与简、南与北之间举重若轻的较量。

不得不提的是方政和对色彩的敏感，
他往往会在这样的黑白灰调子中安放一
只色彩绚丽的禽鸟或花朵，惊艳又妥帖，
我想，这不经意之举却是真正的匠心，
恰好是一个优秀画家本能的审美。

→
环太湖——南 飞向南又向北
138 cm×196 cm　　纸本设色　　2014年

千里万里心里梦里　172 cm×46 cm×5　纸本设色　2010年

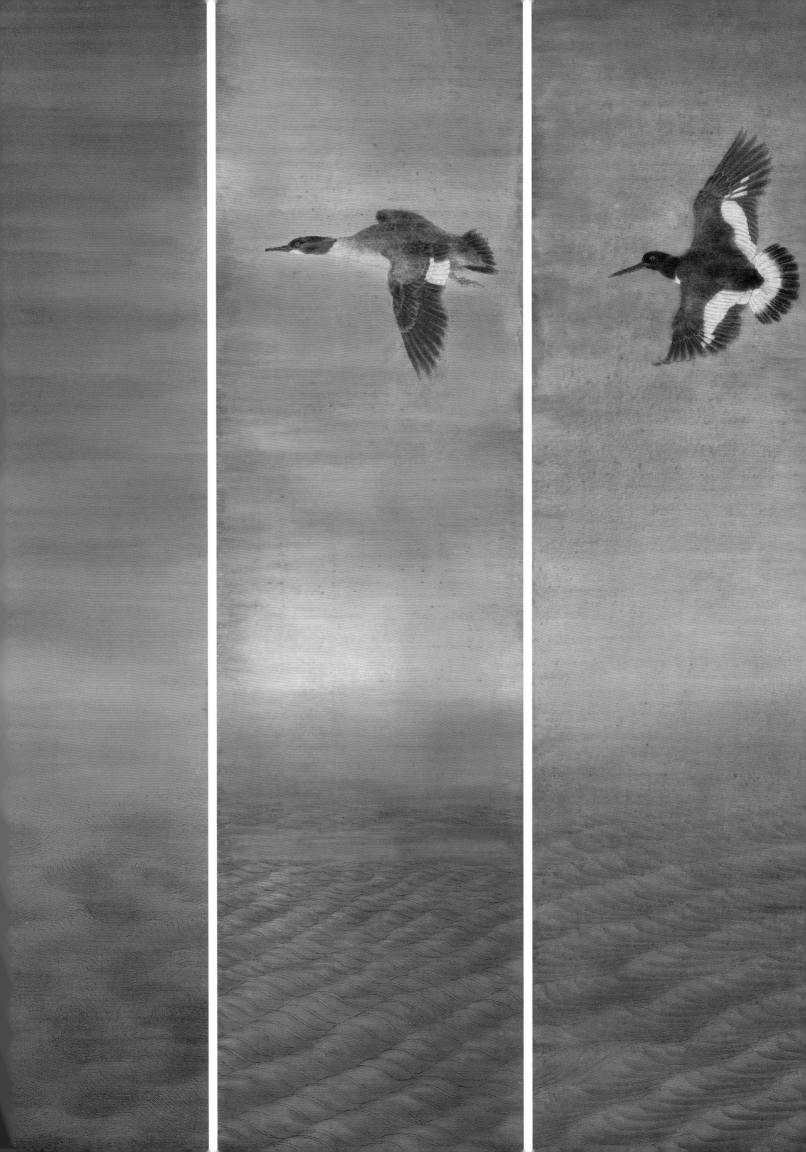

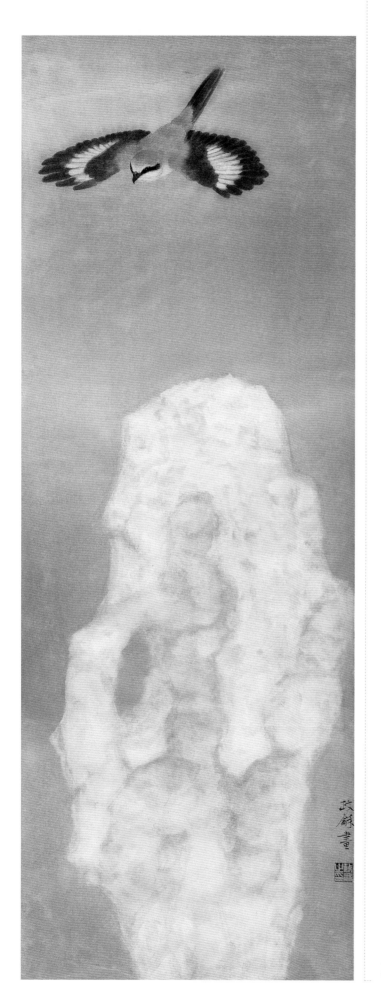

秋声远若近　96 cm×35 cm　纸本设色　2016年

在所有这些"自觉"之中，有一个至关重要的人不能不提，他与"打进去"和"打出来"都有直接关系，那就是方政和的老师江宏伟先生。

作为江宏伟的学生，方政和显然同老师一样下足了"打进去"的功夫，而老师所做到的创新与古雅画风，对方政和而言也成了一个需要继承和"打进去"的传统。另一方面，江宏伟先生的创新也成了方政和"打出来"的难关。

我们可以看到的依旧是方政和作为画家的自觉，他并没有使用洗染的技法，但他在努力求索一条"殊途同归"的路，同样去探索当代中国工笔花鸟画的书写性。这意味着，面对花鸟画革新的命题，方政和并不打算用老师的方式，或者说，他选择只师其心，不师其迹。

比之多数工笔花鸟画家选择的绢或熟宣，方政和使用的是生宣或是半生熟的纸。这样的纸自然不能用洗染技法，另一方面，这种带有写意性的材料，对工笔花鸟画而言本来就意味着挑战，它意味着将缺失传统的三矾九染的美感，但是，它也增加了更加自由的笔墨性的可能。（李曼瑞）

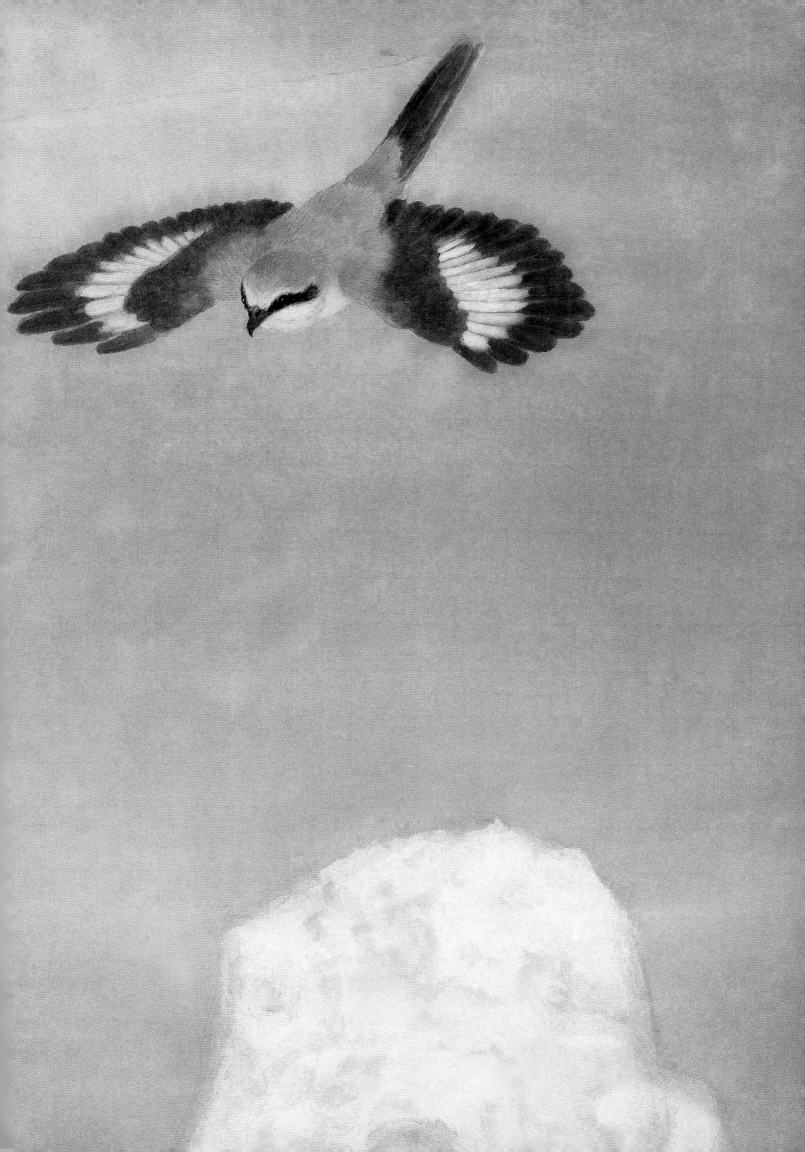

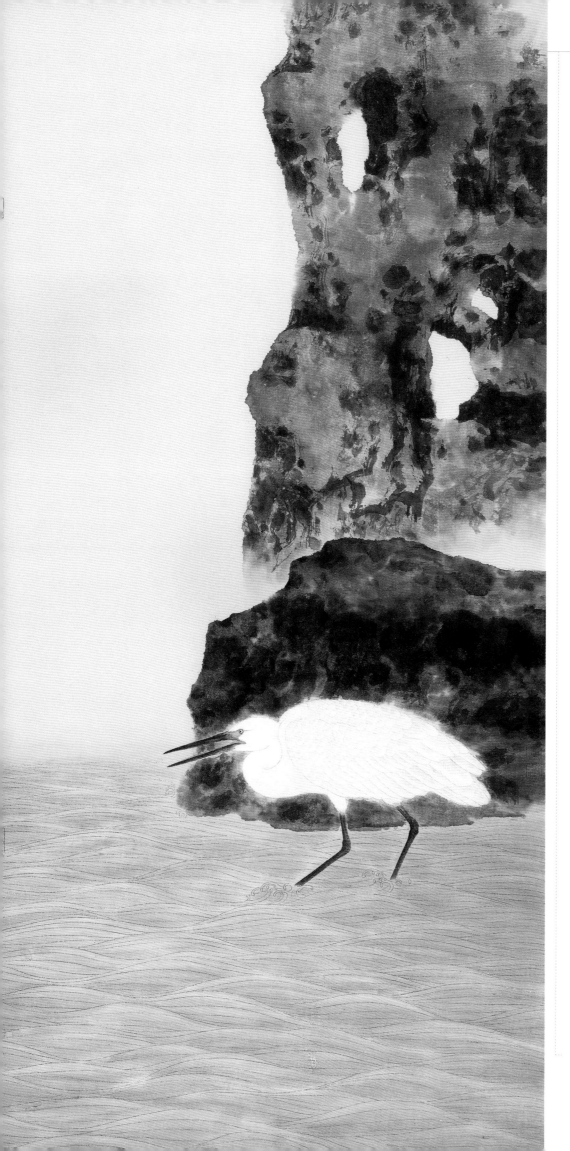

风格与成长

　　满意只是相对的，有一些画画完了，心中的块垒如酒浇过，暂时释怀了，可是等到出版成书或挂在展厅时，满意与缺憾常会同在。

　　每一阶段的作品记录了每一阶段的思考与成长，南京时期的绣球花、福建时期的白竹系列、重回南艺读研时期的龙鱼系列，还有到了北京画院后的湖石、鸳禽图等系列，确实有了几件代表了当时在创作中努力探索与思考的作品。

　　人的成长要分成各个同等阶段来看待，20岁粗枝大叶却也朝气蓬勃，真诚而完整，到了40岁呢，可能你的技法与审美认识水平提高了，但复

←
波泛风开
138 cm×70 cm　纸本设色　2015年

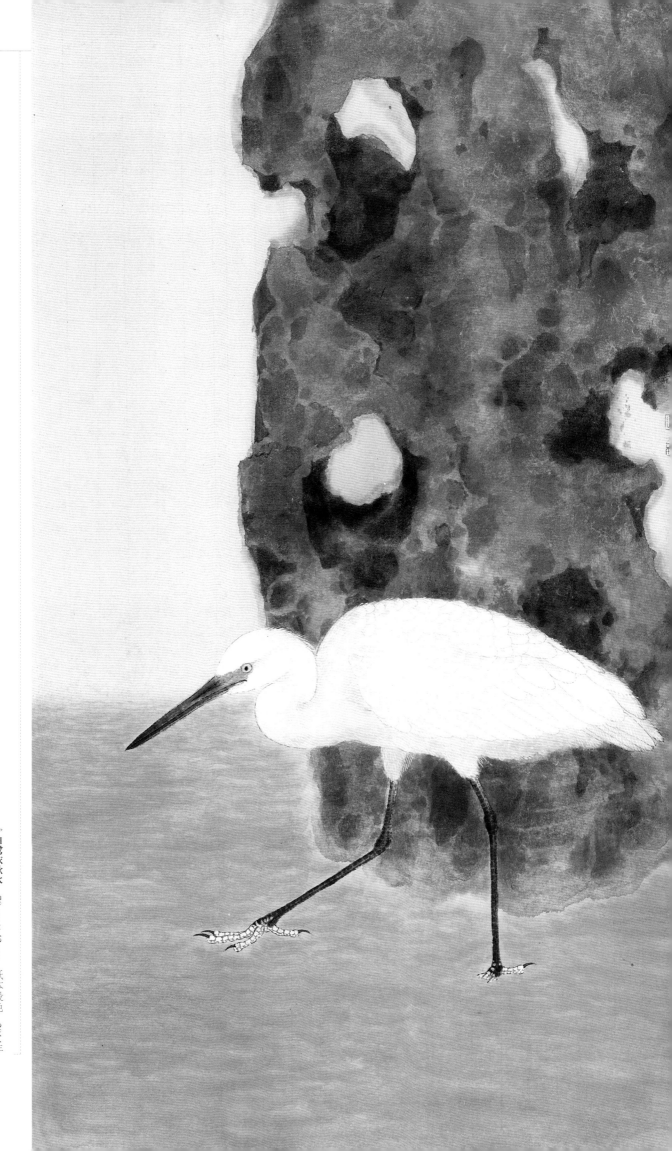

白鹭依秋水　70 cm×42 cm　纸本设色　2014年

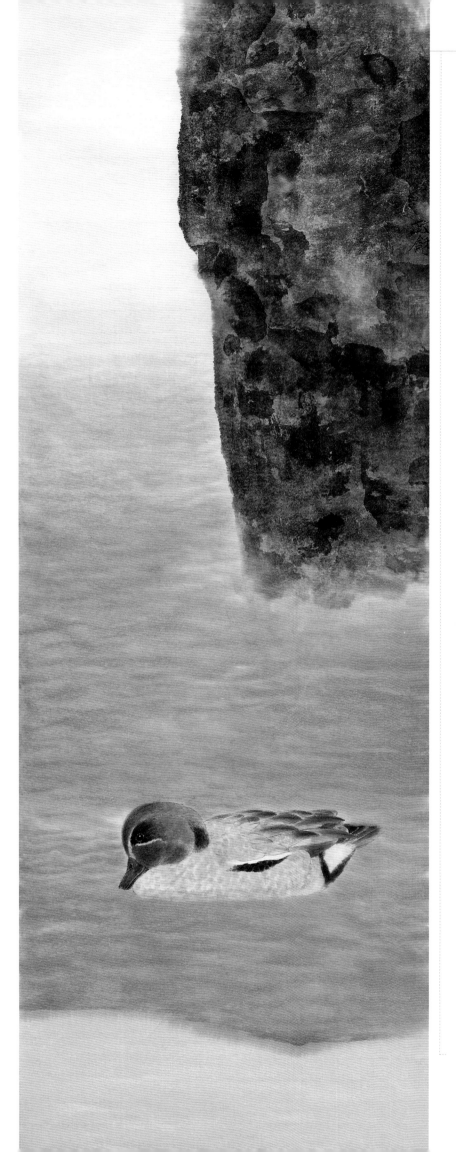

杂而难以抵御的社会性也许就悄然掺杂在里面了。持心自守与随波逐流就在一念之间。我心中的好画家该是每一年都有自己的代表作，代表着自己在这一年努力耕作的一个收获，而一年一年的这些好作品，终将聚沙成塔，形成艺术家清晰的个人艺术之塔。

艺术风格是作者自己心性的全部展现。艺术家因为不同的生长环境、文化背景以及时代的潮流的差异而形成与众不同的表达风格，这些是由他个人的气质与审美及他的所有生活经验包括人生观所共同构筑而成的。凭此在技术与观念的融会贯通以及得心应手后在画中发现另一个有文化价值的自我。

←
凫石图
96 cm×35 cm　纸本设色　2013年

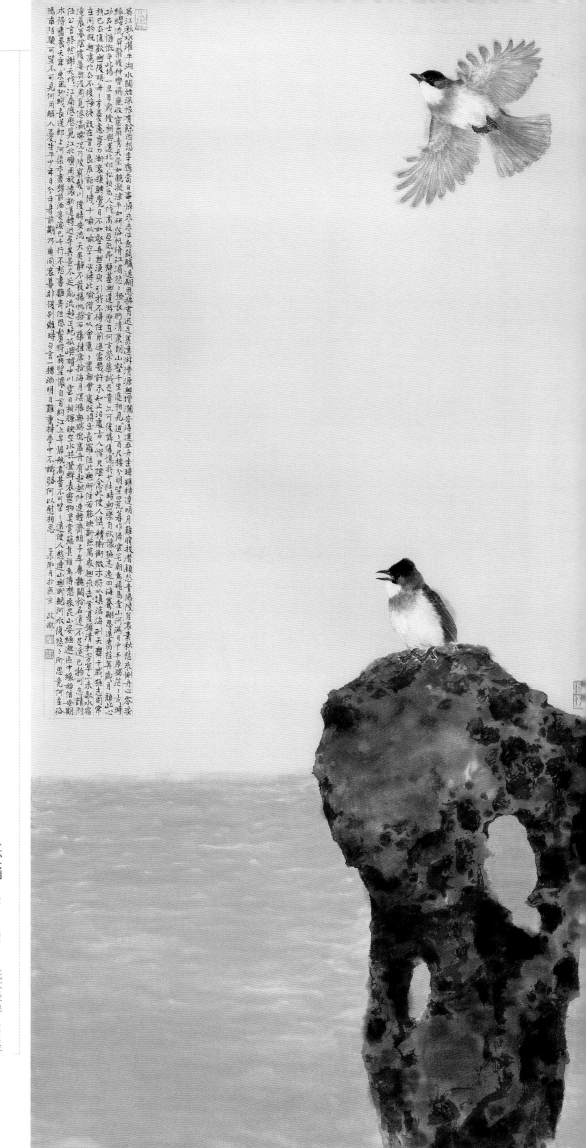

吳江秋水灌平湖水闊烟深恨有餘因想辛夷尚月喜燦朱朱法為絲鱗遙翻思抹實足美遠游清源奧灣瀾安得放舟主璫雖待連明月藉朋接著鎮怒青楊陵若素秋悲赤闊丹心空燦

緣鸚流屏羅緩神樹綠陰收塞拥與遙津天堂如競澄津北羽浴帆修江湄悠≈枝長朋望千里遠湖迴≈百尺樓分朋望四荒著作婦雲宅翰萬種馬望山河滿布中平原獨泛≈古持

功名士憶慨辛此揚一旦百歲餐拥與遷≈年≈方委悉宗力衛衰摸軸覺曰不≈空身臺身過滇奧引我不得任追富幾計不知止河夏古人惜只艤念比使人俱≈精筒徵徽水將以填滄海利天堂≈千歲孫志國常

拂已公值歎如後≈≈海化拾爱悔徒設花展距可得十喩空≈必待此喩簡言以會蕙≈畫起夏跑清和矛草≈未≈≈已逞已物≈可怒請附

海展著雲露應落爰周莫憑瀾沉川後時安流天景靜不葢揚拾帆持石莘拥席由海月有起赴仙連繁齊組子車春驗關拾名遺≈不足遵≈未歌水宿

陆公言終炊謝大代≈江南港歷見江北順周旅遠時迴尋異景不足瓶流脊紀孤恨詞上河舂景越真誼萬傳想家昆山安絕越中縁拾信安朗

術得慧襄天吉≈寒圍刻綫長送即≈江呈掃凱高莘≈可望≈達使人慈連山≈斷絕河水復悠≈所思竟何在浴

陽南陌顯可望不≈見何用朗八憂生平少年日分手身前期乃甫同衰暮非復別離時勾言一播洒明月難專持學十不識路何以慰相思

孟秋月於燕京 政緣

環太湖 138 cm×70 cm 纸本设色 2015年

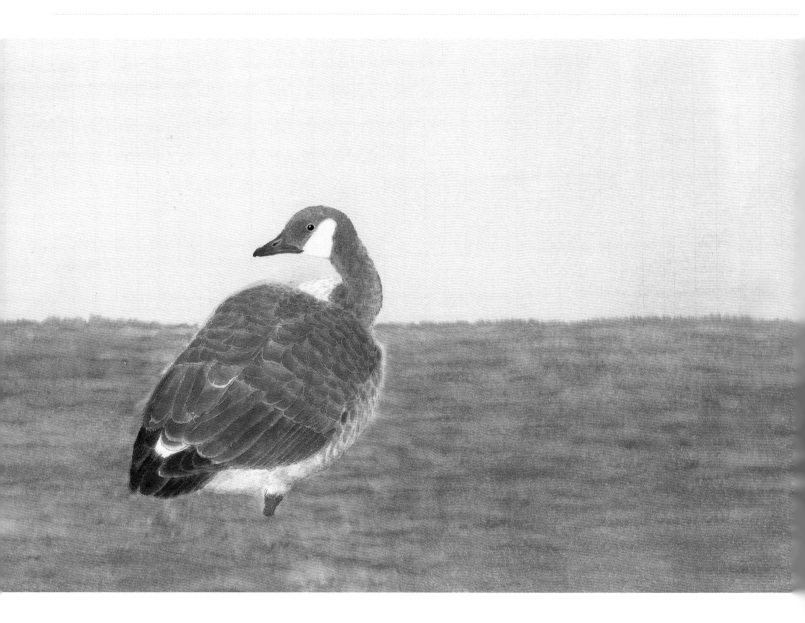

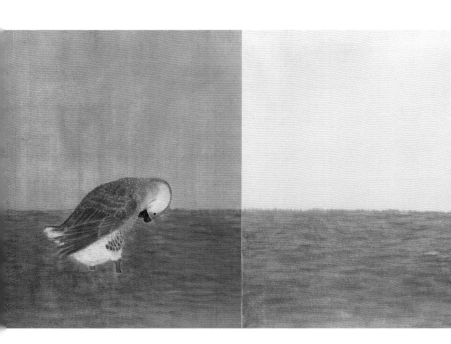

↑泛海——这么近 那么远
68 cm×390 cm 纸本设色 2013年

自然与创作

其实我的绘画一直比较克制，我崇尚简洁，我也经常说我是"一鸟主义"，能用一只鸟完成的画面表达，第二只就觉得是多余了，但是简洁不是简单，你要努力让画面中的物象与意境变得更丰富，意味深长。

其实艺术创作就是一个归纳与提炼的过程，比如你在纷繁复杂的大自然中看到了百花齐放，但你为什么偏偏就选择了画这朵芍药或海棠呢？或者你为什么只画了一朵荷花，而不是"接天莲叶无穷碧"？宋人的一幅出水芙蓉作品在展厅里，能够让观众感觉有西湖一池莲花的胜境，这就是艺术提炼的魅力，极简中的丰富。

所以我们经常讲"一花一世界，一叶一菩提"，这些古代名言非常简洁，几个字就把道理讲清楚了，艺术家应在这其中做自己的转换。我特别喜欢苏轼的《观潮》："庐山烟雨浙江潮，未到千般恨不消。到得还来别无事，庐山烟雨浙江潮。"

我感觉这首诗确实是一个轮回，第一句"庐山烟雨浙江潮"与最后一句"庐山烟雨浙江潮"是不一样的，这是人生的一种升华。我认为画工笔花鸟画的人，大都有良好的亲近花鸟自然的生态观，这都是我们信心的支撑点。

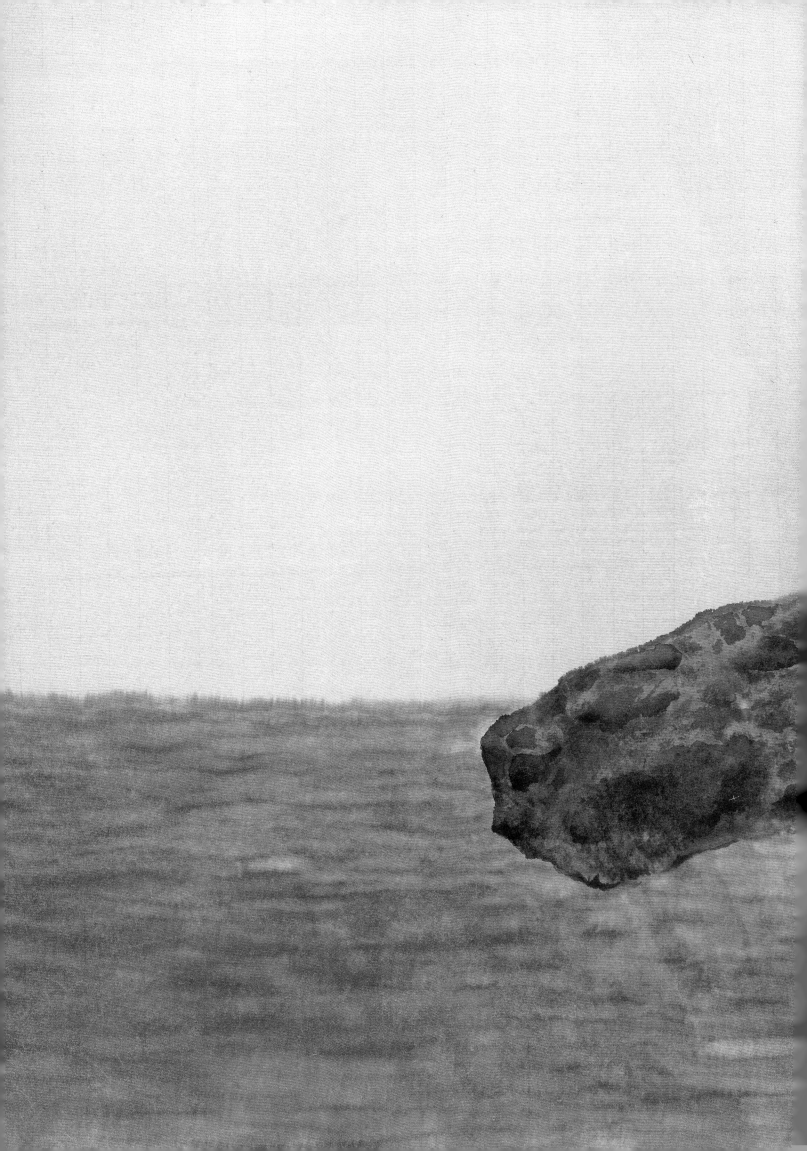

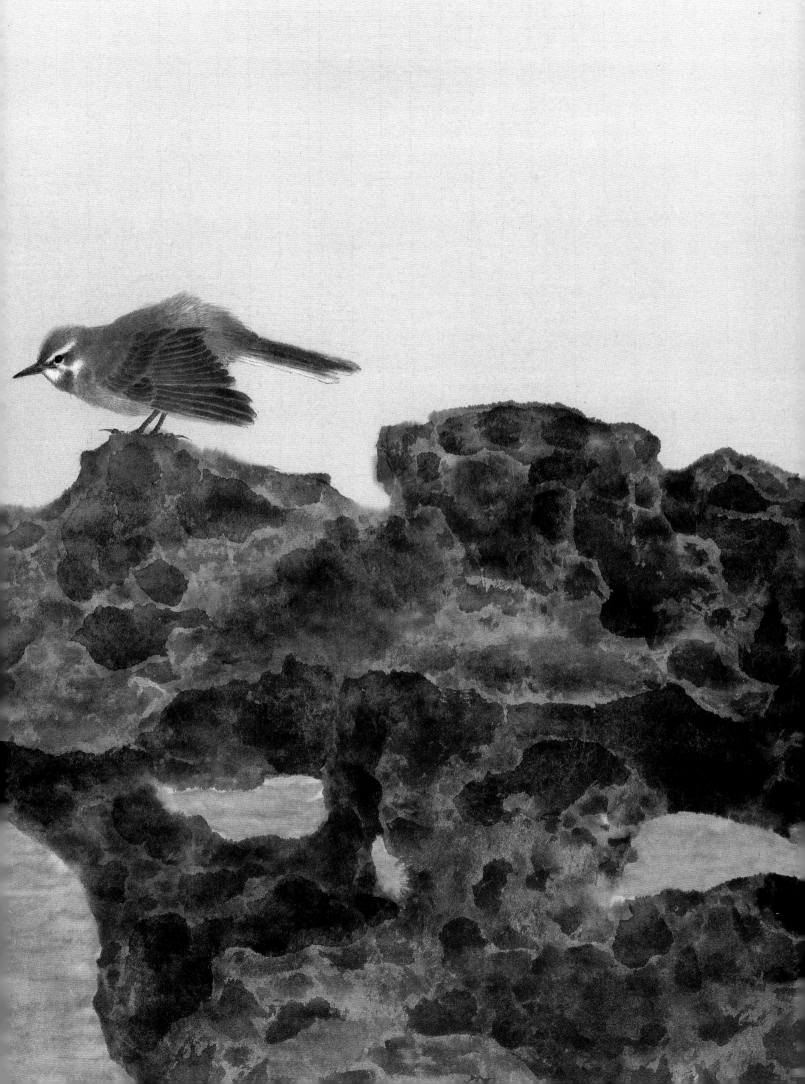

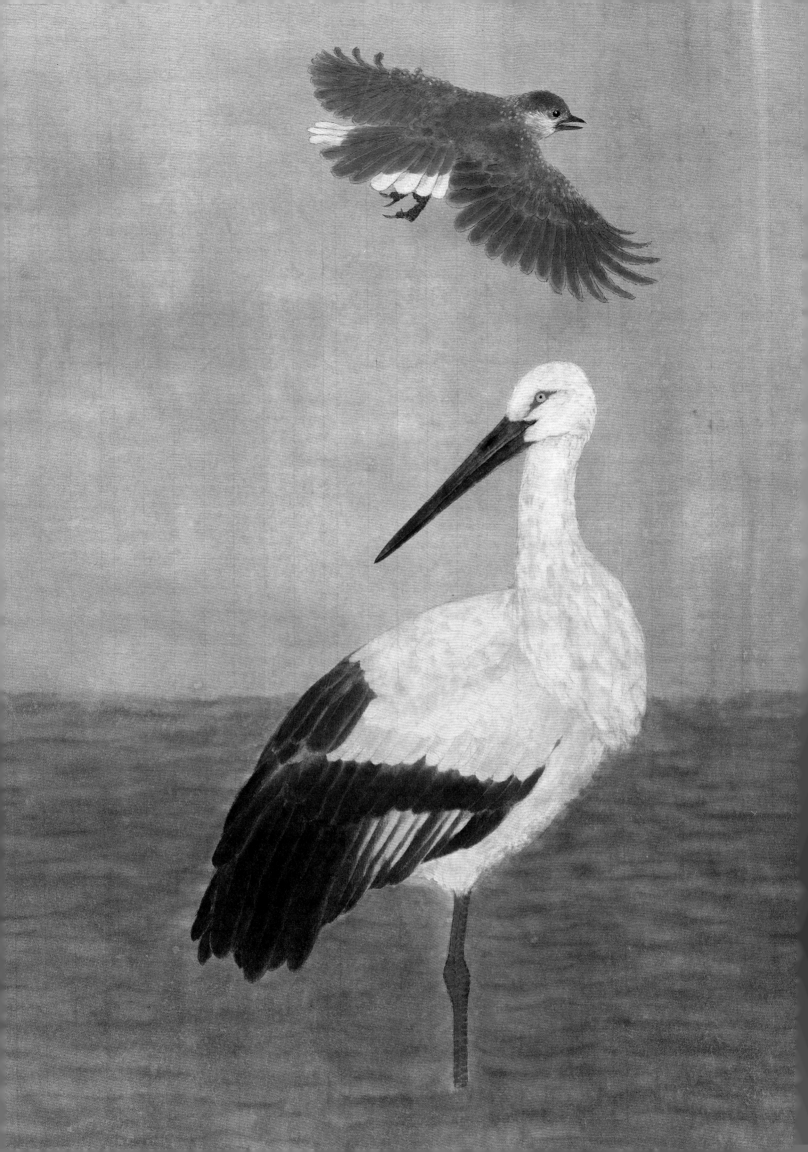

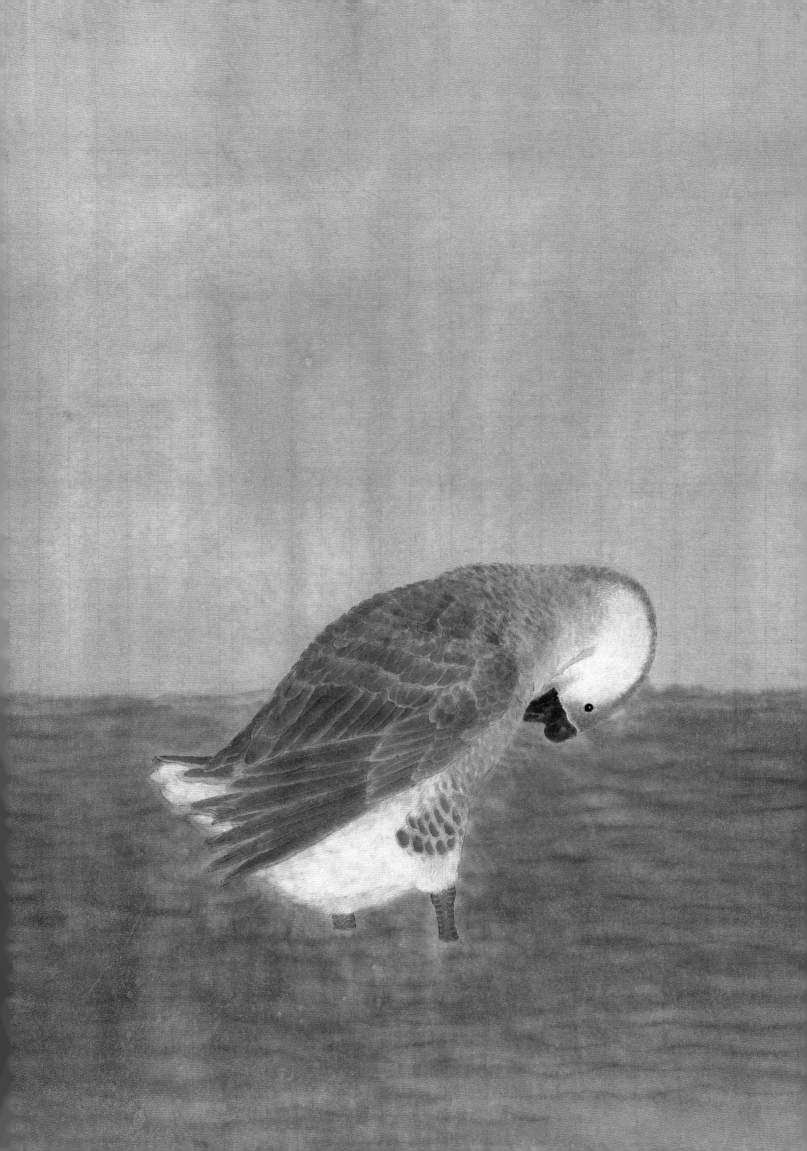

创作步骤

步骤一　先用铅笔按设想的构图位置勾出禽鸟的形象，用朱磦勾画出石头的大致形状与孔洞，并使禽鸟站立于石头之上。然后继续用朱磦平涂出石头的形状，并留出孔洞的空白。

步骤二　用胭脂皴擦出石头的结构，以此表现石头的暗部，使石头有质感。对禽鸟的羽毛进行分染，先染出禽鸟的基本结构。

步骤三　以朱磦提染石头的亮面，用湿画法深入刻画石头，并对禽鸟进行细致的刻画。

步骤四　调整画面的大关系，对禽鸟进行丝毛。最后考虑题款、盖章的位置，题款内容不在多，追求画面简约而意境深远为佳。

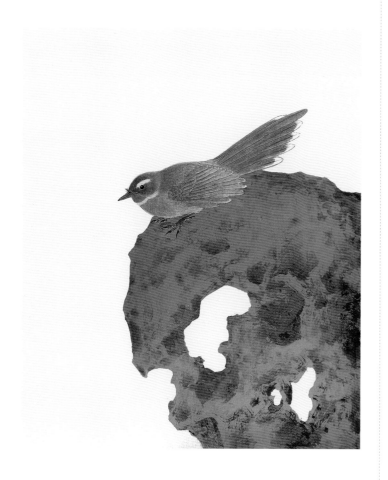

↑丹石栖禽（步骤图）

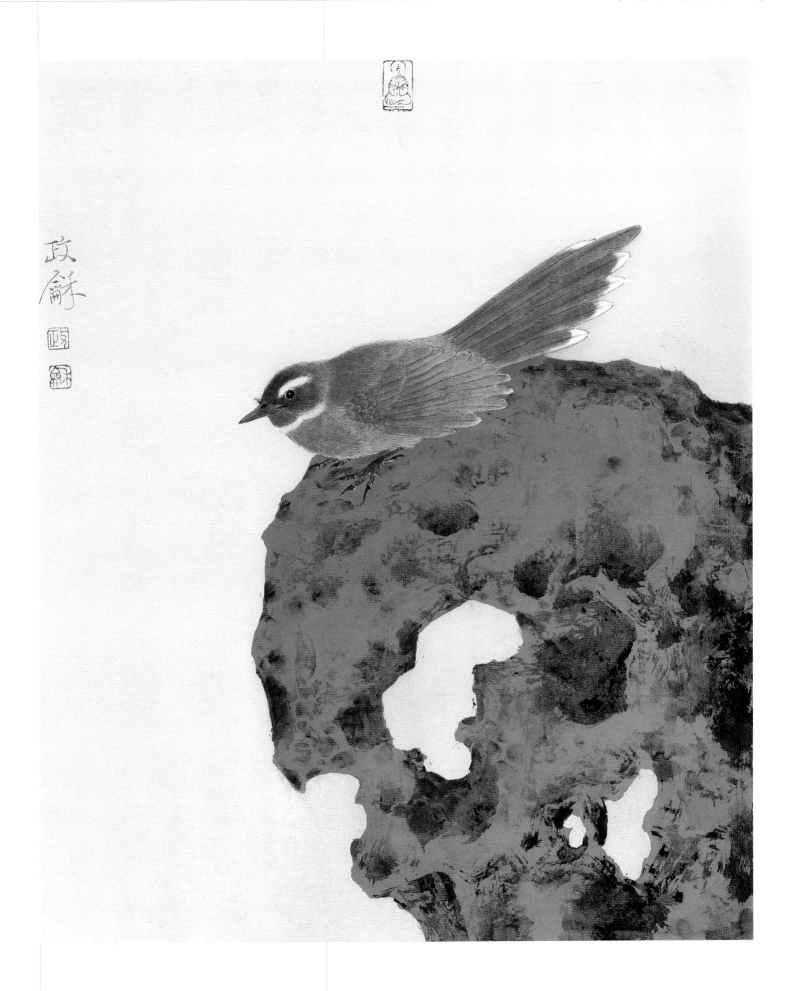

↑**丹石栖禽** 42 cm×35 cm 纸本设色 2019年

红耳鹎 49 cm×35 cm 纸本设色 2019年

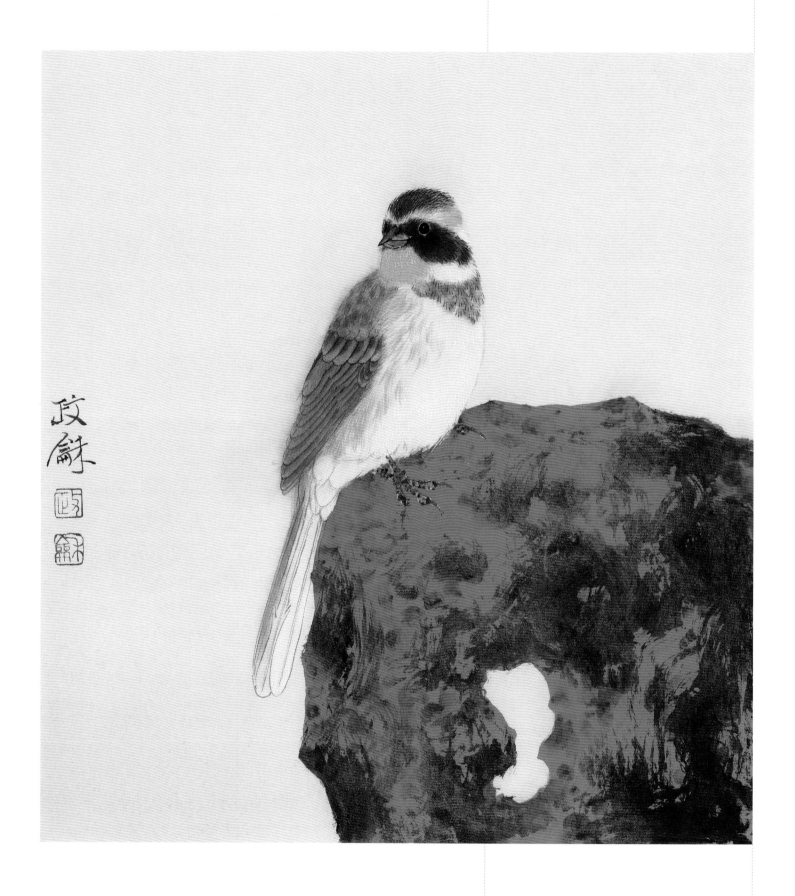

↑雀石图（一） 42 cm×38 cm 纸本设色 2018年
→
红耳鹎 49 cm×35 cm 纸本设色 2019年

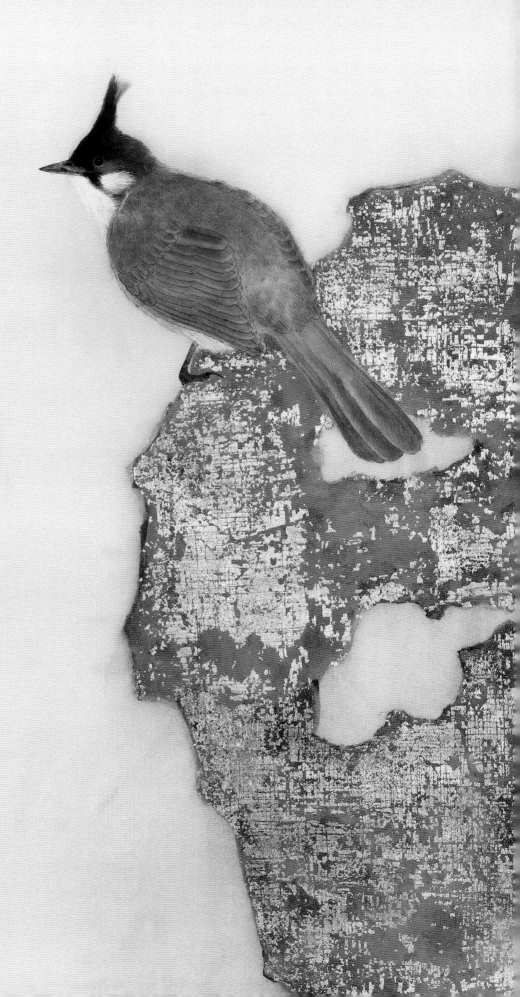

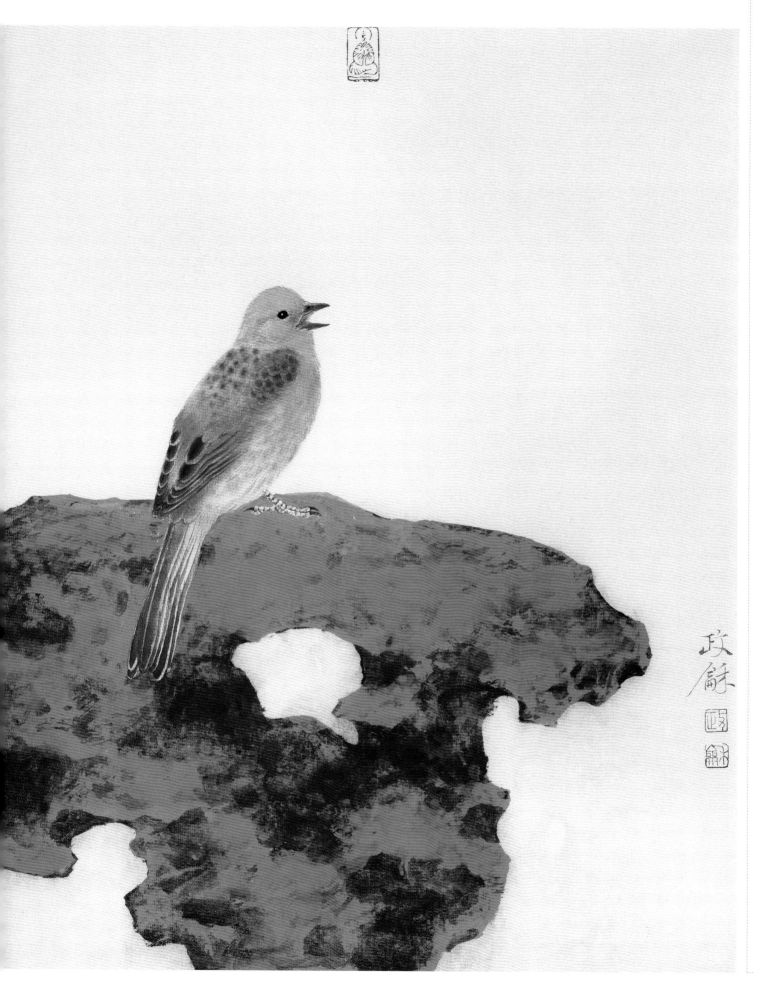

禾雀丹石图　42 cm×35 cm　纸本设色　2018年

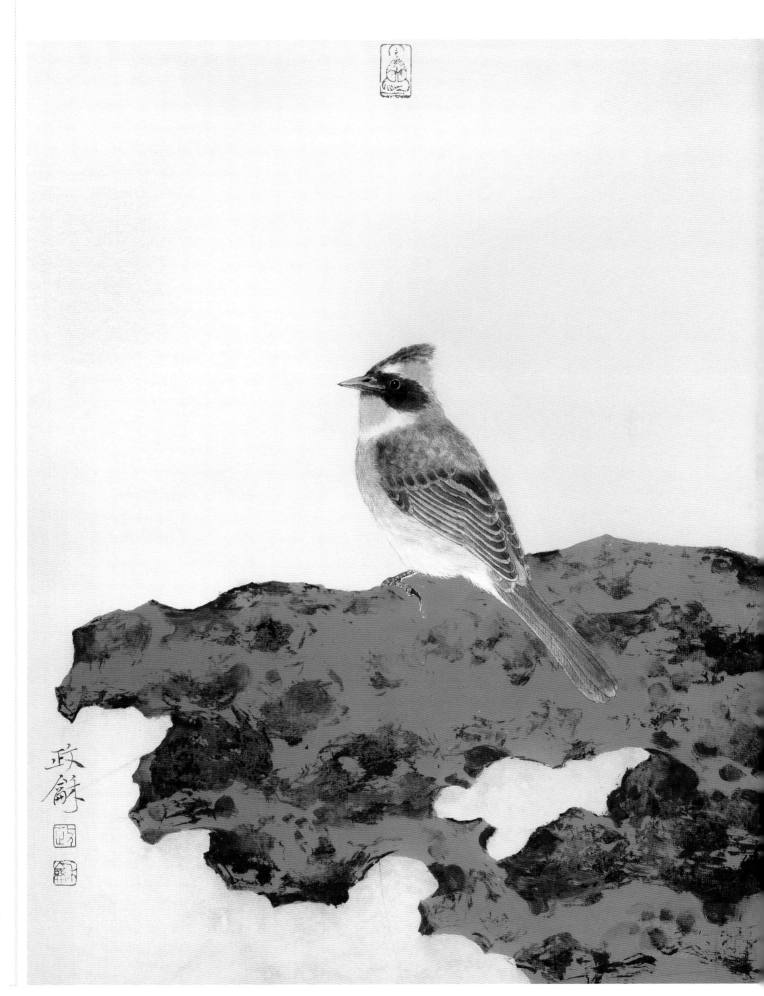

雀石图（二） 42 cm×35 cm 纸本设色 2019年

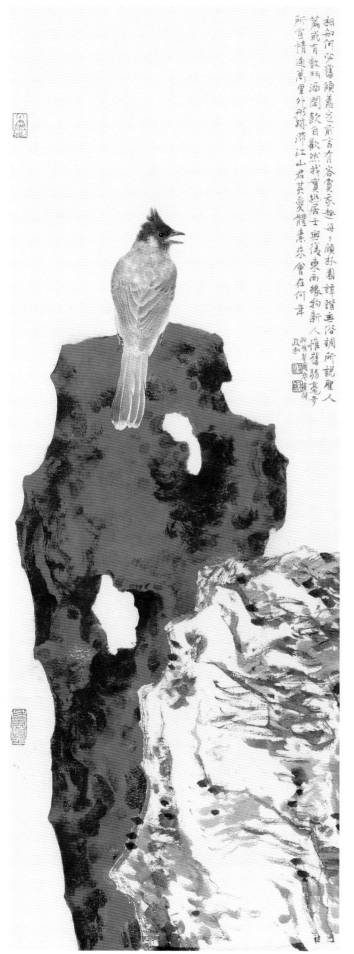

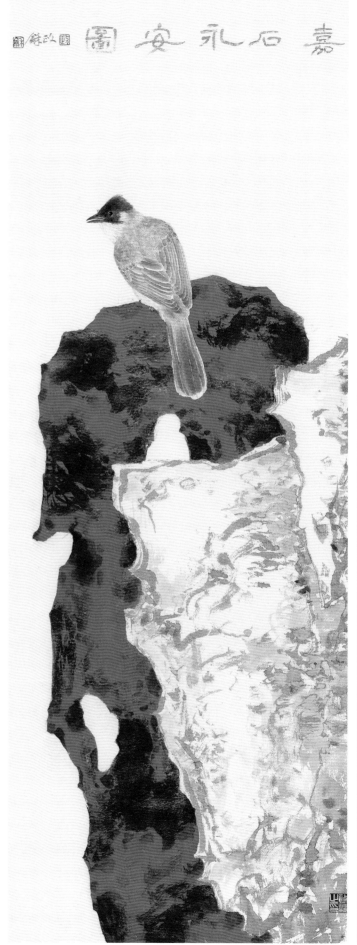

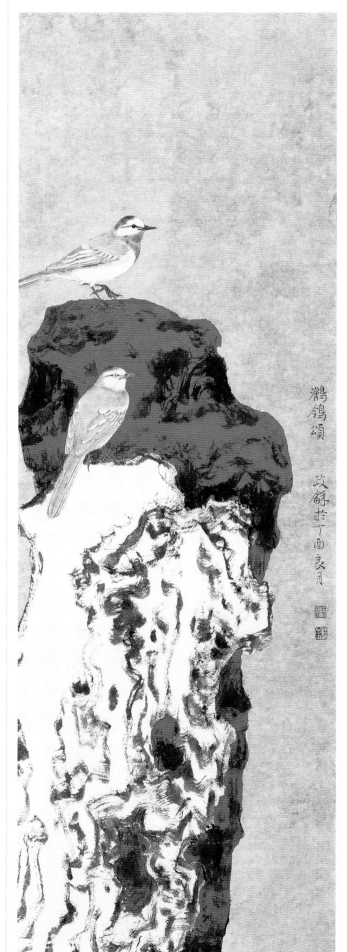

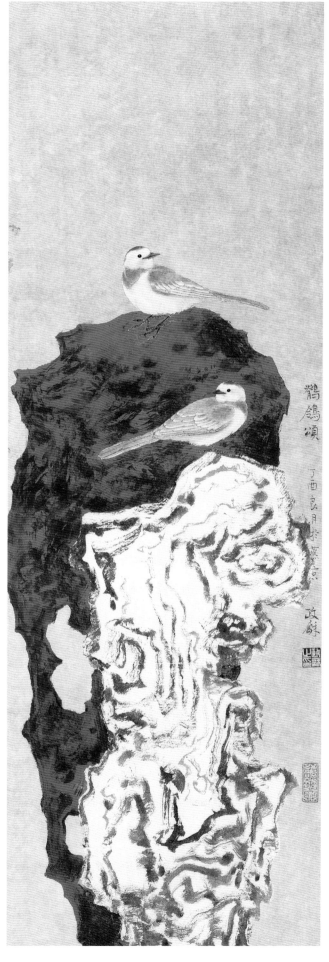

鹡鸰颂　政龢于丁酉良月

鹡鸰颂　丁酉良月于蕲春云石　政龢

↑鹡鸰颂　95 cm×34 cm×2　纸本设色　2017年

↓嘉石永安图　93 cm×35 cm×2　纸本设色　2016年

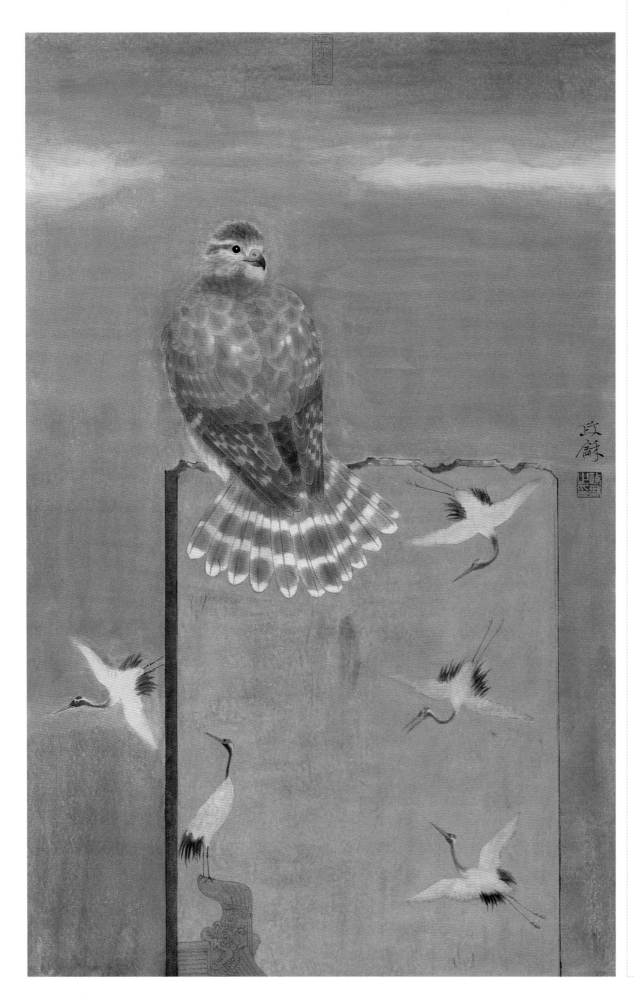

羽色　70 cm×45 cm　纸本设色　2020年

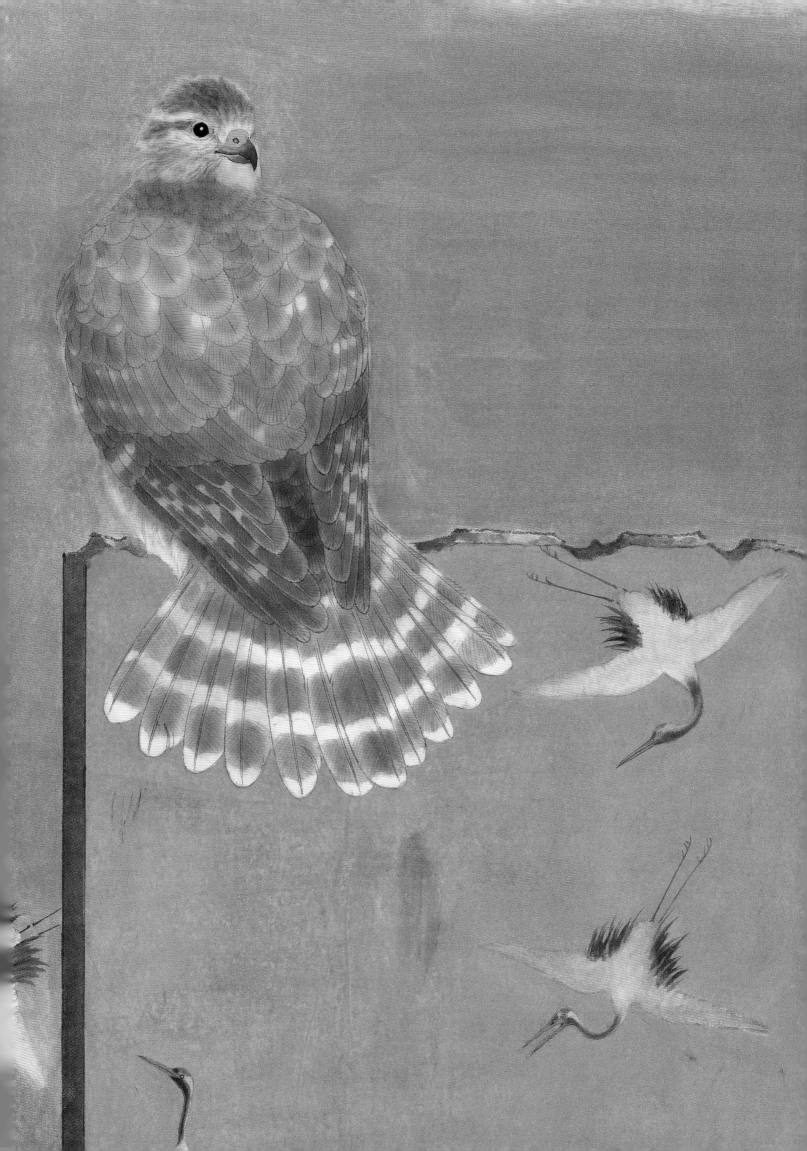

舒嘯孤懷壯天風蕩杳冥草枯秦地白雲盡魯身
山青聞道莊子沽酒匝候野亭乎生辛苦事須
信此行經
王冕詩二首 庚子上春 政蘇

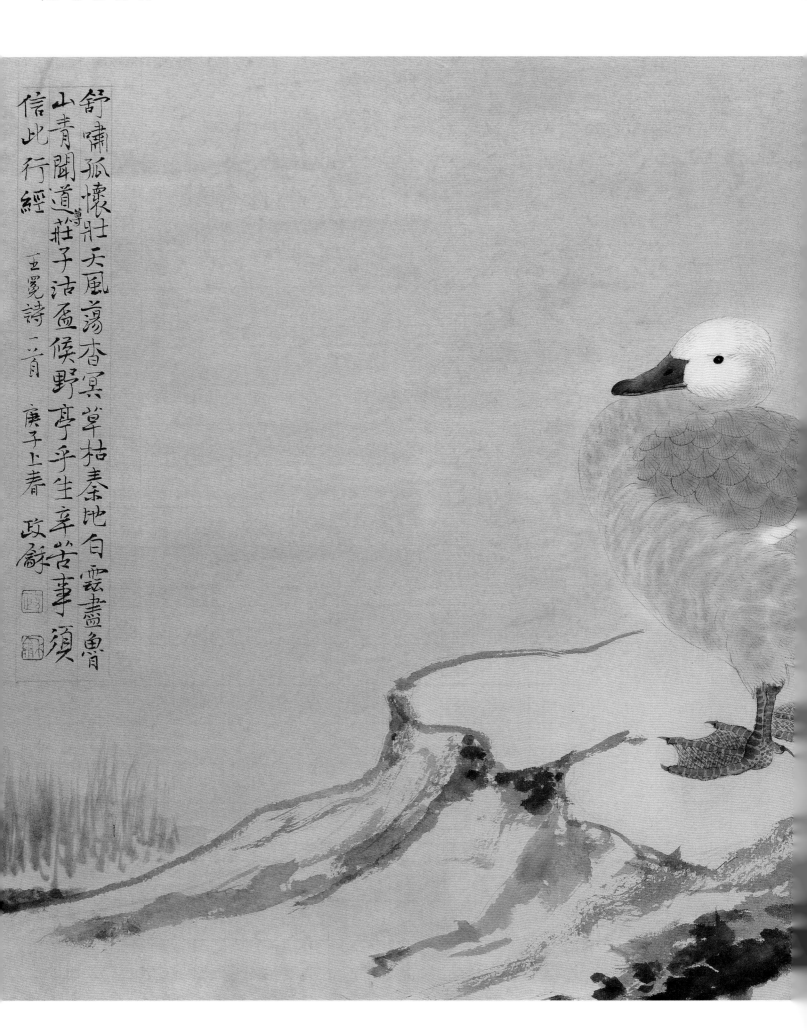

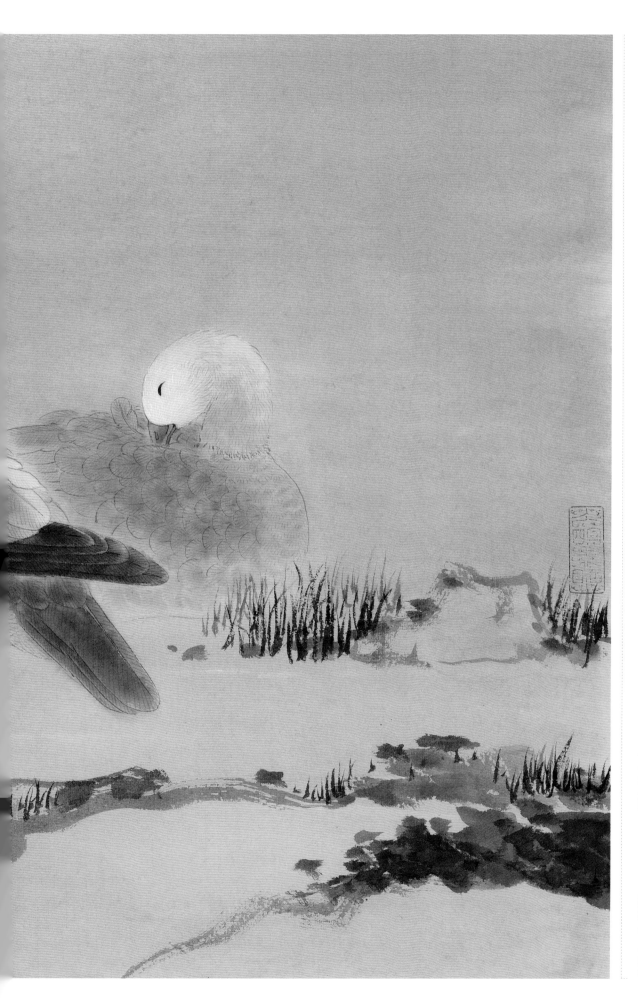

王冕诗意图　45 cm×70 cm　纸本设色　2020年

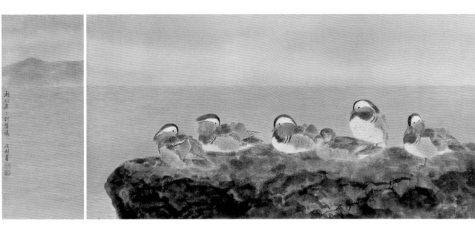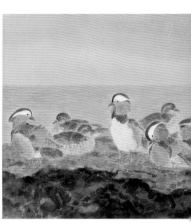

"十八学士" 与 "秦淮八艳"

方政和画了一张大画，尺幅大、空间大，横着画，因此阵仗也大。画的前景处，二十多只鸳鸯栖居在一块卧石之上，各逞颜色，尽显姿颜；远景处，天水之间分两界，水漾云山，烟波浩渺，无际无涯；水中央，三塔浮见，远近疏离，既措置于景深关系，又点明"三潭印月"的主题。主体画面节分三段，隔山、隔水、隔境，一线接连、拼合为一，内容愈显丰富，气韵依旧贯通，且具足现代感。当然，这样的感受其实是后话。

画初展开，他提前自黑，笑言这画成了"鸳鸯开会"。预见到的结果，索性不躲闪。这倒坦荡，既成事实，何须回避。再细数，鸳鸯共二十六只，十八只公、八只母，"男女"比例失调。他进而阐释公鸳鸯与大众审美意识的关系，索性往矫情了画。而我却一不留神勾搭起了"十八学士"与"秦淮八艳"，憋着，不敢说不敢笑。

方政和画中的禽鸟通常都不过一两羽，孤傲、独立、冷峻，自带仙风道骨的气质。他与通常所见的花鸟画家不同，始终没把创作主题限定在花鸟画的题材范围内，背景作山水、鸟羽作人物，并着力于在传统大框架下融合现代语境。就这幅画作来看，"三潭印月"的山水主题与以大群鸳鸯为表现内容的花鸟主体，是其将花鸟画题材与山水画形式相结合所进行的一次大胆尝试。这与他之后所形成的经幢、廊榭、古亭等图式符号渐入花鸟世界有着直接关系。山水境界的格局、远近景的平远视效，皆取自山水画的空间构成。而构图上则趋向于现代语境，水天相隔的分割线在黄金分割点位上，构图形式仿如现代摄影；明黄色的水面与冷灰色背景相调和，形成色相与色温间的对比与反差，进而更好地烘托出主体形象的绚丽多姿；粗砺的石床与众多鸳

↑三潭印月　70 cm×550 cm　纸本设色　2015年

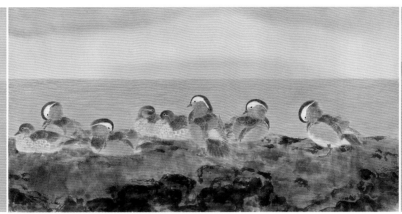

鸯平行铺展，与湖中三塔的位置关系做呼应，以至具有了西方群像画的风格面貌。因此从构图到色彩，再至平行分割的大块面构成，便充满了艺术现代性。

公鸳鸯的形态之美与色彩表现是他归于自我表达层面的思考，也是迫于大众审美需求所给出的一次回应，如此一来观念意图反成了诉诸画面的导向。月牙形的白色眉纹，翅膀的扇状直立羽，以及头冠处蓝紫与橙红的色彩变换，当这些符号特征被大量放置到画中，反而显现出一种别样的画面情境。群像化的、仪式化的、图形符号化的，以及超越传统水墨色彩程式化的表达得以凸显。但表现形式上仍是他所擅长的生宣工写、精勾意染，整体画面的品质维系在中国画的规制范畴内，这样的创新与融合也更恰当。

表现之外的表达愈见鲜明，这幅意在强调表现的作品反而成了艺术新思想的载体。本已寄寓了人的精神情感的鸳鸯集群如人物群像般被呈现，画作主题与内容主体反被弱化。遂转念，"十八学士"与"秦淮八艳"的戏谑勾连又如何？确也恰当。前者不过是经由思想与文化装点过的符号，人的形象被修饰、被美化过的结果。而"秦淮八艳"，则是停驻在传奇故事中的一场场香消玉殒，除却浮华后的美好形象还原至人的本体后所显现出的残酷现实。视觉化的美感浮在表面，情节化的场景映到文化本体之上时的思想感受成了本质。

花鸟及人，画境及人间境，互为映照，相视为鉴，没了界限与间隔。三潭印月，月照塔、塔映月，互为风景。换了心境，那雌鸳鸯或雄鸳鸯都不过是表象，既可照进历史，也可照衬现实。再做深究，这画真大有看头。（刘梓封）

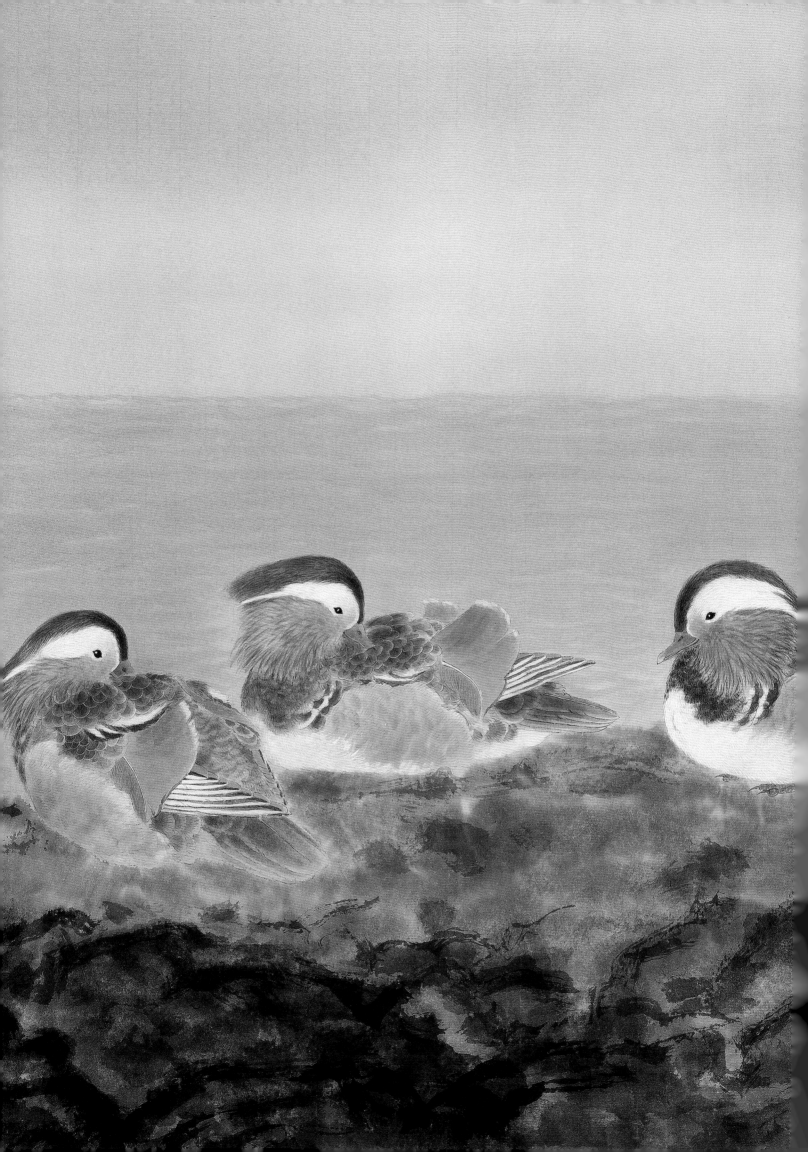

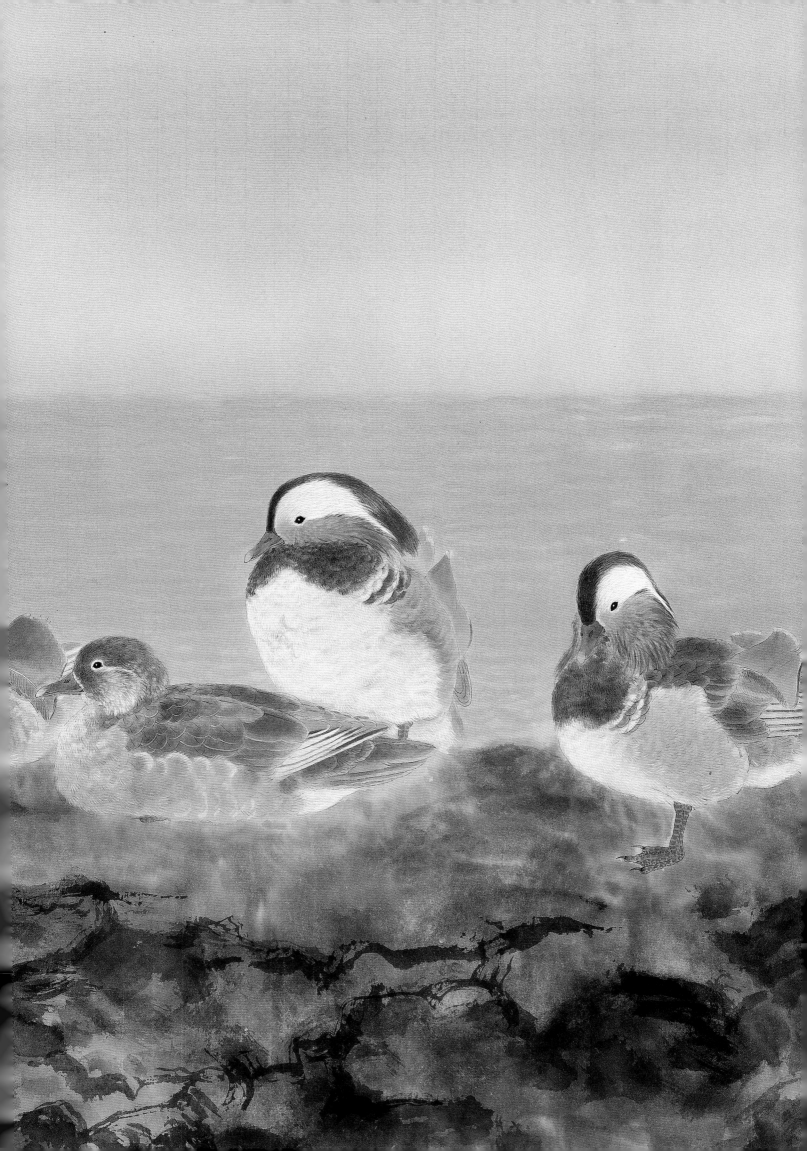

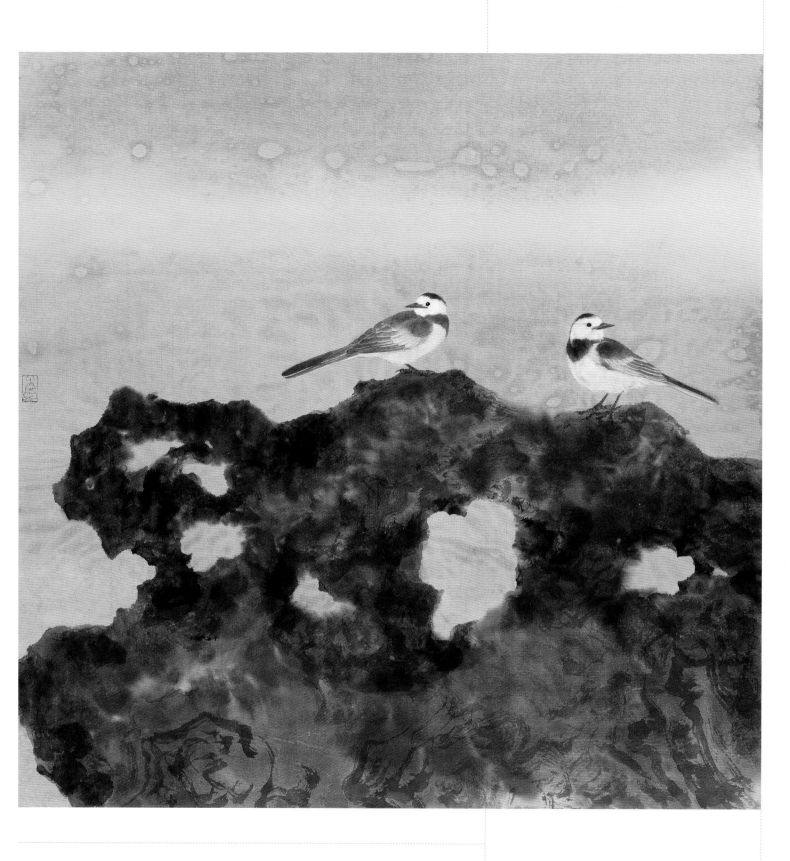

我在乡村长大，清溪潺潺，菜园青葱、稻浪起伏、荷叶田田，这些景象环绕着
我的成长，也是我的日常所见。记得在另一篇访谈中曾说道："小时候的涂抹、画
画，那是一种无辜的爱，出乎天性，不带什么目的性。兴之所至，你会禁不住把你
所喜欢的涂抹出来，粗疏凌乱、溃不成形的禽鸟飞蝶与瓜苗菜秧把我照亮。直到现
在，我依然认为每个人都应该给这种无辜、单纯的爱与兴趣留一些空间，给那种光
阴与情怀找一个出口。"

↑凌波不过横塘路　68 cm×70 cm　纸本设色　2017年

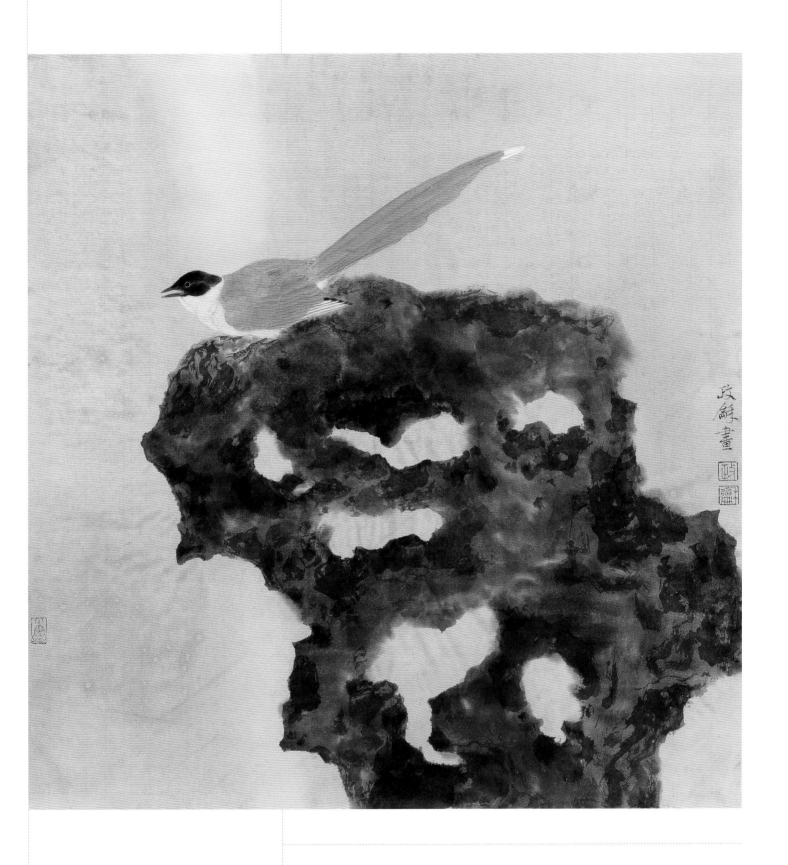

↑**湖石喜鹊图** 70 cm×68 cm 纸本设色 2017年

画画应该有一种类似于散步的向前状态，在远处有一个说不清楚但令人憧憬的未来。双脚迈开，就这样上路了，一路上你会遇到许多的老师。上学就得考试，而每一次的考试就像面对一扇关着的门，你试着敲了一下，门开了，进去后发现里面又有另外的一扇门，你也不知道里面有什么，你又进门了，发现又走对了。就这样一直走着一直向前，走到了现在。

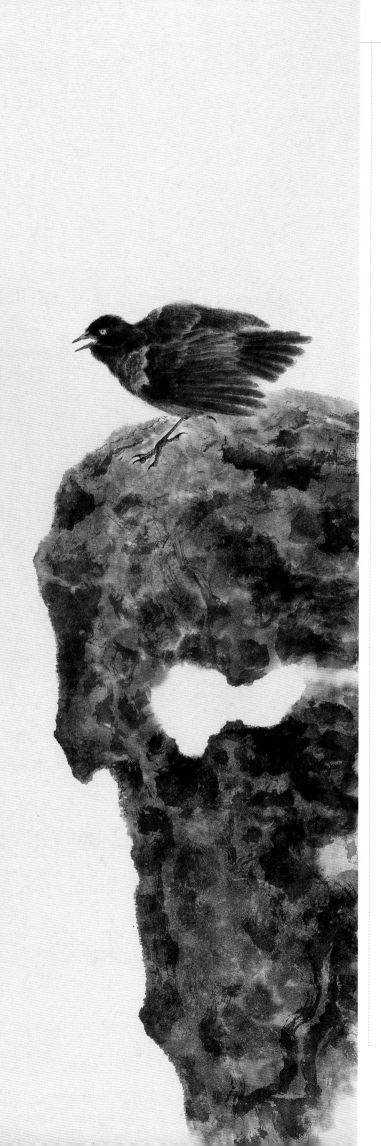

技与道

　　我感觉中国画有线性的特质，它可能是一条线，我只是在这条线上走，前方可能有一个岔路，但我愿意往前走。

　　我喜欢江南文化，园林就是江南文化的一个浓缩点，太湖石更是其精神所在，画太湖石最好的造型是什么呢？就是妙在似与不似之间。中国人的哲学思维是特别的，我平时也画些意笔作品，但并不是我要去走写意画的路，而是想把笔意荡开当成工笔画的营养。宋人的画法是一个整体，工笔、写意只是粗笔与细笔表达的所需，并无今天这样大的区别。创作中心有所照，心手两畅，以形写神，画有神韵，这是好画家的标准。

　　这就谈到了我们今天所要说的主题"技与道"。作为一名工笔花鸟画家，从最初的启蒙、勾线、白描、上色这些技法，到后来到南京跟江老师学习，受到诸多艺术的影响，现在你能在我的绘画里看到学习的轨迹。但是谈技法，我认为要强调毛笔丰富的表现力。中国人讲书画同源，也讲诗书画印，书画你中有我、我中有你，多种艺术互为营养才能更立体，才有可能走得更远，才能在想表达的时候轻松跨过障碍。

　　我认为技与道永远要抓住一个核心，就是"技"一定要到位。你看一幅画的时候，往往是被画面所表达出来的氛围和意象感动，你感动的时候往往是会忘记技法的，可是当你回头再去仔细阅读的时候，其中的每一笔、每一枝、每一叶全都是精炼的技法，让你感动的画面往往都是用非常恰如其分而又贴切的技法完成的。这就是技与道之间的关系。

←
常恐秋风早　96 cm×35 cm　纸本设色　2017年

→
灵岩小隐图　70 cm×68 cm　纸本设色　2017年

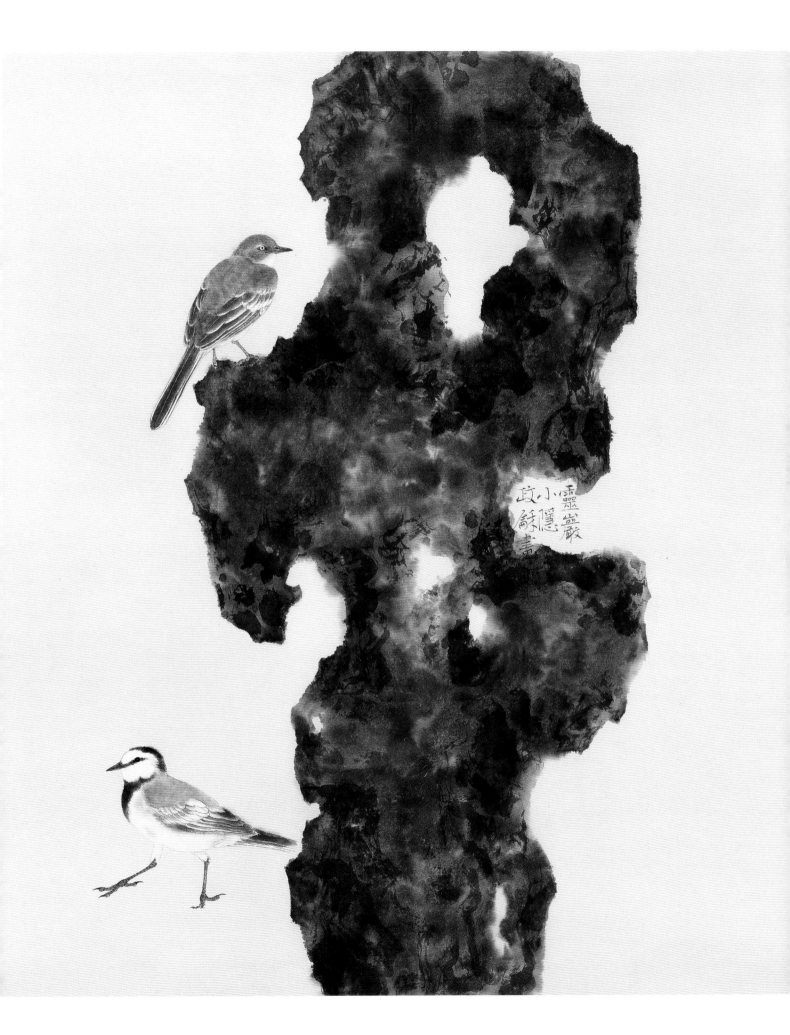

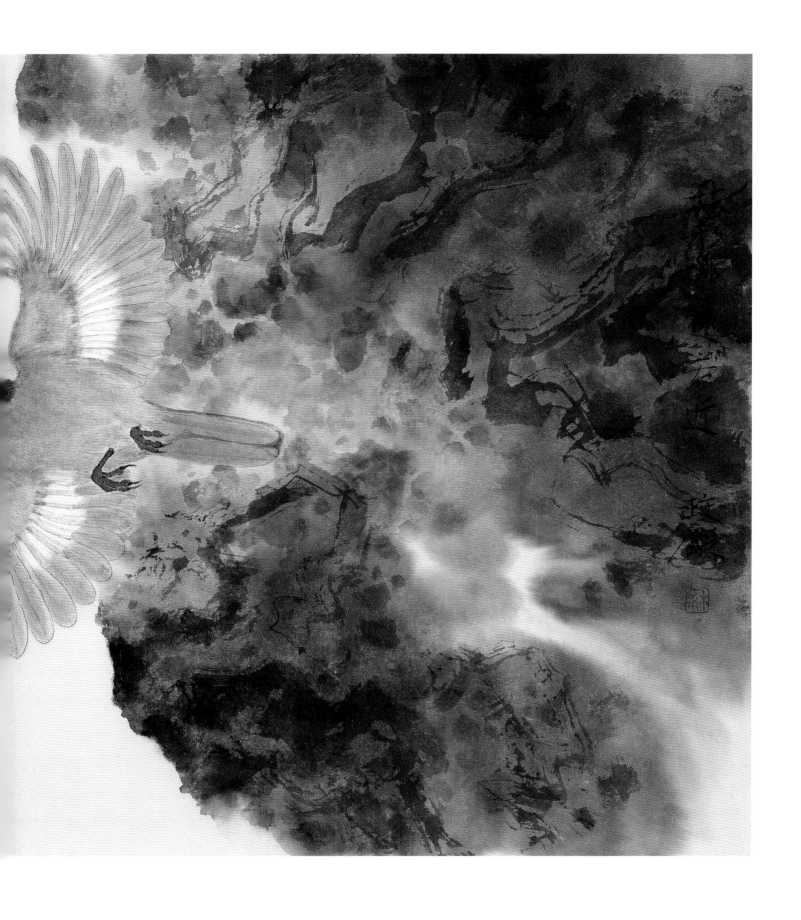

↑ 风休住（二）　35 cm×70 cm　纸本设色　2018年

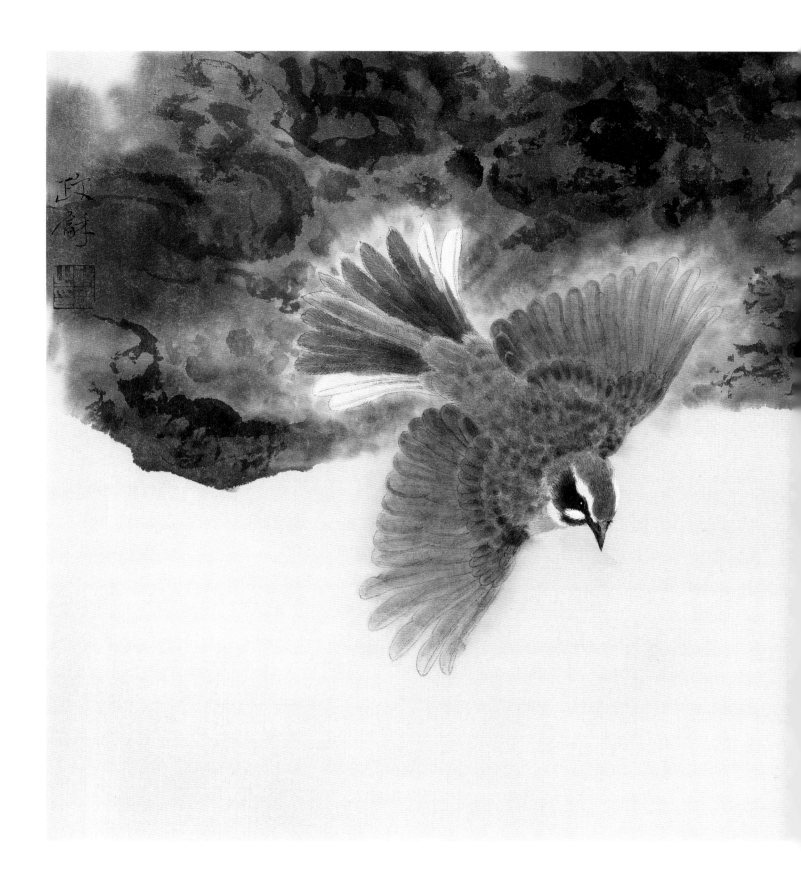

↑ **浮岚图** 34 cm×70 cm 纸本设色 2018年

后　记

　　天涯此时，隔着两千多公里，微信那头的方老师与我慢条斯理地讨论着画册的名字。方老师有老先生做派，柔声细语，内心却是波澜壮阔。他是一个讲究和精致的人，他先我们一步脱离了庸俗的趣味，精研覃思，深造自得。

　　文字讲究。一定是对文字的爱与敬畏，使他自行了断了青丝，然后把拈断茎须的机会让给了我。

　　生活讲究。不由得念及一事，去岁寒冬，为"工笔新经典"的广西展事录制视频，镜头里方老师坐而论道。看回放时，方老师觉察镜头里缺一块重色，欲将案头一块玄色灵璧，挪动半尺，孰料磐石巍然，一圈友人不禁莞尔，遂拥而助之，顺利杀青。

　　绘事更讲究。千载寂寥，披图可鉴，画坛多有涂抹混世之徒，却鲜有读书的种子。方老师从容，读书、行路、思考、心悟，南来北往又远望当归，将自己的人生经历与艺术融和，心遗宋元，神凝江南，化成笔下的嘤嘤鸟语和婆娑花影。

　　就这样隔着千里，又隔着千年。令人期待的是，方老师还很年轻，借此一册干净的图画和文字与青春的念想，呈以同样青春的艺术梦想的追寻者们。

编者